前進選舉
倒退罷免

正傳
歪正
正割

倒退

反諜網微調

偽歷史

有好報

秋

風流俗水

苦悶生活

賤忘

害蟲死了了

假

外食族惡夢

家庭衛生

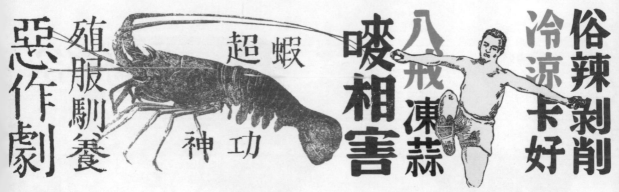

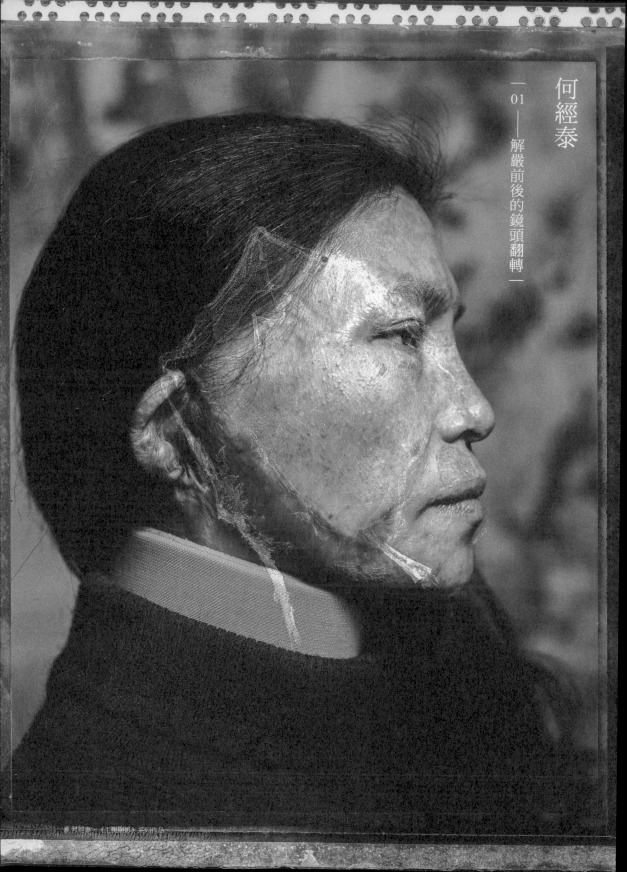

何經泰

—— 01 —— 解嚴前後的鏡頭翻轉 ——

@ 何經泰．《工殤顯影》系列作品

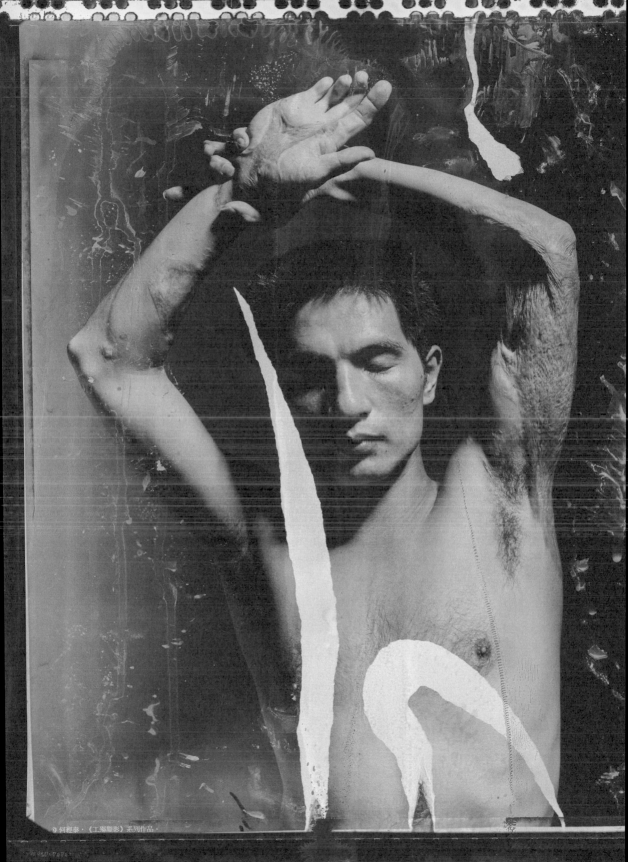

©何經泰·《工殤顯影》系列作品·

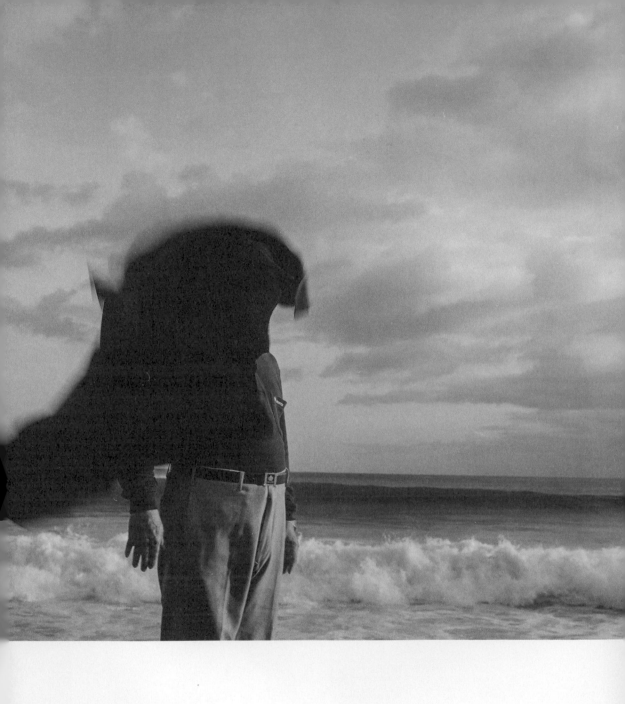

@ 何經泰．《白色檔案》系列作品．

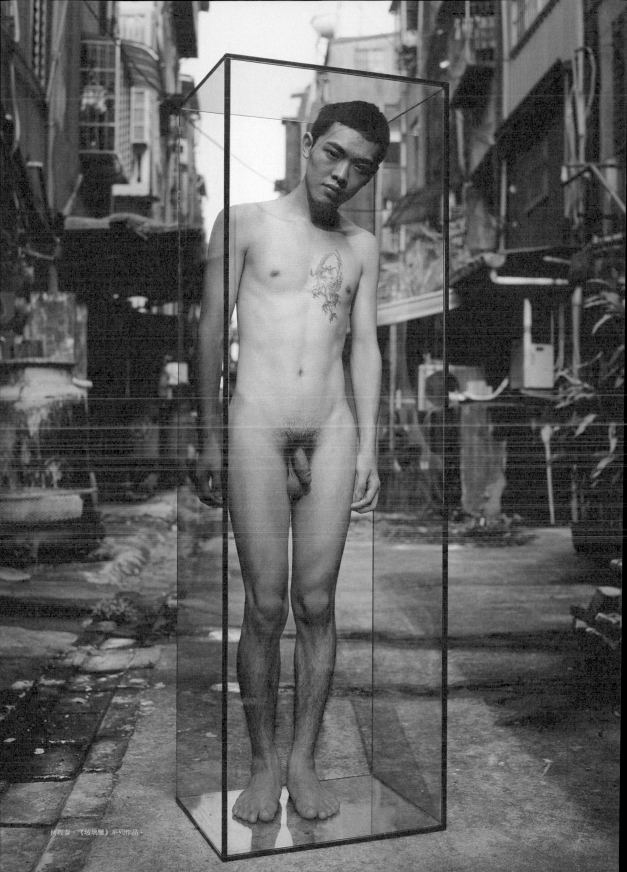

何經泰，《玻璃櫃》系列作品。

何佳興

—02——

書法文藝復興

I like for you to be still
——Pablo Neruda

文創者

再現

觀望

Homeward Publishing

Homeward Publishing
Creative Economist HC

Homeward Publishing
Reappearance HR

Homeward Publishing HW

@ 何佳興，南方家園 Logo 設計。

（006）

@ 何佳興，書法作品。「苦集滅道」。　　@ 何佳興，蕭壠文化園區台南藝陣館海報設計。

REAL PARK

Family Theater :

Urban Variety Theater :

@ 何佳興，南海藝廊「2011 夏綠地」DM

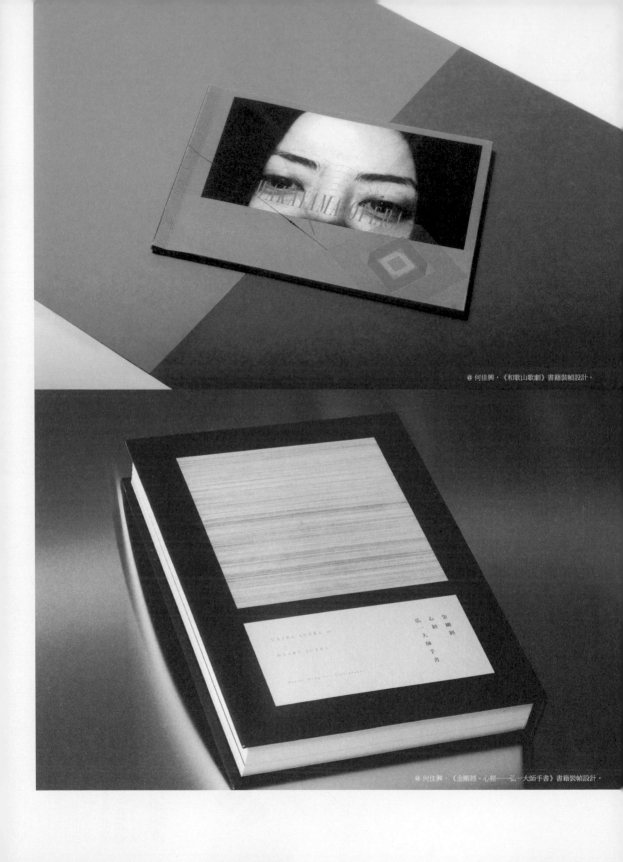

@ 何佳興，《和歌山歌劇》書籍裝幀設計。

@ 何佳興，《金剛經・心經——弘一大師手書》書籍裝幀設計。

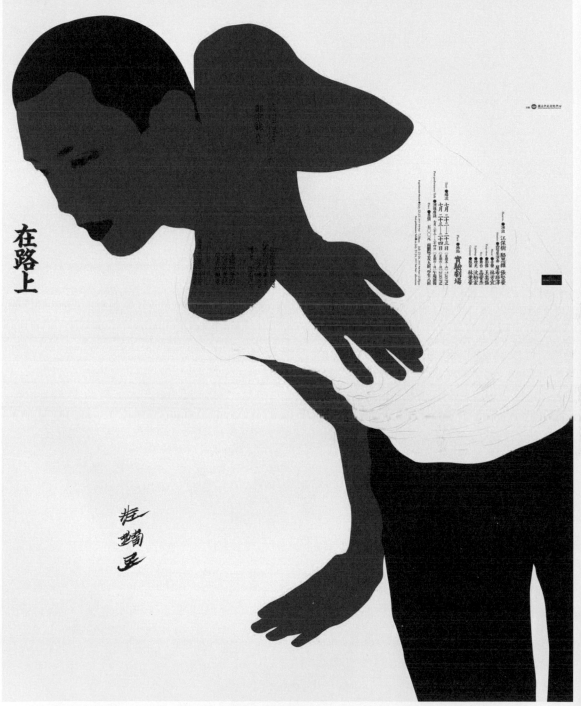

在路上

陳淑強．〈頭‐浮游 1 〉．

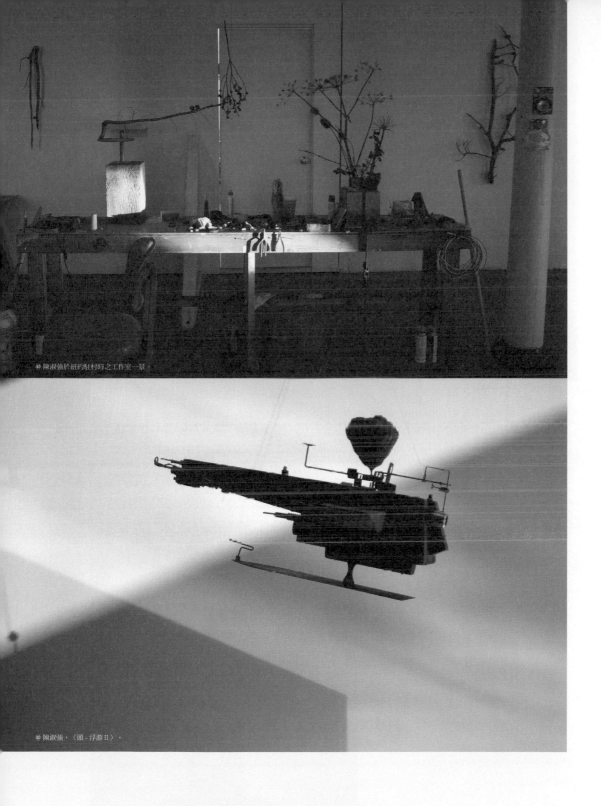

@ 陳淑強於紐約駐村時之工作室一景

@ 陳淑強，〈頭-浮游Ⅱ〉。

@ 陳淑強工作室一景，侯俊偉攝。

@ 陳淑強作品。

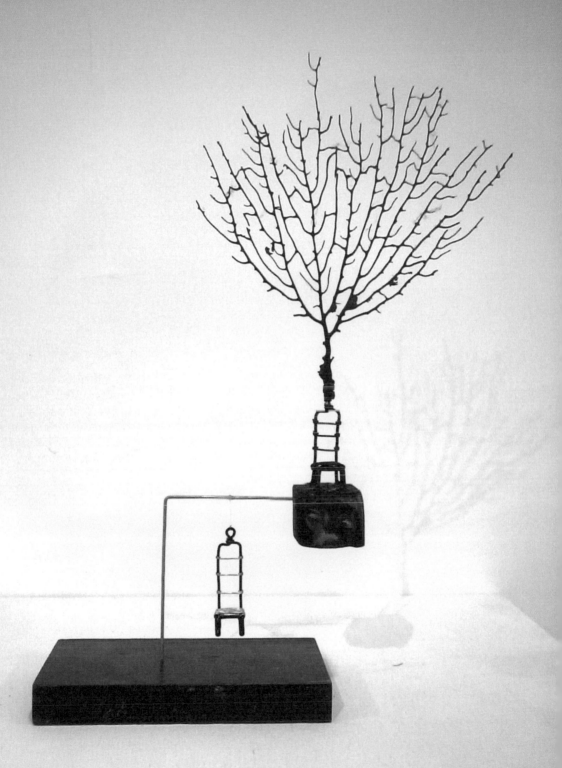

川貝母

@ 川貝母，〈拔罐〉，出自《蹲在掌紋峽谷的男人》（大塊文化，二〇一五）。

@ 川貝母，〈萬花筒〉，出自《蹲在掌紋峽谷的男人》（大塊文化，二〇一五）。

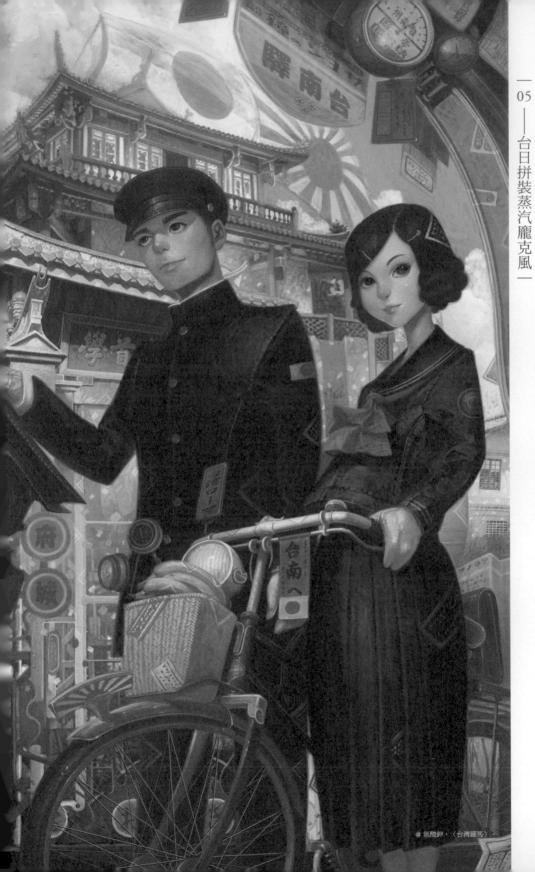

氫酸鉀

@ 氫酸鉀・〈台灣羅馬〉

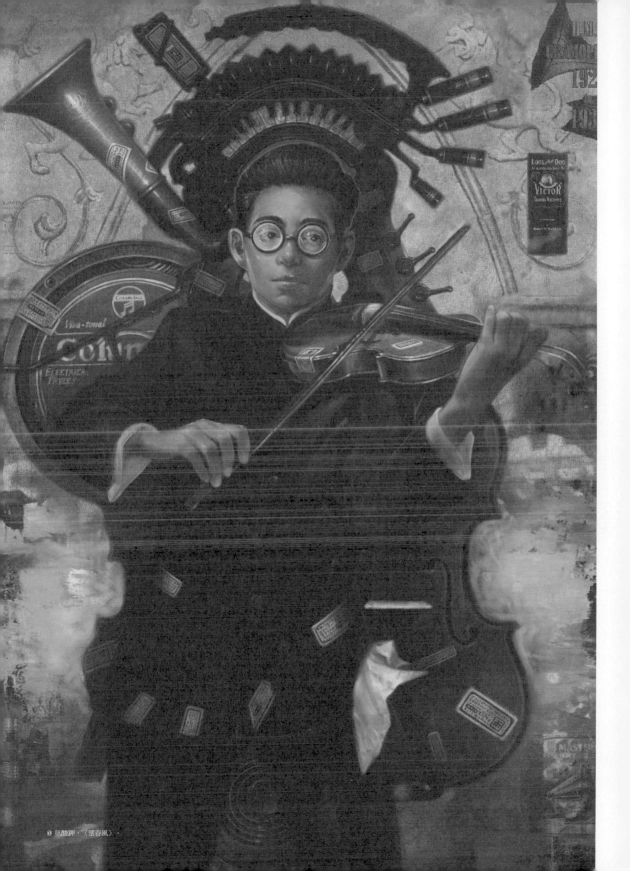

@ 氯酸鉀，〈望春風〉。

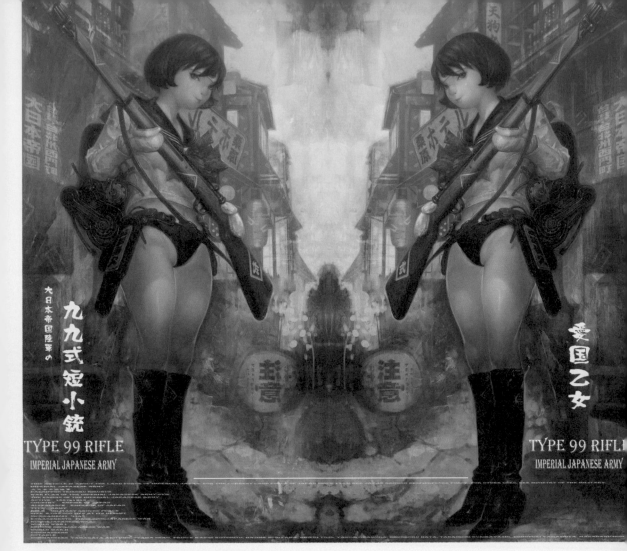

@ 氫酸鉀．〈昭和少女 - 愛國乙女〉。

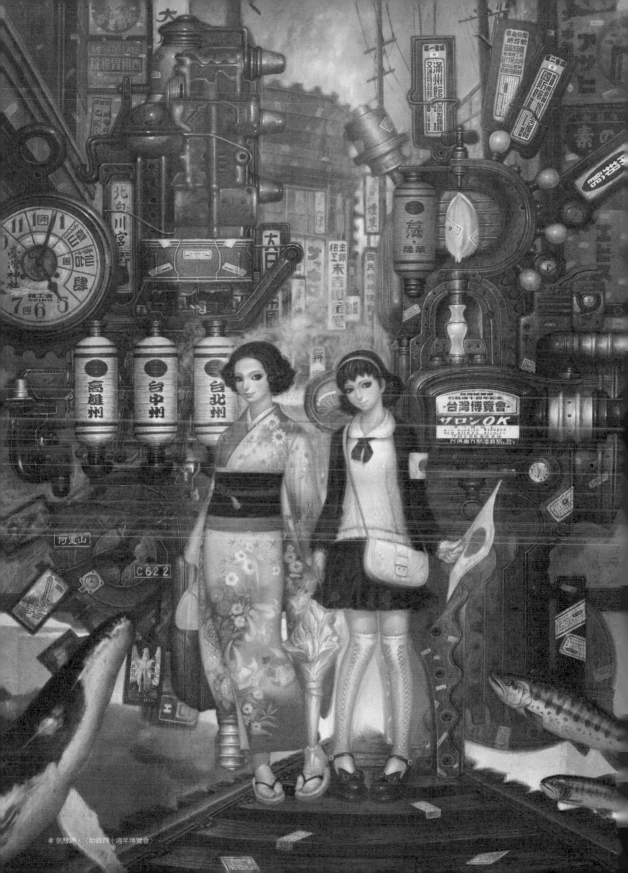

@王春子．〈家宴〉．

@ 王春子，〈貓狗地圖〉。

@ 王春子．《風土誌》Logo。

偷歡的多一天

生活過的很隨便，寫著4000個專閒的30時間，快晃天天的作息和想法，等到頭佩惰，像偶和話上的這多地是閒的小專懶作，不逃時快，在沒有超說話的馬路等待下來還很充美。

天氣好的時候，地門賣便得一個便宣，去公園財管或和太陽一樣，在沒見去話的以妨橋地而生；下雨的

時候，當然上的人話否太埋著，都附便是兩很大，小時晚上嘿里的專酒邊種的蹉滴那壺幻小等，無論是城嘴或者些店裡。

在後話，該知時閒邦過的很快，有時保要牌話口笑話有一個小的每每問，讀就比仍班喧話偷趕這樣，生的季節，持轉正在容草，到書難開的雅些時一個禮話，理要這閒的很情理。

8 9

@ 王春子．《一個人的遠足》內頁。

@ 鄒駿昇‧《軌跡》系列作品。

⑪

" *Rainy Days and Mondays always get me down.* " 1971 Carpenters

@ 鄒駿昇，〈Rainy days & Mondays〉。

@ 鄒駿昇：《the gift》系列作品，〈置物櫃〉

小子

© 小子・濁水溪公社《鄉土・人民・勃魯斯》專輯包裝設計。

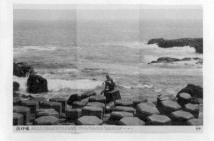

@ 小子・拍謝少年《海口味》專輯包裝設計。

這不是一般的恐怖電影！

致命切割 劇組專訪

@ 小子・高雄電影節「愛慾星球」特報設計。

@ 霧室，《漂浮之境》專輯包裝設計製作過程。

霧室

一09──曖昧含光手感設計一

@ 霧室，《拉丁美洲：被切開的血管》書籍裝幀設計。

@ 霧室，《我的母親手記》書籍裝幀設計。

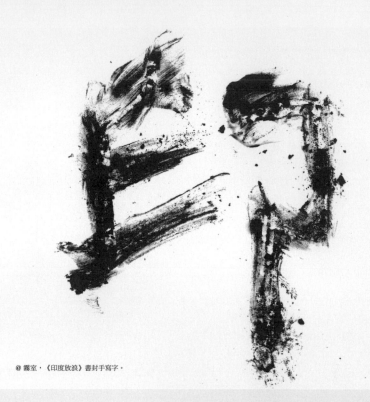

@ 霧室，《印度放浪》書封手寫字。

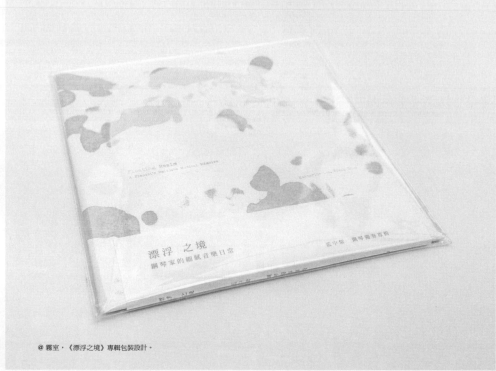

@ 霧室，《漂浮之境》專輯包裝設計。

在地
製造

新舊
移民

政治
阿飄

康樂
之島

感情　事業　健康　前途
雅房　出租　鴈品　堪用

出版序

台客美學，我島的氣味

群星文化執行副總編輯／李清瑞

說到「台客」，你心裡浮現的第一個畫面是什麼呢？是陳昇、伍佰、MC HotDog的台客搖滾？還是穿著藍白拖、嚼著檳榔、喝著保力達B的鄉土男兒？

「台客」一詞最初是在一種族群意識氛圍下誕生的詞彙，然而隨著時代變化，「台客」的意義也不斷地被詮釋，任何被認為是很「台」的特徵，都被丟入「台客」所代表的符號意義裡。但具體來說，很「台」到底指的是什麼呢？在二十一世紀又過了十幾年後的今天，我們刻板印象裡的「台」所該承載的意義是否足夠涵括現在台灣的模樣呢？

從「設計嘴，泡」到「新台客」

身兼藝術家、設計師、作家多重身分的黃子欽在二○一五年初國際書展上與設計師小子進行了一場對談之後，觸發他想與台灣藝術設計相關創作者們有更多對話的想法，因此與敵社合作了一個為期一年多的出版實驗計畫。

這個計畫以台灣當前藝術設計為主軸，透過子欽與藝術家、設計師面對面彼此激盪，討論各

自的創作初心、脈絡與關懷，並計畫以網路專欄連載、紙本數位同步出版，進行兩階段的發表。

首先是一個月訪問一位創作者，將訪談內容以「設計嘴，泡」為名的專欄在「Readmoo 閱讀‧最前線」登載，受訪者包括何經泰、何佳興、陳淑強、川貝母、氫酸鉀、王春子、鄒駿昇、小子及霧室。年初連載完成後，子欽與我們再進行編輯討論，展開第二階段的紙本數位出版規畫。

我們思考著該如何在出版時給這一篇篇精采訪談賦予更多意義。他們每個人都是獨具風格、自成一家的優秀創作人，而當他們聚在一起時又代表了什麼？

我們將這九組人馬的創作故事和作品攤開來看，隨即呈現在我們眼前的是一股多元異質的視覺能量，包含了社會邊緣性、中式傳統庶民質地、草根土地味、日治和風、歐美異國情調、文青手感，還有我們刻板印象的台客腔……。雖然每個人有不同的背景、創作理念，但當他們聚合在一起展現的是吸收了我們共同承襲的土地風水、閱讀視聽之後，轉化出的新生命力，我們總能從中找到熟悉的、習慣的與喜愛的，甚至是我們遺忘忽略卻曾經深刻存在的。

簡而言之，這些訪談呈現了當代台灣的創作能量，子欽說，或許能從中找到代表台灣的符號，於是「新台客」這個概念就在那次編輯會議中被整理出來。

既是一本書、也是一場當代藝術展

雖說「新台客」這個名詞也不新了，早在二〇〇五年，誠品《好讀》就曾以「新台客，正騷

熱？」為主題，重新詮釋台客定義。但直到今天，所謂的「台客」還是停留在被視為不敬、鄙視的語境，似乎「台」不是一個正面、形象良好的形容詞。

這不是很奇怪嗎？在這片我們共同生存的土地上，若我們不「台」，那誰才是真的「台」？這明明屬於大家的身分，卻得不到普遍的認同。那麼我們是不是能就台灣現在的面貌，描繪出符合現況的「台客」意義呢？

於是在這第二階段的出版計畫，我們要呈現的，既是一本訪談集，也是一場深度的藝術展覽，用文字、圖像羅列並陳，翻轉共構，一起思考討論「台」的意義。

當讀者一展頁，先靜靜欣賞這九組創作者的作品；接著藉由子欽的訪談，帶領來到這些創作者的身旁，了解他們的人生經歷、風格養成與創作概念，才發現這些厲害的藝術家們的感受與思考，既不遙遠、也不困難，僅是我們同樣的生活經驗與記憶。全書的美術設計也由子欽親自操刀，以他擅長的拼貼手法貫穿全書，藉由圖像物件的視覺突擊，提點記憶與共鳴。

在訪談文章結束之後，另可從本書的最後一頁讀起，就像電影ＤＶＤ裡會特別收錄的導演說明版一樣，子欽以策展人的角色，帶領讀者們來到他的展場後台，隨著他的眼光重新去欣賞這九組創作者的作品，結合子欽的拼貼收藏，如同切片解理般分析台味。

當代台灣風土，孕育吾輩台灣味

二〇一五年，日本東京藝術大學主導出版了一本《T5：台灣書籍設計最前線》，邀請了五位台灣設計師（聶永真、王志弘、小子、霧室、何佳興）及幾個相關團體受訪，日本人認為他們的設計產業因過度成熟而少了些原創精神，反而台灣目前的設計圈，總能保有自由奔放的設計創意與活力。

在日本人眼中，這五位設計師都成了台客代表，這讓子欽好奇了在日人眼中的「台」，是什麼樣子？於是在本書的最後，子欽再邀請聶永真與何佳興，聚焦討論這次透過《T5》計畫裡感受到日本人眼中的台灣味，以及聶何兩人參與政治人物周邊設計的心得，和心中對「台」的概念。讓「台」的討論，多加了一份國際眼光。

這個出版實驗計畫，原本只是一位設計師想與同業彼此切磋的訪談提案，但在一場場對話之後，就像剝洋蔥般逐漸靠近核心，那核心雖說是想找到能代表台灣的美學，但實則透過釐清吾輩台灣人的生活美感，尋找當代「台客」意義。

當然，這個計畫只是一個討論的起點，「台客」是屬於所有台灣人的。就像設計師小子在訪談中說的：「因為都是在這座小島產生的東西，總會帶著它的味道，……至於消化之後產生的是什麼，就是我們的責任了。」

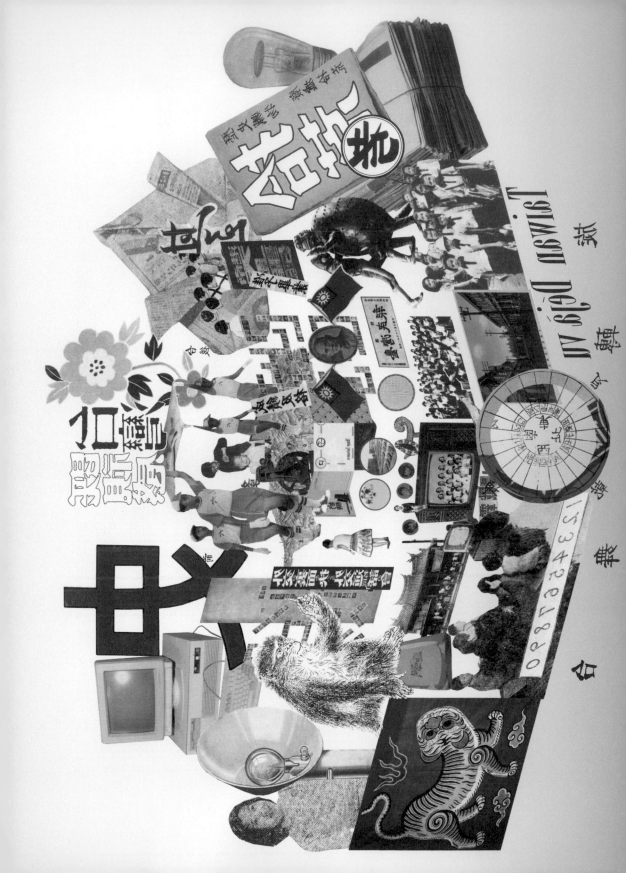

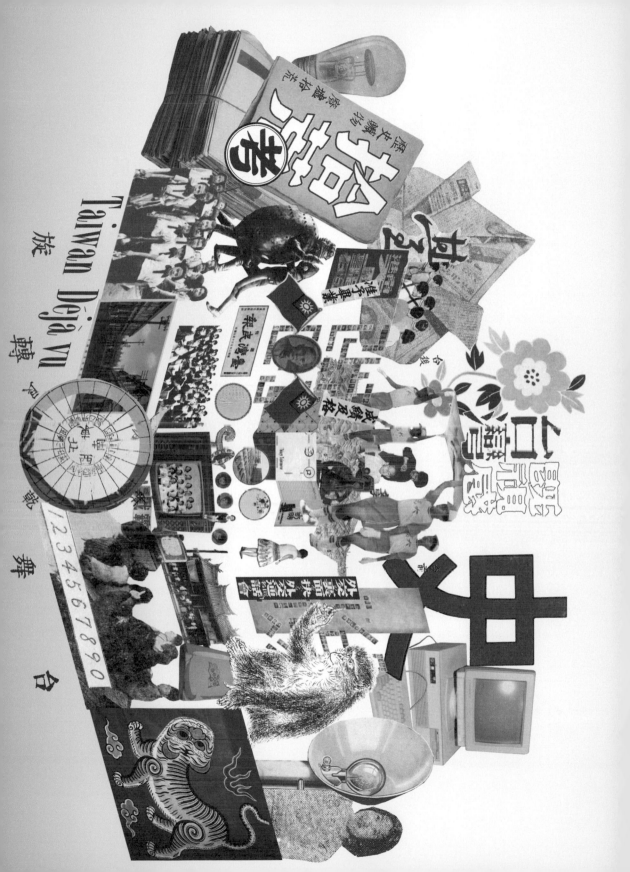

咦？台灣既視感
屬於我們的台灣時代

文／黃子欽

日本時代、民國時代、電視時代、廣告時代、網路時代……，現在我很想有一個台灣時代。

讓我們來找一些台灣的圖像物件。日本時代是明信片，街道、景點、農業、風俗，一種殖民地的標籤印象。民國時代是洗腦課本，長江黃河萬里長城、反攻大陸、士兵剪影、眷村、梅花、保密防諜。電視時代是各種童年代言人，無敵鐵金剛、小甜甜、綜藝節目、MTV、史豔文、藏鏡人。廣告時代則有開喜烏龍茶「新新人類」、司迪麥廣告「我有話要講」和「貓在鋼琴上昏倒了」、電影海報「悲情城市」和「獨立時代」。網路時代就是MSN、部落格、臉書……。

台灣時代是一個新的時代，不只追求現代化與速度，而是接受當下的異質存在，多元價值觀。

相對於雅，「台」相對拙劣，但內涵是更精緻飽和的情感。「台」既感性又扭曲，有酸甜甘苦的「底層」滋味。

台灣很沒自信，常對自己的樣子感到羞恥，寧願用拷貝拼裝，來填補空缺或快速解決需求，這種焦慮感，似乎演變成一種觀看上的馬賽克效果——不潔、心虛、無法歸類的東西就「馬賽克掉」。但台灣是異質性組成，差異性是台灣最重要的資產，要看見台灣，要先解碼，尤其是最害羞的部分。

二〇〇五年的台灣流行樂、當代藝術、文學、電影、廣告等媒體大量討論「台客」，釋放

出能量。十年後，「新台客」是一個怎樣的模樣呢？除了剛性的俗豔、壞品味，也有一些柔性的，來自土地的共鳴，繼續在混血變種中——台客娘、少年台客、天然獨、民俗台、東洋台、洋台……。「解碼後的新台客」會是記憶中的，抑或是虛擬的、捏造的？這不會有標準答案，或許說，答案就在我們的想像之中，種種健康寫實，種種矯飾、混搭，都是解答。台灣最迷人的力量，也就是由下而上的力道，混合各路訊息，那種百花綻放的絢爛。

在流行樂、當代藝術、文學、電影、廣告中，似乎只要用「台客」來切入，就容易找到新方向，或是找到反方向。也就是說，「台客」複雜交錯，充滿能量；很多的創作，反而藉由「台客」來突破，用真野蠻嘲諷假文明，而這個野蠻，其實是真誠與坦率，這樣發聲的現象，是真文明。

在人際關係上，「台」代表一種突兀，但也是直接坦誠，不拐彎抹角。以前我不用去想「台」的問題，因為沒有必要。然而出生於台南安平小鎮的我，長大之後到板橋藝專求學，在台北工作生活，做設計、做創作，我發覺這過程裡遇見的許多事物很少是「到位」的，充滿潛規則，也因為在此落地生根，慢慢會接受這種匱乏，就是接受一種「假」。

而討論「台」，我會鬆一口氣，因為我可以面對這個長久的課題，不用再《一ㄥ。台灣就是一個混血的社會，奇花異果百花齊放，當釋放意見讓不同看法進來，那種「假」的感覺就會削弱，其他的感覺會浮上來，越來越接近真實。台客可以被討論的東西太多了。而不管何種切入方式，對我而言都像是一種解放，甚至是帶有療癒性。

我成長的年代，和現在比起來相對封閉，但反而有較大的個人私空間，裡頭的情感濃烈想法直接，在這階段吸收的東西就會慢慢外化成了現代的風格。經濟起飛時，蓬勃的廣告業、唱片業、出版業，電視廣告、流行情歌、雜誌資訊，構成了一個視覺消費的平台，可以讓大眾把對未來的憧憬投射在這個平台上，形成一種平凡又獨一無二的夢想。這些流行文化陪伴我成長，不管是通俗洋派日式美式，這種記憶獨一無二很難被取代，同樣的，台灣島上每個人的記憶都無比可貴，不會被均一化，無法做到也沒有必要，但當我們不斷往回看時，「新台客的想像路徑」就會愈來愈鮮明。

這本書就試圖在當今設計、插畫、攝影、雕塑創作中，召喚「台灣既視感」，沒有實體，而是一種獨一無二的存在感。

—01—
—解嚴前後的鏡頭翻轉—

戒嚴解嚴，改變了台灣人面對鏡頭的方式，半暝催魂查水表，白色恐怖的後遺症就是，人們害怕（不信任）相機鏡頭，何經泰的「白色檔案」系列暗示著一個時代的展開與另一個時代的結束，近年來台灣公民運動蓬勃，國家暴力甚至會變成了被拍攝的對象，攝影的解釋權已經完全被翻轉過來。

—02—
—書法文藝復興—

宗教信仰深深影響台灣民間的美學、音樂、色彩。層層的殖民（日本、國民黨），讓人身分

（048）

認同錯亂，媽祖、觀世音菩薩、土地公，扮演了關鍵的角色，帶來風調雨順的力量，甚至國泰民安。野台、廟會、神壇、符咒書寫、常民時令儀式，孕育出豐富的台灣符號。何佳興將當代精神帶入書法篆刻，強調東方線條，並將身體書寫跨界到裝幀、書法、表演藝術。

—03—歷史拾荒考察—

台灣島上滿布爭議性的「歷史贓物」、「無名空屋」、「大型工業廢墟」、「退流行物件」，使用這些借來、偷來、拷貝來的內容，就是拾荒藝術。陳淑強撿拾碎片拼裝，轉換拆船廠的身體經驗，創造出有生命感的裝置雕塑，曾經參與的甜蜜蜜、破爛節、龜山工廠，則好像「人造山洞」，關造這些孔穴來實現夢想。在歷史錯亂糾結的島嶼，成為讓生命真相浮現的出口。

—04—昆蟲的假寐療癒—

許多人的「日常」，也可能是別人的「非日常」，記憶中的街道，有這麼多的招牌？這麼多的訊息？雜訊有時會被消除，記憶也會自動做出選擇，這個風景，那個角落，這個仰角，那個車窗。在川貝母的作品中，我們共同體驗這些陌生又熟悉的虛擬時空。一種無法逃避的觀看壓力，似乎讓時間空間扭曲變形，有如注視昆蟲的龜息假死，帶來療癒效果。

—05—台日拼裝蒸汽龐克風—

近年來日治文物大量的出土，我們彷彿跳躍穿越，回到阿公阿嬤的台灣時光。後殖民遊戲，愛憎夾雜，層層掩飾，障眼違章，形成一種混血殖民共同體，柴油、蒸汽、電力，不同的動力系統在底下錯節，上下交攻，這就是台灣獨特的架空美學。氫酸鉀運用日本文化遺產、車站建築、工匠精神、武士道，打造出獨特的台味蒸汽龐克風。

台灣是個海島，而且以農立國，一年可以有兩到三次的稻米收成，種種得天獨厚的風土特性是豐富的在地資產，近年來的「文創產業」，發展出農業風的包裝情調，這種視覺符號系統就是來自台灣的風土環境。王春子採集台灣風土製本作畫，有著部落女巫的原始能量，融合京都茶道風，也有返璞歸真的療癒感。

｜07｜古典金屬工業風｜

古典的東西大都「定格」，不容易有速度感，而鄒駿昇很巧妙地，在穩定格局中，埋伏了一些「偶發性」內容（類似失控的翻倒水杯），以一種出人意料之外的即興，讓人拉緊神經，來吸引目光。鄒駿昇的眼睛像是 X 光，穿透山脈、星空、樹根、松菸、下水道、巴士、台北機場、車牌、鱒魚、騎兵玩偶、瓶蓋工廠等，建構出龐大的全景式宏觀畫面。

｜08｜類比式感性台派｜

台灣在地性廣告，六合彩明牌、蓋台廣告、選舉文宣、賣藥走唱等，不同於官方的商業習慣，非常符合大眾生活邏輯──「讓設計野蠻化，情感精緻化」。小子活用這一套，創出非典型設計手法──「地方包圍中央」。越偏手工，越接近「類比」，就會讀出更多乍看失真，但又真實的資訊，不管是嘻哈、流行、時尚，一開始都是來自一種反抗，而近年來台灣的公民運動，也帶來更多由下而上的創作能量，這種拙劣激情、緊張的速度感，就是長久以來的台灣底層之聲，喚起許多新舊夾陳的土地記憶，讓島國顯影。

─09─曖昧含光手感設計─

霧中風景，脫焦的模糊畫面，有特別的味道，曖昧裡頭反而會浮現更多清晰的細節，由內而外的想像，會讓存在感特別強烈，無止盡打破輪廓，就可以得到無限的造型。霧室有著詩意的觀看邏輯，所以作品也會帶著感性的情緒節奏，每次接觸都有不同的呼吸與體溫。

九組創作者彼此的折射對照，是本書一大重點，可能也是最有意思的部分。如同九種獨特器具，九種語言，九種偏好，會交織出極豐富的光譜，希望能讓不同的人分享。越往下探尋「台」，越豐富也越容易迷路。但我會提醒自己，什麼樣的內容是讓自己最有感覺的，最有召喚性的，就朝那個方向去用力，不用太勉強自己。「生活題材」是我最關注的核心，也是我的創作母體，所以當人們用各種方式討論「台」，我都是很感興趣的，就像不斷去認識我的母親，她很平凡、獨特，也很台。

這本書可以順利誕生，特別感謝採訪工作人員陳怡慈、臥斧、林毓瑜、蔡仁譯、侯俊偉、郭涵羚。群傳媒（READMOO電子書／群星文化）的龐文真、陳蕙慧、李清瑞。以及九位受訪者──何經泰、何佳興、陳淑強、川貝母、氫酸鉀、王春子、鄒駿昇、小子、霧室。《T5》的林唯哲、蘇景霈。也要特別感謝聶永真。若沒有你們就沒有這本書了，感謝人家！

目次

何經泰

台灣知名攝影師，一九五六年出生於韓國釜山，畢業於政大哲學系。

曾任《天下雜誌》、《時報周刊》等攝影記者，現任《明報周刊》副總編輯。

一九九〇年展出「都市底層」，一九九一年展出「白色檔案」，一九九五年於誠品書店及台北攝影藝廊展出「工殤顯影」，並參加布魯賽爾國際藝術節，二〇〇三年於台北NGO會館展出「工殤顯影──家族陰影」。此三部曲亦是他最知名的作品，影響無數人關注社會邊緣。他同時於二〇〇三年榮獲第七屆台北文化獎。

曾出版攝影集《都市底層》、《白色檔案》，並擔任《工殤：職災者口述故事集》、《木棉的顏色》等書的攝影工作。

何經泰　注視著邊緣，因為故事就在那裡

那是還算清朗的午後，陽光濃烈但不至於炙人，我從工作室出發，準備前往金門街的咖啡館採訪何經泰。事前編輯來信敲定下午三點，但我想熟悉現場氛圍，早早出門，在兩點半前抵達。

豈料推開咖啡館大門，何經泰一副已經待了許久的模樣，就連編輯都到了。這是鮮少預見的事，沒人遵照採訪時間，每個人皆提早了近一個小時。

對於我來說，何經泰身上雜揉了兩種截然不同的特質，北方人般的豪爽易相處，內心卻也兼具細膩敏感。因為韓國華僑的身分，他曾經笑說自己也算是個邊緣人，這一天他選定的採訪地點亦很特別，是金門街一間新開的咖啡館。我的印象裡，金門街是台北精華地帶中的老區，靠近河岸，與繁華的師大商圈隔了條羅斯福路，卻未受都市更迭的喧擾，十多年來景色幾乎如此，也頗有邊緣的味道。

「我們先去後面抽根菸吧，」他說。避開了編輯與攝影師，跑到咖啡館的後陽台。「你今天要問什麼？」

「『都市底層』、『白色檔案』、『工殤顯影』幾個系列，你後續的創作，還有觀看攝影作品的感受。」

他點點頭，摸清楚我的「路數」以後，他似乎安心了些。我們回到咖啡館內看今日的訪問地點，原先咖啡館給我們選定一個靠窗的沙發座，對面擺著幾張木椅，頗有溫馨寧靜的家庭氛圍。

我與何經泰輪流試坐了一會兒，覺得不太對，太像在自家客廳了，創作如此私密，在和煦的環境

中，反而「拷問」不起來。於是咖啡館將平常用於展覽的三樓讓給我們，偌大的空間僅有一張桌子、幾張我們從樓下拼湊搬來的椅子，牆壁漆著大片灰藍、配上窗格子的斑駁、窗外的民居，帶點審問室的味道。

我們很喜歡這樣的安全感，覺得找到了合適的場域，從櫃台點了幾瓶啤酒，開心地聊了起來。

邊緣人

—— **我知道你原本是讀哲學系的，當初怎麼會想到要從事攝影的工作呢？**

何：因為功課不好啊（笑）。

你知道哲學很難，因為那時國立大學的學費便宜，想進國立大學，最後一名剛好就是政大哲學系。一開始班上大約有四十幾個人，到最後畢業時，人概剩下十幾個同學，都是功課不好、轉系轉不出去的，我也是其中一個。而且我念了五年，最後一年我們班只剩下我一個。

當時我曾思考畢業之後要做什麼，因為常在登山，喜歡拍照，所以我一整年都在做攝影。

—— **一開始是靠自學的嗎？**

何：對，自學，但有參加攝影社。當時受圖片故事影響很深，幾乎都在拍這個類型。

剛開始就在學校附近拍，像是木柵。那時我知道有個坐輪椅唸書的小孩子，有一天我看到他，

就想拍他，徵求他同意後拍了一系列輪椅小孩去學校的情況，把整個過程拍成圖片故事。

— 所以一開始你就比較沒有拍過風景，是對人像攝影感興趣？

何：拍景比較少，的確是對人較有興趣。那時候也拍我的同學、一位讀中文系患有小兒麻痺的女孩子。

她說她要學騎腳踏車，我就說那我來幫妳拍照吧。那時沒有很好的長鏡頭，就是一般的拍法，摔倒就拍、摔倒就拍，最後是她學會騎腳踏車了。反正那個時候就是在玩圖片故事。

— 你一開始選的人物就不是正常比例，一個坐輪椅、一個小兒麻痺。為什麼你會對邊緣地帶感興趣？

何：比較有故事性吧。我其實是對人感興趣，不過也有很多人說我算是邊緣人物，因為那時候剛從韓國來到台灣，對環境很不適應，可能有點排斥、也有點格格不入，像是個邊緣人。

當然在那時，我不知道自己對邊緣感興趣是有原因的，事後回想，才會想到是否與這有關。

我自己也不知道。

— 你一開始就選擇這樣的取材方式，跟大多數人不太一樣。是一種相對而言較沉重的方式。

何：我知道，這比較偏向報導方面。但實際上我大學第一年就在美國文化中心辦了首次個展，那個展你看了大概會覺得不是我拍的，展覽的名稱叫「我的感覺」，拍得比較直線條、色彩化，與現代大學生拍的作品風格很接近。

我也拍過比較沙龍性的照片。我記得當時我很喜歡郭英聲的攝影，也去找過郭英聲。

不過那次撤展時失落感很大。要把攝影作品拿下來時，會覺得「怎麼這展覽就要結束了」。

（060）

設計嘴泡
新台客

台客娘

本格台客 VS. 台客娘

閱讀好禮──《設計嘴泡 新台客》電子書、台客娘長輩圖免費領取

前往 http://moo.im/rdm，輸入下方電子書兌換碼，即可免費領取《設計嘴泡 新台客：台灣當代設計風格對話》電子書。完成領取流程後，還可於《設計嘴泡 新台客：台灣當代設計風格對話》的單書頁面中，免費下載由黃子欽設計的台客娘長輩圖圖檔一組。電子書免費兌換期限：即日起至 2017 年 7 月 31 日止

5VLEYZ

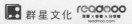
群星文化　readmoo
買書×看書×分享書
readmoo.com

—為什麼？你在期待些什麼嗎？

何：會覺得好像還可以有一點迴響，也會期望別人能更認識自己。

可是你也很清楚，年輕人出來辦的展覽本來就不會有什麼反應，觀看的人也不是很在乎，最後撤展時照片也沒有賣出去。後來就進職場工作了。

都市底層

—我總覺得你之後的作品與記者的身分有些關係，可否也來談一談這個階段？

何：應該是有連結的。我的第一個展覽，距離第二個展覽「都市底層」大約相隔十年。這十年之間的工作一定會對自己有影響。大學的時候找對外面接觸很少，而出社會後第一份工作偏向採訪財經人物與大老闆；直到進入《時報周刊》，才真的與台灣社會接觸比較多。

當時《時周》做了很多社會性的報導，有時候需要去凶案現場、販賣毒品的地方等社會角落，比如豬屠口或一些從前不會去的村里。

—「都市底層」這個系列名是很快就想出來的嗎？

何：那個時候就單純在街頭上拍啊拍啊的，後來才慢慢聚焦到都市底層。當然一方面也受到社會氣氛的影響。

最早想做報導，可是報導的話，一個人你至少要拍七、八張，那十個人就有七十多張了，我

覺得這樣太龐大。我想要的是一個人一張面孔，這樣子「面」能夠廣一些，能拍五十個、甚至是一百個人。

剛開始我的野心也很強，想要北、中、南全台都拍，不過因為上班，能力難及，才慢慢鎖定到都市。最早還想過要凸顯貧富差距，拍老闆與流浪漢之間的對比，但後來發現似乎也不需要如此，所以修正到拍都市底層。

——但是拍邊緣的東西，層次細節是很多的，你如何拿捏？

何：那時候我只想到一件事，因為我是用「哈蘇120」來拍，「120」不像「135」，對方的名字。

「135」可以快拍就走，可是用「120」拍一定得要對方同意。而且同時我也想要記錄下去，賦予畫面重量。

那得到同意之後要選在哪裡拍呢？我當然希望是在他們的環境拍。這些環境大多很暗，要用閃燈。閃燈不能打得太沙龍，美美的看起來很怪，所以想到用離閃，讓閃燈離開我的相機打

這系列大約拍了三年。雖然可以透過公家機關來找被攝者，但是我覺得太麻煩了，那個年代要跟公家機關打交道有很多繁文縟節，所以後來我都自己找。我會騎著機車到台北的貧民窟與違建區去找，比如國際學舍（現在的大安森林公園）、萬華的地下道、木柵的安康社區和台北機場對面山上等地。還有些是老兵自己蓋的違建，比如基隆路台科大後面的山上、萬華的小路、堤防邊等，四處騎車繞，因為就算找得到人，但對方也不見得願意被拍。

——「都市底層」裡有幾張照片讓人印象深刻，比如有一張是老太太背面有個骷髏頭的塗鴉，另外有一些是很家庭式的，你看見這個人的同時好像可以看見他背後的生活壓力。

何：對，因為是拍環境嘛。都是進到他們家裡去拍，也有拍家附近的。至於流浪漢幾乎就都在地下道拍。

——你那時發表的作品都是黑白的，是一開始就這麼打算嗎？沒有考慮用彩色來拍照？

何：第一是因為那時工作上還是用黑白底片，我們每天都會進公司沖底片。當時彩色底片還不好用。第二個是黑白底片我可以自己沖，比較好控制。彩色要拍幻燈片，幻燈片的保存問題很多。至於現在拍的話，很多都用彩色拍。但彩色不好掌控，只要褪一點顏色就顯得怪，黑白比較不會褪色，褪色也影響不大。所以我的資料庫裡大多還是黑白照片。

白色恐怖

——來談談「白色檔案」（參見前頁004）。當初怎麼會思到碰觸白色恐怖，在那個年代，這樣的題材應該還滿敏感的吧？

何：當時應該是解嚴前後，因為在媒體工作的緣故，常常得跑街頭與抗議現場，後來也常去「攤」喝酒，在那裡認識一票藝文圈的人。鍾喬看過我拍的「都市底層」之後，整合了陳界仁、王墨林、藍博洲和我，想要為白色恐怖這些人做一個大型的翻案。

攝影找我，劇場就找王墨林，藍博洲負責撰寫文字，陳界仁畫畫，我們一起開會、上課，還找勞動黨的人來給我們演講。他們那些人不是二二八受害的，而是偏左派的、被關的，所以才叫「白色恐怖」。

—— **那時候就使用「白色恐怖」這個詞了嗎？**

何：對，那時就那麼用了。為什麼叫「白色恐怖」呢？因為當時美國的麥卡錫主義對左派打壓左派，白色是資本主義的顏色，而共產黨的代表顏色是紅色，所以白色恐怖就是資本主義對左派的打壓。你也知道，展場向來是得提早預定檔期，那時候我們組織了讀書會，決定一起做這個東西。甚至要一年前就先預約，在我預約檔期後，時間到了，全部人只有我完成，只好我先發表。

「白色檔案」這個系列困難在於，在「都市底層」系列中的人物，你一眼就能夠感受到他們的氛圍；可是「白色檔案」拍的是政治犯，他們與一般人相同，且因為環境的關係很低調，與路上遇到的阿伯沒有兩樣，沒辦法想到他是政治犯。很難透過肖像來傳達他們的能量。所以我很大膽的使用黑布去拍，黑布是抽象語言，代表了壓力、壓迫。並以黑布作為主要元素來貫穿。

工殤

──繼續聊聊「工殤顯影」（參見前頁002─003）吧，當初怎麼想到做這個題材？

何：因為那個年代大家流行做三部曲，我前面已經做了「都市底層」、「白色檔案」，也就想再做一個。

「都市底層」探討的層面比較偏向經濟、「白色檔案」則偏向政治。那時我在當記者，常跑社會新聞，認識很多運動團體。而工傷協會剛成立，他們的理念是要義務為勞工打官司、爭取權益。於是我想到要做這個主題，就去說服工傷協會，與他們的主要參與者還有理事長見面，也把我之前的作品給他們看。

他們開會以後，同意讓我拍攝，而且全力支持我，於是我就與他們一起合作。由他們詢問會員願不願意拍照，他們安排好了我便去拍。有些剛受傷、還在恢復期的可能不太願意，有些人則是願意的。

──這是你原本就有興趣的題材嗎？

何：對，不過拍這個系列時，也是我最混亂的時期，那個時候碰到要如何呈現題材的困難。比如說，我原本預想進棚內拍他們的身體，但拍了幾個人之後覺得太直接、太強烈了，沒辦法直視。

──是因為拍得太像沙龍，有點像在展示身體？

何：不像是沙龍，是更精緻一點的。最初我覺得應該要把傷害的細節越透露越好，讓觀者能夠感受到傷口的壓力。可是進了攝影棚，照片洗出來以後，覺得這樣呈現太直接。

那時候很煩惱，不知道怎麼處理才好，一直在找材料。直到發現「拍立得55」的底片，就

把這個拿出來玩。拍立得是底片裝在裡面，旁邊有兩個滾輪，一拉的時候，藥水會平均讓底片顯影。有時候如果把底片拆出來看。那我就想，可以讓藥水不是很平均地走，也就是由我自己控制藥水，讓它的流動有對話性。試了幾次以後覺得效果還可以，就決定以這個方法做。

所以我拍這些人的方式，是以拍立得連拍十幾、二十張，拿到桌子上，用版畫的滾輪來推藥水，這樣藥水的流動性就會有意外。再從這些照片裡面去選擇呈現比較特別的。

——有點類似瑕疵品的意味。

何：算是把身體上的受傷與藥水的流動做連結，表現生命的不確定性。

只可惜我前面進棚拍攝的那幾位被攝者，已經不太想重複再拍，所以沒辦法，就先將他們的照片洗出來，大約洗二十吋×二十四吋大小，再用拍立得翻拍處理。

——所以這個系列是你開始以破壞的流程來達到精準度。它不是在完整的模式下進行的，反而是用破壞的方式抓到你的需求。

不過，你剛才沒講到混亂的部分，所謂很混亂是指哪方面呢？

何：在尋找方法的過程很混亂，當然創作的過程也很混亂。像我們這種做肖像攝影的，必須要有被攝者，如果沒有對象的話，創作就完成不了。

那時我在想，如果我做工殤議題，但找不到拍照對象，這個系列是否還能成立？這個想法關乎我在做三部曲以後，比較少創作的原因。我覺得可能還有抽象的方式可以表達。

被攝者

—會是怎麼樣的抽象方式，比如說不要出現人嗎？

何：對，就是不要對象，在沒有對象的情況下也能做出工殤議題的展覽。比如我拍機器、木頭假腳或是類似的裝置、擺設，看能否做出我要討論的議題。當然主軸還是身體，但是改用一些比較抽象的物體來代表，比如部位，或是一些布置。

因為做肖像攝影，雖然有被攝者，但多少還是會受到限制。所以我不想要受限於被攝的人，想要更自由的創作。一直在思考這些，所以很混亂。

—那你嘗試了嗎？

何：嘗試過了，但沒有完成，因為「工殤顯影」這系列剛好有對象可以拍攝（笑）。只是我會同時思考這個層面，萬一這些被拍的人不願意被拍，那麼作品還成立嗎？我能用義肢、部位、局部來完成這個議題嗎？能否用人像以外的手法來傳達？

我想這是因為你的三個系列都以人為主，因此一定得處理人的問題。而人在其中是關鍵，倘若不處理，直接拍了走人，那共構的力道就會消失。

何：但因為創作者追求的往往是最大的自由度，而報導、肖像，會受限於對象，沒有對象就沒有質感，所以是個難處。

—這讓我想起魂魄的概念，有些創作者將人拍得像是屍體，或者透過合成，讓人呈現屍體的狀態。這

關乎如何處理與書寫身體。

我覺得你在「工殤顯影」碰觸了很有意思的邊界，就是你自己的邊界。

何：是啊，當時我碰觸到的是自己，所以混亂也是在這個地方。

——你拍「工殤顯影」時會不會按不下快門？

何：倒是還好，如果按不下快門就不會做了。

——拍這個系列時，你很確定被攝者是一個身分。他是要被保留的。

何：因為是在拍攝他本人，所以不能太造次。他是你的拍攝對象，而他呈現的又是他自己的時候，必須得去尊重他，不能讓他感到不舒服。

——所以你覺得這樣的尊重在你的作品裡是必要的，還是你也可以不去尊重？或是你覺得尊重是你想要保留人性的部分？

何：我覺得要尊重。所以以前面才提到肖像攝影會因為對象有限制。我的作品鏡頭角度幾乎都是平平的拍過去，因為這是尊重對象。但萬一不是呈現他，而是作為模特兒來拍攝，那或許是不用考慮這點的。

玻璃櫃

——但我覺得「工殤顯影」這系列有明顯的視框破壞，或視框的重組。這部分與你的《玻璃櫃》系列

（參見前頁005）有一點連結感。

我覺得這是很有趣的狀態：你面對這個題材，但同時也在轉變。要不要談一談《玻璃櫃》系列？

何：當然我在前面三個系列做完以後，還是想要繼續創作。我想起年輕的時候曾經在報紙上看過一幅照片，是個練軟骨功的人塞在一個很小的盒子裡，就像馬戲團的那種。我一直忘不了那個影像。

後來當我在思考自己要繼續創作的議題時，就想探索人與人、還有人與社會之間的關係，我想像把人放在一個玻璃櫃裡，玻璃是透明的，看似沒有框架，但每個人卻都被框框所限制住。

而且人必須是赤裸的。

那時我在世新的《破報》上刊登廣告，應徵裸體模特兒，男女不拘。剛好阮慶岳說他對這個很感興趣，所以他就當我的第一個被攝者。

— 拍攝的時候是什麼樣的情形？地點在哪裡？

何：那時候我去專門做櫥櫃的玻璃工廠，訂做一個玻璃櫃，除了一邊沒有封起來以外，四面與上下全都用矽利康（矽膠填縫材）黏起來。

我租了一台小卡車，把玻璃櫃放在卡車尾端，開車去敦化南路上。先讓貨車慢慢開，挑好想要的地點後，我就說：「阮慶岳，脫！」他脫完衣服以後就鑽進玻璃櫃去，我開始拍攝，拍完後，他再將衣服穿起來（笑）。

現在想想當時其實有點危險、也有點大膽，萬一放在卡車尾端的玻璃櫃倒掉了，玻璃是會割

傷人的。不過那時就這樣拍，拍出來的效果我也覺得可以。

——你這系列從頭到尾都在卡車上拍嗎？

何：沒有，只有阮慶岳的在卡車上。雖然有貼廣告徵求模特兒，但來得不踴躍，只有一個男的、一個女的，於是我就幫他們拍。那時也有去西門町的紅樓，但才剛開始拍，年輕人一鑽進去，警察就來了。

——你應該是事先就把玻璃櫃放好，接著模特兒才衝進去的吧。警察可能是紅樓裡面的駐警，不然不會來得那麼快（笑）。

何：紅樓前面有個大廣場，廣場隔壁就是一間派出所。我在拍的時候，很多人就去跟警察說：「那邊有人在拍裸照！」警察就來了（笑）。後來警察要我去寫筆錄，登記一下，還好，沒什麼事。雖然也可以解釋是攝影而已，不過這樣就要事先申請，有點麻煩。

——你對這個系列的概念是否一定要在公開的場所拍攝，不能在棚內拍？

何：對，因為主要是探討人嘛。我想說一定要在西門町或是其他人來人往的地方。那時候想到的畫面就是如此。

——這個系列，你設想的幾個拍攝地點是哪裡呢？

何：西門町是一定會想到的。東區也會想到。總之一定要在人多的地方，因為我想要探討的是人在這個社會裡，人與人之間的「框」。表面上框並不存在，實際上卻到處都是。玻璃看似透

明，但它確實存在。其實同志題材也可以用這個表達出櫃的感覺。

只是後來拍了幾張以後，拿去給我的老師吳嘉寶看，他一看就告訴我，這個有位韓國藝術家做過，還拿他的攝影集給我。我回家一看，痛苦死了，沒辦法再做下去了，形式太相似。那位藝術家也是用玻璃櫃、也在都市拍，而且模特兒也是全裸，有的還是好幾個玻璃櫃疊在一起。而且他在美國展覽過。

當時我剛好四十多歲，正值壯年，想要有一番作為，這一打擊，整個人非常痛苦，原本想好好做一個展，最後無疾而終。

──聽起來還是可以做，而且好像可以變化再引申，因為與社會的對話方式已經和從前不同。我覺得這與你其他的作品，比如用啤酒罐做的〈60×60的擠壓〉（參見後頁八～九）等，都是跳脫視框的概念，例如「工殤顯影」是以看不見的視框控訴。

只是玻璃櫃這個材質重複了，如果不使用玻璃，應該還是可以繼續進行。就像你後來思考用釣魚線綁在身體，表達身體看不見的束縛。

何：玻璃櫃其實就是從〈60×60的擠壓〉的概念延伸而來。做完這個作品後，我讀了一本小說叫《過於喧囂的孤獨》，赫拉巴爾（Bohum1 Hrabal）寫到人被擠壓進去，而我的創作裡把自己壓在裡面，就是那樣的味道。沒想到那麼早以前就有作家寫出這樣的想像了。

很多人看到啤酒罐，以為我是因為喜歡喝酒而選擇這個材質（笑），其實不是，是因為鋁壓的密度比較高。不過我也覺得這個作品的完成度不好，所以沒有繼續創作。

誠實

何：現在我也快六十歲了，進入老年，準備退休。但是，完成前面三個系列作品以後，我還是很想繼續創作，只是遇到困局。

最近剛好看了兩部電影──《鳥人》（*Birdman*）與《星際效應》（*Interstellar*）。《鳥人》講述一個過氣演員想要有一番作為，這樣的心境我理解：雖然會想要持續創作，但年紀大了以後越來越困難。還有《星際效應》裡，要將主角送入太空時唸的那首詩──狄蘭·湯瑪斯（Dylan Thomas）的 "Do not go gentle into that good night"，我對那首詩感受很深。「不要溫順地步入那良夜，就算年老也要在遲暮前燃燒咆嘯。」這首詩是他寫給父親的，因為父親快要過世了，他覺得父親應該要起來反抗，不能靜靜地接受死亡。這首詩講老年的心情，讓我覺得不要輕易地就收手，所以重燃我繼續創作的熱情。

你也知道，年紀越大就越膽小，因為在身後是退休的日子，很多時候會有顧慮，沒辦法像年輕時那麼不顧一切。

──這麼說你年輕的時候是比較沒有界線的囉？

何：對啊，沒有什麼界線，除了生活以外的錢全部投入都沒有關係。

──但是《星際效應》裡沒有人的問題，只有「一個人」的問題。你以前處理的是大環境裡人的問題，現在想的卻是「一個人」的問題。這感覺滿有意思的。

何：我想創作應當是誠實的，理應面對自己的感受，有些什麼感受才可以做出作品。所以我大概都會偏向用自我感受來做東西吧。當然對這首詩有感受是因為最近反思沒有做出什麼作品，這是對我個人的感受，而不是作品的感受。

我願意承認的作品只有早期的三部曲，可是「工殤顯影」到現在二十年了，儘管這二十年中間有創作，但受到打擊放棄了，加上邁入老年，原本想放棄。可是看過電影後，覺得不能只有這樣，一個創作者怎麼可能只有這樣，所以還是要繼續。只是怎麼做？做什麼？得與自己的作品有一貫的延續，對於生命與身體的探討。

—— 你覺得你是悲觀的人還是樂觀的人？

何：我覺得是樂觀的吧。

—— 對呀，一定是樂觀的。你通常會選擇一個邊緣的方式去做，這是你的主軸。

訪後——選擇站在人的身旁記錄騷動

第一次遇到何經泰已是快二十年前的事，那時是在郭木生中心的聯展，他展出作品〈60×60的擠壓〉，用自拍裸照晒在鋁板上，再跟上百個啤酒罐一起用垃圾處理機壓縮為六十見方的方塊，很有他的風格。

更早之前，看過他《都市底層》、《白色檔案》的攝影集，及「工殤顯影」系列的攝影展，那次展場中的照片與真人等高、釘在木板上，直接斜靠在牆上展出。之後他進行了《玻璃櫃》系列的作品拍攝計畫，後來雖因故停止，但我依舊感受到那件作品的能量，澎湃飽滿的衝撞性。

我總覺得何經泰不完全是報導攝影家，而是以照片為主要媒材創作的藝術家。在訪談中他談到他在攝影師阿勃斯（Diane Arbus）的作品中感覺到關於人內在的混亂騷動，似乎就是一種創作原點，也像是他在報紙上看過一幅照片——練軟骨功的人塞在一個很小的盒子裡。何經泰有一雙獵奇之眼，他選擇站在人這一邊（另一邊會是……？）旁觀騷動。拍攝與被拍攝者之間，有對等的權力與隱私，而非拍攝者拿著權力機器壓迫被拍攝者。甚至也藉著拍攝過程中給予對方話語權。

但在《玻璃櫃》系列作品中，他跳脫拍與被拍的關係，把彼此都拉下水，用這樣的變化試探人的底線，像是種「街頭行動攝影」，來顛覆或衝撞消費系統，或表現同志的出櫃議題。雖然這作品未完成，但說不定這樣也已經夠了？

何經泰提到「白色檔案」的政治犯與路邊的阿伯沒有兩樣時，我想起了「政治素人」（如柯文哲），這類型的出現，顛覆了台灣以往的政治人物形象，也宛如當初的受害者已經翻轉。而「白色檔案」中黑布背景的使用（有些還故意穿幫），讓我聯想到洪仲丘的國防布，黑布遮蔽壓迫許多事物，卻無法徹底掩蓋真相從黑布外顯現。

魔幻傾斜

感
性
文
明

何佳興

大學主修書法篆刻與當代藝術，畢業後則從事藝術創作與平面設計，一直在兩種極端之間遊走並尋求融合。透過設計曾向音樂人陳明章、林強、攝影師關曉榮、編舞家鄭宗龍等各領域藝術家學習，思考理解不同領域的藝術經驗。

他在創作中書寫，發表篆字變體的實驗展，陸續推出「寫字·寫相」、「青春暫度」等展覽。

為大眾熟知的則是他的書籍裝幀，他看待書籍裝幀一如藝術創作，堅持整本設計包括書封與內頁全由自己完成，設計上亦可看到他藝術作品中的書畫元素，代表作品如李叔同《金剛經·心經——弘一大師手書》、大江健三郎《優美的安娜貝爾·李 寒徹顫慄早逝去》、荒木經惟《寫真＝愛》，以及獨立出版《二色心經》等。

何佳興　用線條及字型與觀者對話

何佳興的工作室距離我的工作室僅隔兩條街，又是同行，因此這場訪談抱持著非常輕鬆的心情進行。事前他寄給我兩份包裝著他作品的紙袋，我與編輯小心翼翼拆開，是他替陳明章與台灣月琴民謠協會設計的「臺灣月琴民謠祭─北投」海報，以及他替林強設計的專輯《經心》。

週五傍晚，編輯與我坐在桌前，邊讀翻閱何佳興的作品，邊聽著《經心》，很奇妙地感受到心境寧和。

訪問當日，在工作室迎接我們的是何佳興一家人與三隻可愛的小貓，唯一的母貓怕生，時不時作勢要攻擊我們；反倒是臭著臉的波斯，在訪問的過程不停蹭著每個人，撒嬌要大家撫觸。

何佳興未滿一歲的兒子，呼喚爸爸沒得到回音，便走過來牽他的手，他亦很自然地握住，氛圍和煦。父子在午後陽光中，呈現生活雜誌中可見的家庭景象。我想起何佳興曾說的，有了孩子以後，對創作的想法有了轉化，與生活更加融為一體。

方寸之間

──我知道書法是你的創作中滿核心的部分，你對書法是何時開始產生興趣的呢？

何：我大學會主修書法與篆刻算是個意外。高中時我讀廣告設計，考大學時則想攻讀西畫，至少西畫與設計感覺上比較貼合。可是因為分數不夠，被分到國畫組。但在學習篆、隸、草、行、

楷各類字體的過程中慢慢提起興趣。

書法以線條表現，寫字的狀態很吸引人，當下是專注直觀的，篆刻也是。

——不過篆刻是微型的，字非常小。

何：雖然是小小一個印面，但篆刻是在方寸之間嘗試各種可能性，每個人寫字都不太一樣，若有意識的發展，都能提煉出一種風格。對我來說，對篆刻的興趣源自於此，整個求學期間花了很多力氣在研究篆刻，畢業時還拿到第一名。

——墨色一般有乾濕濃淡，但你的書法大部分是乾，濕狀的乾，很少逆筆，也很少有像斧劈的陽剛，不像動物，倒是常有像爬藤類的生命力，像植物般的呼吸，所以是植物字，無喜微悲，可是色彩很俗豔，似乎是種對於世間情感的反諷。這是你的書法給我的感覺。

何：子欽的觀察很細緻，在每個階段我試著以議題書寫，不一定用黑墨寫，也不限定情緒樣貌。

——你喜歡書法篆刻的哪個面向？如果當代藝術能夠給你一個比較自由的創作，那傳統這邊提供給你的是什麼呢？

何：刻印會讓我專注。客觀來說，若能把當代藝術與傳統結合起來，對創作者是比較平衡的，有一個定性的訓練，但同時也不會抹滅壓抑你的創造性。當然書法本身絕對不是壓抑創造性的，只是教法還有訓練的過程很容易會造成如此；而當代藝術易在訓練的過程趨向創造性，只專注在創作上卻容易忽略其他生活的層面。

——我們可以說，當代藝術的訓練比較不重視技巧，而以概念為優先嗎？

何：它是希望以概念為出發，技巧則是圍繞著概念而累積的。傳統書法則像是在練功，馬步要先紮好。

不過我想提一下，其實往後會發現，無論當代藝術還是書法，優秀的藝術家都會同時兼顧這兩個面向。不管是哪個類型的藝術家，要磨到一定的程度，作品能與社會有溝通能力，這兩個面向都是並進的。

線條

——那我們來聊一下書籍裝幀的部分。你從何時對鉛字、也就是現在這種機械字，產生感覺，開始書寫它？應該這麼問好了，你如何把裝幀與書法作結合？

何：我意識到能將設計裝幀與書法篆刻做結合，是在獨立接案後的兩、三年開始接觸書籍設計，書籍設計以文字的呈現為主，設計的過程自然想把書法篆刻的行氣移植到書裡。

接著是南方家園出版社創社時，我幫南方家園做創業第一年的書籍設計，這時我更意識到這是種創作。因為是負責南方家園整年的書系規畫，創業第一年是最重要的，並且必須有整體性的形象規畫，要在有限的資源裡整合定位、印刷工法、用紙、設計，讓每本書的呈現持續的感受，那時覺得，如果是就書籍的整體來看，那就已經是創作了。

——你應該是從 logo 開始吧？那個眼睛的 logo（參見前頁 006 上圖）。你好像設計很多款眼睛？

何：因為他們有四個書系嘛（笑）。

——有些是陰向、有些是陽向，跟篆刻很類似，都有陰陽面。我也發覺，你是從那個時候開始做《心經》。

何：第一本以《心經》（參見前頁 008 下圖）為主題的書設計是南方家園出版的，概念和策劃是楊渡老師，他想要做一本比較現代的《心經》，旅行時願意帶著出門，而且會拿起來翻閱。

——有點像是讓《心經》入世（笑）。

何：對啊，希望它的宗教意味不要太重。那時候我在想，怎麼樣的畫面可以代表《心經》？原本《心經》就很難找到代表的意象，用佛像又不適合這本書的定位，所以我想到修行時的行為。

對修行的想像，最早是想到日本的枯山水，他們在沙上畫水痕的心境，而這件事又與書法類似，比如有人認為寫字不是創作，而是一種修行，藉由每天練字讓自己的心穩定下來。所以這兩件事是相同的。我想從這個層面去切入，而楊渡老師想強調的也是同樣的，人如何透過旅行去整理自己的內在。

因此我把枯山水再簡化，簡化到最後剩下行為與線條，穩定持續的來回畫線。觀看線條，就可以感受到背後的節奏。

——講到線條，我覺得你的線條用法都比較險，比較靠邊，比較逼，甚至讓線條斷裂或者崩掉。這是不是與篆刻有關？就像篆刻如果刻得四平八穩，效果也不會好，總是要讓哪個地方不要那麼圓滿，乾乾的。

何：因為篆刻講求挪讓，希望在制式空間裡稍微偏一下、出去一下，讓黑與白的關係出現張力，這的確是篆刻的邏輯。

我自己也不太喜歡制式的規矩，會希望在既有的規矩中尋求突破，所以在創作上都可以看得出來這個特質。講回書法線條，我學生時代寫的《心經》，大部分的書法老師看了都覺得有點納悶，會認為勇於嘗試是很好，但筆法違背傳統的部分太多，比如字的辨識性、寫字線條上的韻律、或是線條角度等。我寫的字，線條角度很大，有些人會笑稱說這很像是「起乩」時寫的字，比較不是正統書法。

不過當時書法老師林進忠就對我說，你就照你的意思去寫，也可以不要寫在紙上，去寫在牆壁上。他是鼓勵我做各種嘗試。

我刻過一顆《心經》的印章，裡面的字很小，所以每當刻累時，常常會在旁邊的紙甩一下手，畫個線條，運動一下。事後回過頭來看，我覺得當時畫的這些線條很有意思，雖然這些線條不成熟，但就是我的樣子。

那時我動了一個念頭，如果持續用這個線條寫字會怎麼樣？到現在，我的線條還是不夠有力，就像你說的乾乾的、像是點的延續；不過寫久了還是有差別，早期我的字是方方正正、轉角是硬的，寫到現在這個階段，稍微有辦法把字的筋給寫出來了，有點類似一剛開始只有骨頭，然後骨頭旁邊生出筋肉。

我自己的想像是，有沒有可能寫到有一天能夠寫出肉。我知道書法有其歷史累積的訓練方

在路上

—　你剛才提到書法、線條與身體，一個是書寫者的身體，一個是線條本身就是一種「體」，那麼我們來談一下你幫鄭宗龍的舞蹈作品《在路上》做的視覺設計（參見前頁009），因為這一定與身體有關。

何：《在路上》的視覺設計，是鄭宗龍看到我幫大江健三郎《沖繩札記》畫的海報後來找我的。

《沖繩札記》是用炭筆畫在素描紙上，用類似水墨的渲染來抹炭色，試著製造出墨韻，那個墨韻比較乾、比較枯筆，某種程度與書法有點像，等於我在用這種方式畫水墨。而且這張圖很大，所以抹的時候是用整隻手去抹，這本身也有身體與書寫對話的意味。鄭宗龍看到覺得有趣，經過詢問以後聯繫上我，決定合作看看。那個時候鄭宗龍剛離開雲門，開始以他自己的方式創作。

他對肢體的想法與我滿接近的，不管是有意識還是無意識，他一直在找自己的身體。除了他個人內在以外，他也經常講到他在萬華長大，他們家是做拖鞋的工廠，小時候在龍山寺一帶賣拖鞋，因此形形色色的人、氣味、環境等，已是他內在的一部分，他想要用肢體去表達這些。

一開始，他先從東方的意象尋找，拼貼東方的肢體動作，比如佛像，《在路上》海報上的身體，一隻手往下彎折、一隻手上揚，就像陰陽，這樣的肢體語言在西方不會出現。所以我們選擇畫這個動作。

— 這張海報很有趣，都是切割的，手是切割的、頭是切割的，某方面來說這完全不是溫柔的，但是又能將整個旋律帶起來。

你的作品常常分開看是殘酷的，但是整體能負負得正。反而是色彩，這張海報還算溫柔，有些就比較強烈。

何：剛才講到我用炭筆來抹墨韻；而《在路上》這張海報的線條，大概是工筆打草稿的階段，所以直接運用工筆的方式。顏色上，傳統的水墨大部分使用朱紅、或者石綠、或者花青、藤黃，幾種色料為主，我覺得朱紅是最接近膚色的，所以就給它黑色與大片的朱紅，本來的做法是連衣服都是紅色的。

那時鄭宗龍很擔心會不會過頭，從國外打了上千元的電話來溝通，問我能不能收回來一點（笑）。我後來也沒堅持，他講得沒錯，把衣服變白，動作才會出現。

超越時間

— 接下來想請你談談作品中書法與影像的結合，或許可以從攝影集先談起。

何：其實這個設計手法與我對寫字的概念相同。剛才提到，我寫字是屬於找到身體的一種線條，然後持續去創作，看看寫到最後會有什麼。而我做畫冊或是攝影集也是一樣，只要創作者本身的字，或是那線條契合他的影像，就可以成立。

傳統上，比如說像郎靜山，一樣是把黑白攝影與書法結合，但給人的印象不會很當代；可是你做的反而很當代，不是傳統文人的風格。

——你是指影像創作者自己的書法？還是任何線條都可以？

何：任何線條都可以，明確來說是指線條的表情。只要來自這個創作者，或他的創作脈絡都可以。

像荒木經惟這本《寫真＝愛》（參見後頁一五右上圖）就很合理，這是他的字，他也常常在創作時運用他的書寫。

不過，荒木經惟沒有剛好寫下一句「寫真＝愛」，這書名不是他定的，我是用他部分的字來拼湊。他寫過兩個「寫真」，還有本攝影集的標題是「愛人」，我便把他的「人」字那兩撇結合在他的「愛」字之下。所以這個字也不是他寫的字，是從他線條裡拼湊出來，這種接線條的方式是篆刻會用的。

——你在處理版面的時候，並不是以版面為優先，而是直接把裡面的東西持續書寫，把狀態完成，就會自然形成版面的一部分，是這樣嗎？

何：是的，像《寫真＝愛》的封面，圖和文字的精神契合，封面就大致底定。

——當初看到這款封面，我有種感覺，其實攝影有一部分就是時間死亡的藝術，在那一瞬間寂滅。

087

你的書法，某一種時刻，它的純粹度是超越時間的，因此兩者加起來能詮釋很深刻，很有儀式感。

這種儀式感在傳統文人的身上是沒有的。比如傳統攝影可能拍風景、鶴、人，配上書法，但書法是

附屬的、題字的、能量不會那麼強，可能比較像是在記錄。你這樣處理是同時加重兩者，一邊是書

法、一邊是影像。

何：這樣講還滿有趣的。不過這說法也能運用回剛才講的身體。圖是荒木的攝影，字是荒木的身

體，就像你說的，他把靜態與動態同時呈現，就會有個張力。

我舉個例子好了，我大學修當代藝術，是陳志誠老師教的，他跟我提過說，他很喜歡看傳統

書法，欣賞其中的線條；但他也很喜歡看另外一種線條的書法，比如一個無期徒刑的囚犯，

以正字計日，每活一天，就記錄一條線，如果他看到滿滿一整個正字牆面，他會覺得很震撼，

他覺得這也是一種書法。

──這個做法就像你曾經在「新樂園」展出的作品一樣，你寫書法，同時投影一個靜態的影像，讓影像

與書法的流動性線條產生對話。在紙上就是裝幀，在牆面就是空間、光影，這方面是有對應到的。

不過你在設計攝影集的色彩方面，比較多都是「去光」的，比較偏向黑色，先把光抽掉，再讓影像

浮現。

何：我的用色多少受水墨設色的影響，這與設計鄭宗龍《在路上》時，使用朱紅的意義是一樣的。

用銀色與黑色搭配，就是顯影時最基本的顏色。

獨立出版

——那你要談一下做獨立出版的攝影集嗎？

何：前面談到都是前輩級的攝影師，但對影像這件事，我覺得滿有趣的是，一方面可以承接到這樣的案子，二方面就是我們周遭的創作者，有很多是以影像創作為主。這部分我還滿關注的。譬如說我幫一位年輕創作者高倩怡做《和歌山歌劇》（參見前頁008上圖）的設計，她的攝影在視覺上很吸引人。

——被她的作品中的哪些方面吸引？

何：她的攝影呈現她那個世代的樣貌。我覺得她的世代是七年級前半段，雖然無法描述得很準確，但七年級的世代就是給我這樣的感覺。

——描述看看嘛，是怎麼樣的感覺？

何：我覺得我年紀稍大一點，已經跟她不太一樣了。這樣說好了，跟他們比起來，我相對謹慎一些，像老頭子，在意的事很多，講求生活規律、責任；但是他們很自然地對這種事情的在意度降低，沒有那麼多限制與包袱，他們的活力我覺得來自於這些。

——你覺得他們的身體語言如何？他們在鏡頭前是自在的？還是不在乎？

何：我覺得有點刻意。那個刻意是習慣被拍攝；但是仕表現方面，他們是很願意表現的。

何：以我來講，我看到鏡頭時，臉和身體就僵掉了，我很不習慣鏡頭。但是他們都很自然，他們

在攝者與被攝者的關係，與我認知的不太一樣。總之，有太多部分我也不確定那是對或是不對，但覺得這裡面會有新的價值。

—這本是獨立作業，直接用你的概念來做設計嗎？

何：做攝影集我相對慎重。我和她談了很多次，後來是以我的概念執行。在合理的狀態下，我希望她來編排，才有辦法呈現她自己的樣子。可是那個當下她沒辦法去做這件事，她只是拍，沒有沉靜下來去關注自己的脈絡。

照片是我挑選的，等於這裡面有我的觀念在其中，我跟她說，我挑的是相對沉靜的照片。那時候她處於比較躁動的狀態，有時候會 high 過頭，因此我覺得應把沉靜的、能量穩定的照片給挑出來。

但是說實在話，這不能代表她，這只是她的一部分。這中間我也鼓勵她再拍，希望將來有機會做一本她自己編輯的書。也因為是獨立出版，我沒有限定版權一定要在我這邊，出了之後她隨時要跟別人合作，重複使用都沒有問題，當然不能完全複製。所以在我與她談的過程，我自己是很謹慎的，但她的隨意倒是讓合作有較大的空間。

我的想法其實也簡單，這很像藝術家互助會，你看到好東西，因為創作者都沒有什麼資源，但互通有無，那我們就互相看看有沒有可能把這東西做出來。後來我獨立出版的一些小書，都是類似這樣子的。

螢光色

——那要來談你自己出版的《心經》嗎？你的詮釋是以幾何、塊狀與線條為出發的。而且顏色是黑色的，很消光式。一般佛經類會用陽向的，比較不會用黑色，我想這方面也是你比較有個性的展現。

何：有很大的一段時間我對《心經》的想法是這樣，《心經》的內容很像魔術師手上在玩的一條線。如果你把一般的線對折，它會減少一半。若再對折，會越來越短；但《心經》就像魔術師手上的線，它怎麼對折，那個線都是一樣長的，不會變短。

它讓我感受到這個東西是不變的。我們物質世界的東西會變、會老；但《心經》到現在已經很久了，才兩百六十個字，而且它的解說符合每個時代。所以我這個圖像，在概念上，想做出折疊、折疊再對稱，但不會減少的感覺。至於顏色方面，我想是使用的慣性，有時是因為經費的限制，但顏色本身也有不同層面的意涵，例如密宗的大黑天（梵文：Mahākāla）是佛教重要的護法神，祂的代表色是黑色。

——我覺得有趣的部分在於，你操作色彩時，有一部分是 over 的，使用原色或彩度較高的顏色，而且不只一種，直接 over 掉，再去書寫；跟你在做線條時，用極慢的速度，很非動物性，幾乎是完全不同的東西。

你的顏色若再多一點變化，就會像道教的五色旗。某方面來說，你使用的顏色很衝突，但整體視覺卻是沒有衝突的。

何：我想有一部分是受到橫尾忠則這些日本藝術家用色的影響，另外一部分我對螢光色有偏好，螢光色通常是在台灣用，比如四色牌、道教顏色、布袋戲、歌仔戲等。我後來四處問，得到一個有趣的解答，這些戲是早期庶民的娛樂，早期電燈不普遍，所以戲服上的螢光色會讓大家看得比較清楚。

在顏色使用上，對日本用色的印象，還有自己生活周遭傳統的顏色，是結合起來的。我一直覺得，pantone806 的桃紅色如果再重一些，就很像台灣的顏色，這個顏色很容易在生活周遭看到，它不是那種正紅、朱紅，台灣的紅更鮮亮點。

我發現你做陳明章與庶民娛樂、音樂、表演相關的案子時，這個色系就會出現。

何：我從陳明章老師身上學到的，是創作者要從自己的文化中去提煉養分，因為這樣才能與其他的文化對話。因此在做海報的文字編排時，我是用廟碑的方式呈現，試著將傳統融合進來。

一方面傳統領域還有很多需要深耕學習，一方面我也試著讓台灣場域的這些元素轉換成現代，我有意識地想要做到這件事情。

我把這平面想像成廟的壁面，如果這個壁面以文字為主，通常會與其他柱飾、浮雕、裝飾物結合在一起，我嘗試如此詮釋畫面，但我不會用太制式的方法，保留些沒有邏輯的組合。

——那你對於旋轉字的感覺？你有些字會轉四十五度？

何：中文字型有點難突破的問題就是方塊，但是我們要用繁體字來設計，而繁體字型的方塊感無形中會有很大的限制。我的想法很簡單，就讓它變成菱形，讓它有動態，讓它變成動態後再

去編排，去打破方塊的限制。

這作法是粗野的。當然期待能有質量更好，能超越方塊字的字型出現，字型越多樣靈活，設計的樣貌也會更加豐富。

—**你覺得簡體字會比較好設計嗎？簡體字筆畫較少，會比較沒有方塊感嗎？**

何：因為文化背景，簡體字是我在設計上最難應川的，目前質量最好的是日本設計的繁體字，但我覺得以篆字衍生的篆刻是最有可能性的。因為篆字有標準的基本架構，也能在基本架構上做線條的變化。例如符咒、鳥蟲篆、九疊篆……。若能將篆隸草行楷的邏輯交互應用，還能衍生更多字型設計應用的方法。

—**所以你才會說線條是你最主要的核心。**

何：因為東方藝術是從線條開始。若是以刻畫符號、中骨文至繁體字延續的東方藝術，從開始至今都是線條，和西方點線面是不同的大體系。我們講設計，講東方的東西，最後還是談論線條。

你看廟的感覺，就像夢裡很魔幻的東西，不像現實會有的，東方的建築也有這種意味，東方的空間感是多點透視，一開始就沒建立在點線面。所以我覺得我的系統也是多重的，像是平行的線條延伸。舞蹈時身體是線條、走勢也是線條、書法的構成是線條動態與空白之間的關係、設計的版面構成都可以用線條來解讀。

—**就目前來說，在心境上是怎麼面對這些工作的呢？**

何：我們聊了不同領域的媒合，透過創作、設計接觸了各式各樣不同領域的人，這些是讓我在創

作與生活更密切結合。現在我會意識到，這些事情是用來溝通。以前比較專注自身，追求自我表達；現在則會覺得已經做得差不多了，該說的話快完結了，所以比較關注能否透過這些事，與不同的人溝通學習，溝通越是緊密，就能更加了解彼此。

如果生活整體是個圓的話，創作還是我的核心，設計是圓旁邊不同的管道，我在核心上累積，同時持續在管道上與不同人互動、對話、溝通，圓的最外邊則是社會。

我覺得這是雙向的，現在我最在意的就是互動的過程，不一定用什麼形式，不一定是寫字、畫圖、生活風格、藝術，只要能透過創作溝通對話的可能，我都覺得滿好的。設計案也是，因為每個設計案都會對應不同的人與議題，我還滿開心在這樣的過程學習。以前會追求極致、設想一個理想的終點，現在則會覺得沒有那個終點，盡力而從容的持續就好了。

訪後——用書寫延伸身體

這場訪談後，我與佳興又聊了幾次。我覺得佳興將書法的「當代藝術性」做出來了，跟傳統書法家不同，他將書寫者的身體也加了進去，甚至想來重新定義「書法」、「書寫」，人用各種方式留下的筆觸，就是廣義的書法，包括塗鴉記事。

「書法的定義一定要用毛筆來執行嗎？」

「不用，」佳興認為，「書法是身體的延伸。」身體不斷成長，就與書法產生永恆對話，活著就有感覺。

原本書法是古人修身養性的儀式，落款後就封存，跟當下無關，只能不斷地返回膜拜；但佳興覺得應該要打破這個框架限制，雖然東方藝術沒有真正的創新，原創不存在，但是可以在每個當下打開新的面向，就像「一滴水，會乾掉；但流入大海後就不會乾掉了」。

二〇一五年日本出版的《T5：台灣書籍設計最前線》，以「爆竹」來形容佳興作品，十分有想像力與後座力，爆竹由弧形線條構成，以串狀展開，當火藥引爆後，則帶入另一種聲光刺激，外冷內熱，很像佳興的閱讀脈動，乍看安靜，但會不預期的發功突襲，有如亂童起乩。

拾荒

風水

組合

衝突

陳淑強

一九六九年生，畢業於泰北高中
美工科，從事藝術與文字創作。
參與台灣小劇場與噪音藝術最蓬
勃生猛的時期，包含開設「甜蜜
蜜咖啡廳」（第一屆「小劇場藝
術節」舉辦地），主辦「生活破
爛節」、「生活破裂節」與「1995
後工業藝術祭」，並霑MTV電
視台與社運活動製作道具。
近年則從事金工藝術，展覽有「渙
象」、「聞一線」、「蜉遊桴」、
「銀約翰」等。

陳淑強　為破爛找到第二生命

認識陳淑強是在我快退伍的那個階段，那時我在台北仁愛路空軍總部服役，他在師大夜市搞

了一家「MINI工房」，朋友說可以去那裡寄賣手工卡片，就這麼認識的。

陳淑強與吳中煒是國中同學，甜蜜蜜咖啡廳是吳中煒和蘇菁菁一起開的，店面陳設是阿強他們做的。輔大有人弄了一個音樂團體「零與聲」，組成是劉行一、林其蔚、dano，他們就一起做了一系列「甜蜜蜜」的活動。吳中煒還弄了生活破爛節，我有朋友唸輔大哲學，所以認識他們，這個階段的台北其實很生猛有趣，而且重點是那樣的邊緣性應該不會再出現了。

吳中煒那時在龜山找一個工廠當基地，我去過一次，去借工具。那時曾看到阿強的作品，有點現成物的味道，一些木頭鐵片、乾掉的河豚……那樣的立體結構很像在畫圖，有種奇特的生命力。

在那之前，阿強住在復興南路某處的頂樓，整個空間都塞滿他的作品，但與環境很貼合，很像某種再造生命體的延伸。有一些空間感，我也感到熟悉，因為我在做拼貼時，會有類似的原生環境感出現，有的作品中的小椅子讓我想到阿基拉最後坐的那把大石椅。阿強的東西要直接看，直接去經歷那個視覺經驗，很難用文字來表達。

公館式 Local Style

——你還記得當年開「甜蜜蜜咖啡廳」的感覺嗎？那時候公館的氣氛跟現在差很多吧？

陳：公館的氛圍我覺得差異不大，不過它的區域、顏色等等，在視覺上的確是改變了。

——我不是指街道唷，是指人在生活空間裡的感覺。比如說，僅僅十年之間，同樣是一家店，你選擇去這間，而並非那間；同樣是鬧區，你會選擇公館，而非東區、西門町、萬華，我所謂的感覺是指這種整體氛圍。

陳：整體的確變很多，我覺得我們那個時代的氛圍，與現在形成的氛圍非常不同。那個時候很草莽。

公館是台北的南區，而南區和北區的氣味完全不同，當時誠品剛在中山北路七段展店，北區給人的印象就是高級；然後東區是剛剛興起，很有時尚感，西門町則是很流行、次文化的。公館則比較學術性，一方面幾間比較大的大專院校都在南區，另外一方面是南區發展得早，比較老，以前舊書店都開在那邊。

——以前人有個形容，最早金石堂開在汀州路，就像是河左岸；後來誠品開設，才有河右岸，有比較大型的書店。最早的舊書店甚至是從牯嶺街延伸出來的。

陳：對，以前牯嶺街的舊書店連接到汀州路來，那時候南區學術味道比較重，人文味道多一些，所以才選擇這個地方開甜蜜蜜咖啡廳，當然也是離我們的生活圈近啦。

另外公館也比較 local，但不像萬華、大龍峒那樣，萬華與大龍峒的 local 是很廟宇文化的，

或是像華西街一樣是觀光的類型，文化的部分比較少；而公館的 local 是有文化的成分在其中運作。

——你覺得去甜蜜蜜店裡的顧客，是抱持著什麼樣的心情上門？

陳：應該說我們抱著什麼樣的心情開這家店（大笑）？我們不是為了賺錢，就是為了玩而已，為了找志同道合的朋友。

甜蜜蜜就像是個基地，為了讓大家有個共同的地方可以交流、碰撞、表演。那時甜蜜蜜做過很多表演啊，第一屆小劇場藝術節就是在甜蜜蜜舉辦的。那時我的工作是負責廚房。

——真的？這麼厲害？

陳：我負責在廚房弄餐點，蘇菁菁負責吧台飲料，吳中煒負責坐檯跟人聊天。我們的餐點就是我今天決定煮這兩、三樣，就只供應這兩、三樣，沒有多的。而且我都準備很單純的東西，比如炒飯、咖哩飯、燴飯之類的，再加上一、兩樣配菜。你要吃別的？沒有，就這樣而已，愛吃不吃隨便你，肚子餓了就點吧。

——那如果有活動呢？

陳：活動的話我們會收門票，可以折抵消費，等於門票是包含飲料的。可是因為地方小嘛，所以活動很容易爆滿。來的通常都是朋友相關聯的圈子。我人本來就怪，會來的當然都是怪人。

——甜蜜蜜的常客，屬性在當時好像滿清楚的。

陳：其實有個詞很貼切，就是「地下」。

——但該怎麼更確切地形容「地下」呢？比如頹廢、嬉皮、邊緣？

陳：應該說地下比較是我們的特性。雖然大家會覺得我們有意要打破某些類型，但其實沒有，只是來參與的人通常都有這種性質。這可能是大家彼此吸引的結果吧。

——那時似乎也是幾個劇團的萌芽期，有小劇場式的。

陳：對，所以我才說第一屆「小劇場藝術節」就是在甜蜜蜜舉辦的。小劇場的形式與劇場的形式很不一樣，與觀眾的互動非常多。
雖然我對戲劇比較沒興趣，不過當時幾個很特別的團都在甜蜜蜜表演過，可惜存活下來的很少。目前比較有知名度的，大概就是音樂團體「旺福」和「濁水溪公社」，這兩團也是比較有表演性格和劇場性格。我們主辦的「生活破爛節」與「生活破裂節」都是。

破爛又破裂

——為什麼會動念舉辦「生活破爛節」與「生活破裂節」？

陳：大家聚在一起主要是因為吳中煒，吳中煒提出的一些想法很激勵人，我自己也受到了鼓舞，比如「我們什麼都可以做，我們沒有做不到的事情」。破裂節我們做到了，但你叫官方去辦，官方不一定辦得出來。

陳：破爛節與破裂節其實是同一個系列。做破爛節我們完全沒有接受任何的贊助、沒有錢，僅利用最低限度的條件，自己找材料，找朋友義務來幫忙，就這樣辦起來了。那個地點在公館外圍河邊，水源路後的堤防外。我們先搭了一個工寮，讓機具能夠進去，然後搭主舞台，最後搭休息區。

——辦這些需要申請嗎？難道沒有警察上門來詢問？

陳：沒有啦，申請個屁啊（大笑）。沒有警察上門，只有在破裂節的時候，因為辦在板橋酒廠，周圍有些住家，活動音量又大，曾經有警察上門過。破爛節辦在河邊，就算吵到死也沒有關係，所以我們沒接到任何抗議。

陳：晚上暗沒有問題，這就是生活，多有情調啊。拿著吉他看燭火搖曳，多有fu。那時候最大的重點就是「革命不需要什麼東西」。

——但是在一個比較原始狀態要把硬體搭起來、要接電，可想而知晚上會很暗，光影也比較少吧。

陳：這兩張都是破爛節的文宣，到了破裂節就真的很破裂了（大笑）。

——我剛進到你的工作室時，發現旁邊放了兩張寫著「河堤啟事」的手繪DM，這是什麼？

破爛節是我們大家第一次發想要來做這件事情，幾個成員決定了，我就在現場負責人員的管控和搭建。

——你們有擬來賓名單嗎？

陳：我們沒有什麼嚴密組織性，所以也沒有名單，就電話撥一撥找人來⋯⋯「我們現在要幹這個事

情，你有沒有時間？有時間就來吧。」知道誰有空就找誰來幫忙，而且沒有酬勞，大家都是來玩的。

— 但是總要說出時間地點讓人家來看？或是自己做傳單？

陳：有啊，你手上這個就是傳單。來參與的表演團體不管是戲劇還是音樂的，只要把時間定下來，我們就去公告。

比如破爛節維持了一段時間，你可以在裡面生活，搭個帳棚住在裡面。當然生活條件不好，但二十四小時都有人，而且不一定是我們，也有可能是不相干的人在那裡，開放性很高。表演的時候這些團體會運送器材來，當來表演的團體越來越多，我們就會列出正式的表演時間，公告出去，幾點幾點誰要上台。可是實際上隨機的表演也很多。

— 怎麼樣的隨機表演？

陳：比如說大家今天聊得挺開心，現場又有鼓或其他樂器，就拿出來玩，你說那算表演嗎？也不太像，但那就是一個活動。

破爛節要表達的是：我們是這麼樣的 low，我們的生活是這麼的破爛，但我們一樣有我們的做法。

破裂節就比較像是宣告，因為舉辦破裂節時我們有做一個很大的氣球當作象徵物，能夠在空中飛，但可能因為設計不良，最後「啪」一聲破掉了。

— 是用帆布縫起來灌氫氣吧。

陳：對啊，那是一個很大的人形，要讓它飄在我們的上空，但是它就真的破裂了（大笑）。

──破爛節與破裂節距離多久呢？

陳：一年而已。破裂節與當時台北縣一系列沿著淡水河舉辦的藝術活動有關，破裂節就是其中一站，前後都有別的藝術家的裝置作品。

吳中煒那時後設計了一些氣球，也獲得了一些經費。其實我們要幹的事情不太需要經費，就只有他那個氣球需要（笑）。

破裂節之後才是「1995後工業藝術祭」，所以應該是每段時間都有活動，先是破爛節，接著是破裂節，最後是後工業藝術祭。

──後來呢？因為整個社會風氣不一樣所以沒有舉辦下去嗎？地下文化的東西還滿集中再那幾年的。

陳：大家因緣際會聚在一起辦活動，但團體也是會演變的，而且我們有個天然的門檻，就是兵役。當時有些人要去服兵役，也有些成員離開，或者團體內部演變，後來就不了了之。

──那甜蜜蜜是何時收掉的？在板橋酒廠的時候還有甜蜜蜜嗎？

陳：甜蜜蜜好像是差不多時期收的，主要是因為經營不下去，畢竟我們的目的不是為了錢，本來是希望能創造一個互相碰撞產生能量的場所，結果不如預期，反而是大家碰撞在一起就爛在一起了，很頹廢（笑）。

甜蜜蜜後來是由渥克劇團接手，我也比較專注在我自己的事情上。

拾荒

—你讓很多材料都有角色，比如你作品裡的鐵容易上升，木頭反而是沉下去的，它們的角色有奇特的互補作用。你要不要談一下你常常找什麼材料？你的想法是什麼？比如你好像有蒐集骨頭？

陳：有啊，這些都是我的材料，蜂窩、各式各樣的種子。它們自己本身的美感是其他東西無法取代的，而且它自己本身就有存在的意義，那個意義是完整的。

—應該先講你開始拾荒的感覺？

陳：拾荒的感覺啊（笑）。這麼說吧，我每次去某個地方，看到有些被人丟棄的東西，它本身還有很多的可能性，會覺得可惜。它是有美感的東西，但是卻被去棄了。

—難道新的東西沒有美感嗎？

陳：新的東西有一個問題，它沒有經過時間的洗禮，沒有被人觸摸過，沒有跟人培養過什麼。所以新事物的特徵是：新，但是沒有生命力。

假若一個東西不斷被某個人拿在手上把玩了幾十年，結果這個人走了，東西卻還是留著，那這個東西對我來說就會很有感覺，因為它經過時間的洗禮沉澱，它曾經被投射了許多的感情或者其他，它是被關照過的。

新的東西沒有這個屬性。當然新的東西也是很多人關注與通力合作之下才做出來的，可是那個誕生的成品是成千上萬的，它們都等著要跟某些人發生關係，它才會有其他的意義存在。

——你剛才講材料的選擇，已直接講出你的偏好，你的偏好就是開發第二生命力，發掘這個物品的第二

生命是什麼。

陳：在創作上，我相信我的眼光是受限制的，因為我只是一個人，我的觀點是有限的，所以如果要用我的觀點做最後決定的話，我認為那個決定一定是不完整且有缺陷的，寧願讓其他事物做最後的決定。

所以我會找到某個東西，對我來說那個東西的意義已經超過我能提供的了，我願意寄託在它之下，利用它為主體形成一個作品。

——如果一個盤子被摔破破成四、五塊，把它拼湊起來就是一種完美；但你的創作不只是如此，當你撿到一個破碎的盤子，你是用另外一種方式去創作。可是，你怎麼判斷這個作品「做完了」？

陳：這是一個很好的問題，我也很難描述這個狀態。老實說，我不知道它何時會結束，因為它的開始也不是我設定的，可能在我撿到某個東西（材料）之後，才開啟一個作品誕生的過程。

——我幫你翻譯這段。你其實是接受自然的委託，去完成這整個過程。

陳：你剛才還有一個問題，是問我怎麼決定它完成了沒？我沒有決定，而是覺得做不下去了就會停止。

有時候可以達到一個完成度，但假如沒有，那我就會放著，有可能過了兩年，它又觸動了我什麼，於是我又繼續執行。對我來說作品永遠是一種暫定的狀態。就好像我手上的這些材料，為什麼我會認為它們是美的，就是因為它們沒有結束。

結束與否由我個人眼光來判斷一定有缺陷，我不曾做出最後的決定。理想的創作是，我將這個東西做好了，這東西最好在我手上還有三年、五年，因為它還可能迸出別的火花。

—我覺得你有些作品是在召喚原生環境的感覺。

陳：有，我可以舉例。比如說我第一批做的雕塑品中的一件（參見前頁012下圖）。作品上面的海綿，我撿到它的時候是在海邊，它經過自己的生命程後，到了我的手上，我將它創作為現在的模樣。

我一樣會希望它經過另外一次轉化，有它自己的生命歷程，可是在這件作品上，它的轉化變得很少，因為海綿不斷萎縮，但這樣的萎縮，卻給了這個作品特別的意義存在，因為這是長時間造成的，很有合理性。

產生意境

—來講講你對〈頭・浮游Ⅰ〉這件作品（參見前頁010）的感覺吧。

陳：我自己很喜歡這件作品。這是用樟木刻的，刻的時候我發現它的紋理還不錯，就突發奇想，用鉛筆來「上色」。一邊塗一邊削鉛筆，用雕刻刀塗，接著再削掉，就這樣一點一點上墨。

結果造成的效果很好，我也滿幸運的，多了一個表現的方式，後來我常常把鉛筆塗在木頭上。

我拿這件作品出來，是因為我對它有個想像，希望有一天這個作品可以變成大型作品，比如

這個台面有三層樓高，真的有水道與水流環繞著它，上面的樹隨著四季變化開花，旁邊有樓梯可爬，而且裡面還可再放些別的東西。

——這很像你在修練的太極，乍看之下是靜態的，但實際上在運轉，彼此互動。這件作品其實是動態的，只是看起來靜態。

陳：對，可以透過不斷地觀看，來看到它內在的關聯性。

——這裡有螺旋槳，很像是船尾或是船頭的感覺。

陳：它像是一個潛水艇，也有人說像是直昇機，但大多都說是飛行器。大概因為如此，很多人說這個作品很宮崎駿。

——有些作品，比如剛才提到的海綿，你會覺得不必更換一個新的；那就這件作品來說，什麼狀況會讓你覺得狀態不同？

陳：因為想像不一樣。有些東西是材料與材料之間的準備，比如說，我現在用這個方法，我自己也要思考，當我把藝術當成工作之後，這個作品到了別人手上，別人有沒有辦法維護它？如果不行，那就是我的失敗，造成我的東西沒辦法轉移，所以我要給人家一個可以照顧的東西才行。

——這件作品透過許多組合來產生意境，與國畫的點景很像。

陳：的確與點景的概念是一樣的。我刻意模糊它本身的比例，並且做了變化，讓比例不是原本該有的樣子。這種結構與我的繪畫很像，在繪畫上我讓空間錯置、交疊，層次比較多；而在雕

110

塑上改變比例會造成一種巨大感，以及更多的細節經驗。

椅子

——在甜蜜之後你進入龜山工廠，那時似乎做了很多道具，有姚瑞中反萬年國代的那種抗議道具，也有商業的，比如幫ＭＴＶ台做一些片頭道具。你也做了很多金工作品，而且好像是靠金工作品來維生。你以前就喜歡金屬嗎？

陳：這也是年輕時候創作的一個分水嶺，原本我心想往藝術發展，還去參加比賽，但後來人生發生了一個中斷，我的生活從此走向另一個方向，希望在賺錢養家方面獲得成功，不再從事藝術了。也是在那個時候開始接觸商業案件，還有做金工類，希望靠這個賺錢。

當時我受亞歷山大・卡爾德（Alexander Calder）影響很深，他有一個系列作品叫做《馬戲團》很厲害，僅用鐵絲一折便能形塑馬戲團的影像，比如空中飛人、馴獸師等。我發現它的門檻很低，就是兩隻鉗子、一隻鐵鎚就可以做，因而受到很大的鼓舞。我接觸的就是他那種很單純的技法，它的重點不是在於技巧，而是想法；然後技巧性也很重，但是做久了就能琢磨出裡面的技巧。你知道我以前怎麼訓練技術嗎？

比如我意外做出一個不錯的作品，覺得好看，會刻意地複製一遍，因為第一次是運氣，第二次才是考驗，複製的時候對於技術的要求才是真正高的。這就像是臨摹，一開始的學習都是

用臨摹入手，而我是混合的，一邊做原創，一邊也自我臨摹。

— 這個很像港漫《風雲》，馬榮成後來畫那個劍，裡面都是這種感覺（大笑）。

陳：我的金工有兩個重大的時期。第一個重大時期是這把椅子的誕生（參見前頁013）。對我來說，這是我將小飾品的等級拉高到可以成為雕塑。

我給它一個台子，它本身就可以成為一個雕塑了。當然這個椅子對我有意義存在，所以很多作品我都會放把椅子。

陳：因為我覺得椅子就像是我們人生階段不同的定位，或者說，今天我們進入了社會的環節，你追求什麼？有個部分肯定是名利。名就是地位，地位就是你在這個社會上的位置，於是我將這個觀念實際化，它就成為椅子，你追求的不過是一把比較高的椅子而已。所以我的作品總是有很多把椅子。

這是我的金工第一次有比較大的轉變，從這裡我意識到，我可以把這個金工作品往藝術的方向做，它本身就是作品了，不用再寄託在誰上面。

至於你剛才提到的劍，對我來說它突破的是，我的的確確從2D解放出來，我可以隨自己的意願做2D或者3D。

— 你的畫作也會畫椅子。

戴在身上的項鍊，它的本質是2D的，它是一個平面的、寄託在你身上的東西，不會有3D的屬性。可是我自己琢磨這個東西的時候，我發現我已經突破這件事了，它可以是3D的，

也可以是2D，它不是一種被強迫的狀態，而是可以符合實用上的需要。比如我將它掛在脖子上它就是項鍊，今天我給它一個恰當的台子掛起來，它就是一個雕塑。

所以我做到這裡的時候發現，我把我自己從2D、3D的限制解放出來了，它自己就是很好的作品了，不用寄託在誰之上，而且依然可以當作飾品。

結界

——最後我想來討論一個問題，蘇菁菁曾經對我說：「你要慶幸你有經濟壓力。」我常思索這句話的意思，你覺得呢？

陳：這句話我想是很深層，且也很重要的，因為創作者很容易忽略現實。

——怎麼說？現實壓力很難忽略吧？

陳：我們可以逃逸。比如現實壓力來臨，我們有兩、三種選擇，第一種是我們可以挺身面對；第二種是我們被迫面對，因為壓到頭上來了，不得个去面對；第三種是我可以逃避、否認，死不願意面對，當然那是一廂情願、自欺欺人的方式，但是會如此的人還不少，自我安慰一番，結果又不斷地循環。

我想菁菁說這句話也考量了你的個性，因為你比較負責且認真；可是對於不會面對的人，菁菁一定不會講這句話，因為那樣的人不在乎經濟壓力。

——不過這句話同時也討論到了限制性，對你來說限制性是什麼？

陳：限制代表一個尺度，一個尺面的刻度，對我來說，「限制」這個東西是個衡量的標準。應該這麼形容吧，限制是一個可以利用的東西，它並不是很硬很死的。比如這個房間的高度受限於天花板，這是一個限制，可是也能夠拿來運用。

我們不斷地碰到限制，與限制相處後，發現限制是可以用的，那麼其實我們也跨過限制了。

我慢慢覺得你的作品都有一種修鍊、觀察的味道。比如你的作品裡常常午看之下是靜止的，但其實創造出了一個結界感，讓觀看者可以進入某種狀態。

陳：我真的很關心結界這件事情。比如我今天做展覽，我會覺得空間本身就是一件作品，就像我在作品中用了鞦韆、樹，這邊挖了草，那邊有樓梯；可是它在展場的時候，它只是展場的一個樓梯而已，而那個展場本身是有機的。我是用布陣的觀念來看展覽，展場本身就是一個陣，而陣之間的連結，就是靠作品。

比如你擺一個八卦陣，其中的符號，就是由作品來呈現，而作品本身的連結形成的氛圍，也就是你說的結界。

——可是這種東西是很混沌的，是一種感覺，創作時不會很容易混淆嗎？

陳：不會，這個空間的限制在哪裡，同時也代表這個空間的最大效能，比如這個空間有幾個區塊，各個區塊之間怎麼規畫、呼應，條件怎麼呈現，我都可以依此歸納出幾種運用的可能性，它的位置、高低、觀賞者的關係如何，用這樣的方式把我的作品安排在這些空間裡。

——你這個系統很道家。

陳：也可以這麼說啦。我很喜歡道家的擺陣（笑）。
我做立體雕塑，其實就是空間。當作品變成一個零件的時候，它如何去配合空間，對我來說
很容易做到，因為我擅長處理空間，所以你剛才提的限制還滿點睛的。

——對啊，我覺得對於創作來講，**限制是個很合身的課題**。

訪後——在人造山洞裡回味時間

與阿強的對談其實不只是這場訪談而已，之後我們又聊了很多次。關於藝術創作，吳中煒算是影響阿強最深的人。

「他用自己示範，人和社會的關係可以很簡單。」

「完全不用在乎別人的看法。」

但是，原先的破爛、破壞以及體制的切割，原本是為了尋找烏托邦，可惜後來都變質了。兩人也就走向不一樣的路。

訪談結束後與阿強的另一場聊天，有個令我印象深刻的視覺場景：當兵時阿強在成功嶺做伙房，休假時便到基隆的拆船廠賺外快，他形容拆船場景是大船兩端用鐵鍊固定，人員進入船內部拆除木板、保麗龍，同時怪手直接在外側把突出的結構打掉，也有人員在外側用電焊拆船殼，引燃到易燃物或機油時也常起火，過程其實非常危險，所以工資頗高，被工頭抽成後還有一千八百元左右。

我總覺得這好像在鯨魚肚裡工作，搖來搖去，外頭同時有怪手在殲滅。仔細回想，這樣的經歷或許也與阿強的雕塑創作有關，他似乎提早進入了他的作品中，用身體記住了這種感覺，一種極度真實卻又超脫現實的結界，「知道」、「感受」和「實際做出來」，其實是不同的層次，而

身體的記憶，不管是憤怒、恐懼與挫敗，甚至是冥想，都可能在未來的時間軸中，再度相遇。

與阿強聊天宛如打開一格格的抽屜，有時被裡頭的東西吸引住了，而忘了阿強，有時卻覺得似乎是在聽另一個人的故事。機械與線條的書寫，拾荒、拆船工、文言文寫作、成功嶺伙房、易經講師、太極、廢墟、甜蜜蜜、破爛節、吳中煒……；最難以忘懷的還是那個邊緣性的台北。

李維史陀曾如此描述紐約：「紐約的文化結構也像它的城市結構一樣處處都有空洞，如果你想在那面鏡子後面發現那些引人入勝、近於幻境的平地，你只要選擇其中的一個空洞，然後滑進去就能如願以償了，就像愛麗絲那樣。」

這種洞穴記憶，很接近我在台北尋覓的記憶。而回想起來，阿強他們那時參與的甜蜜蜜、破爛節、龜山工廠及一些無名廢墟，則好像「人造山洞」，闢造這些孔穴來實現夢想，在歷史錯亂糾結的島嶼，「山洞」好像變成一種挖掘及讓生命真相浮現的出口，但現今的時空，這些廢墟、河道、啤酒廠、菸廠……都已進入再建設規畫的替代空間，當初的「山洞」已難再現！那時候在台北搞的這種活動，已經無法複製了，跟阿強聊這些內容，就是很想重新拼湊這種「山洞記憶」。

憧景　未來

預約

體
驗

新台客04

川貝母

本名潘昀珈，成長於屏東。二
〇〇五年入選波隆納插畫展後開
始插畫生活，喜歡以隱喻的方式
創作圖像，詩意的造形與裝飾性
是常用的特色。

作品常見於國內外新聞媒體、書
籍、展覽，亦受美國《紐約時
報》、《華盛頓日報》之邀繪製
插畫。著有《蹲在掌紋峽谷的男
人：川貝母短篇故事集》，並入
圍二〇一六年台北國際書展大獎
小說類年度之書、九歌一〇四年
小說選。

川貝母　把小事想到最極端就會出人意料

採訪當天，川貝母帶來大大小小的的畫作、手稿與照片，面對這些素材，好像看到他畫畫的桌面，靈感題材正在蠢蠢欲動。我們把咖啡店的桌子併起來，才勉強將這些素材展開，大部分的原稿密度都很高，畫風精緻。

川貝母常創造出一種類似睡著、關機、有如超現實的瀕死狀態，沒有故障（只是剛好拔掉插頭或關掉開關或被按了睡穴），飄飄的就像靈魂出竅神遊，這種放空反而打開某種空間，就像達利的液態時鐘、夏卡爾的漂浮人，同樣帶人進入這種神遊奇觀。而當用植物或昆蟲來演出「瀕死」，可能會更自然也更超現實，因為比起動物，它們本來就是慢速甚至靜止的。

與川貝母的插畫一同被帶來的，是他蒐集的一大疊老照片，他說高雄那邊開了一間老照片專賣店，依照種類一格一格地擺放整齊。因為喜愛老照片的氛圍，因此他購買了不少。

他選擇的照片與他的畫作很像，總是傳達著某種訊息，儘管因為他的畫面較為抽象，看不太出來，但從文字中卻能感受這種氛圍。

橋樑

—從什麼時候開始意識到想畫畫這件事（或者說繪畫創作）？當時曾受到誰的作品吸引嗎？早期你最著迷什麼樣的作品？誰會激發你的創作欲望呢？

川：真正意識到創作，應該就是剛進入高中的時候吧，當時讀藝術學校，第一學期練的是基礎技法，表現不是很好，到第二學期開始注重表現技法和創意，才慢慢有了信心和興趣。

我沒有特別著迷什麼樣的作品，應該是說對很多主題都有興趣，不過那時候很喜歡波隆納插畫，也讀了很多藝術史和相關雜誌，不斷地吸收，和一些朋友討論，所以應該是受朋友影響比較多。

記得那時候幾米、可樂王、萬歲少女等在報紙開始連載專欄或者配圖，也讓我對報紙插畫有一些理想和目標性，如何投稿報紙也成了刺激創作的原因之一。不過，雖然都是搭配文章進行插畫，但我都把它當成自己的東西來創作，所以也會多一些詮釋。

—你認為「插畫」的定義是什麼？或者說，怎樣的繪畫作品「不像」或「不算是」插畫？

川：這問題好難唷（笑）。我覺得插畫的類別越來越廣，說自己是插畫家，但其實這個名詞在每個人心中都有不一樣的形象。例如幾米和馬叔獏就是不同的類型，或者更動漫一點的那也是插畫。我想過「插畫」這個名詞是不是要再更細部區別，但目前似乎還沒有適當的分法。而怎樣的繪畫作品「不像」或「不算是」插畫，我想只要有議題或想表達的東西，就可以叫藝

術作品或繪畫作品。插畫之所以是插畫，應該是說它只附庸於文字本身，沒有引人想像或思考的空間，或者插畫有時間性和單一性，好像離開附屬的文本，力量就會削弱許多。

以我自己來說，畫兒童刊物的插畫就絕對是插畫，幫副刊畫的插畫，有一些我就可以稱為繪畫作品，因為離開副刊文本，它仍然有被解讀的空間。

照著文字畫，就是加強了文字的敘述，兩者之間更完整，也滿足到讀者的想像，例如哈利波特的封面插畫。

跳脫文字來創作，則是給讀者腦海中想不到的畫面，把文字的想法帶到另一個層次，比較精神心靈一點。

川：我覺得這是在作畫之初，依照自己想法去做的選擇：我要照著文字畫？還是跳脫文字來創作？這兩者會是完全不一樣的結果。

— 你認為畫是個永恆的結界嗎？還是通往想像的橋樑？

— 你說報紙的商業案件，雖然是搭配文章進行，但你都當成自己的畫作。所以那個界線，一開始就抓得很好嗎？什麼時候你會把那當成商業？什麼時候當成自己的作品？

或者一開始就是黏合的始終沒變？就是如果以「見山是山，見山不是山，見山又是山」來形容，你有一個漸進的狀態嗎？

川：因為副刊插畫包容性很廣，所以一般來說都可以當作自己的畫作，其中的界線應該就是「不要太明確的表現某物」吧，抓住一個主題，其他就點到為止，就可以加入更多自己的意思。

但若是單純的家庭溫馨主題，或者談食物等較明確的主題時，我就會把它當工作，因為這些比較不容易放太多創作想法。兒童插畫對我來說也是工作，因為目前還抓不到一個適合自己的方法。

除了報紙以外的案子，就得看合作的對象屬性，像書展主視覺，包容性也算大，所以還是會把它當成自己的創作來進行。也畫過年曆插圖，因為有明確的主題，所以就會把它當作工作來看，得和對方仔細確認草圖細節，才不會有雙方認知差異太多的問題。

詩

── 那來聊一聊你早期的歐風創作，能否說說看當時為什麼著迷這類的風格或是元素？那個著迷的期間是多長？而你又是為何開始「意識到」轉換方向？

川：我也不是很確定，那時喜歡很多種風格，像安狂生和《格林童話》，歐洲中古世紀的手抄書，很屬害的波希（Hieronymus Bosch）描寫地獄與天堂的繪畫作品，布魯格爾（Pieter Bruegel de Oude）細緻的小人物繪畫等，還有一些精靈什麼的神話傳說，也許間接有影響吧。

我並沒有很明確意識到轉換方向，我想應該是大量畫報紙副刊作品的關係，多了許多生活的細節或者故事性較濃厚的元素，也畫了許多之前從未嘗試過的題材，或許因為這樣慢慢開啟了許多種可能性，創作的習慣就因此改變了；再加上接案常需要有不同的調性，因此不會太

125

堅持一定要怎麼畫。

比較難明確說什麼原因，因為我自己覺得目前還在持續改變，過一陣子再回頭看也許就會有答案。

——從現在的角度來看早期的作品有什麼心得？或者那個轉變的過程帶給你怎麼樣的思考或體悟嗎？

川：看以前的作品就是「回不去了」。有些拙拙的，很單純的線條顏色，還有一些直覺性的創作，以及一些集中力和耐心，這些都會慢慢消失。雖然有很多缺點，但那算是一種很珍貴的記錄。看以前作品就是提醒自己，曾經很愛也很努力畫圖這件事吧。

——你比較喜歡畫哪一種文體？比如字典、百科全書、課本這類工具書嗎？還是畫小說或是散文？

川：詩吧，詩的空間比較大。但如果詩比較超現實，或描述得很明顯，那可能又比較難發揮。或者像黃錦樹的小說，他已經寫得很好了，你反而會不知道怎麼下手。

通常我們都是從文章中抓取一個點，然後自我發揮；而有時文字表達得夠清楚了，反而會不知所措。我畫自己的書也是這種感覺，既然文字已表達清楚了，還需要再畫一遍嗎？會有這樣的考量。

——但詩跟小說是很不一樣的，你說你最喜歡畫詩，意思有點類似你不喜歡現實嗎？

川：也不會不喜歡。詩是每個人都可以詮釋的，就算你跟作者意見不同也是可以被接受的，而且詩又有很多資料可以選擇，比較不會怕改變了什麼。

慢跑

——關於創作這件事，每天（或每週）創作的行程表為何？或者單純聊聊你一天在做什麼？如何找靈感？

川：我每天很簡單，早起吃早餐，逛一些網站、讀副刊。開始工作後，早上我通常都拿來想草圖或者描繪線條稿，因為這時候意識最清楚沒有負擔，比較有新的想法出現。下午則用來上色和一些瑣碎的事。

偶爾也會記錄夢，會查一些夢境的意義。

坐一天累了就會去慢跑或者走路，靈感很常在移動的時候產生，所以外出慢跑或散步是必要的。

最近習慣把想到的句子或看到的人事物記錄在手機裡或筆記本上，這對寫故事很有幫助。

——對於外國的插畫委託，如《紐約時報》的插畫需求為何？

川：跟台灣副刊畫的其實差不多，但國外會比較允許「會心一擊」的感覺，抓住一個重點，主題切中要害，有點幽默或者巧思，就會很快被編輯接受。

唯一較讓人受不了的就是時差，還有速度要很快，非常快，根本就是插畫擂台。

——剛才有提到圖文，要不要來談談你的圖文作品《躺在掌紋峽谷的男人》，你是如何結合文字與圖像？

川：老實說，現在比較想多花心力在文字創作，反而沒有那麼想畫圖。

畢竟圖的部分，大多是工作，容易產生倦怠感；文字對我來說是個新的表現方式。不過我也還想嘗試許多其他的結合方式，比如繪本。所以還有很多的可能性吧。

127

——在湖南蟲的專訪裡，你有提到因為對畫作來到倦勤期而誕生了這本書，可以談一談倦勤的部分嗎？什麼樣的條件會讓你想創作又放下？

川：當工作很多，還有畫出不滿意的作品時就會有倦勤感，忙碌的時候時間過很快，不知不覺一年就這樣過了，當回頭看這一年的作品時都是案子的時候，其實是很可怕的，因為這樣代表自己只是在畫畫賺錢，讓自己活著而已。雖然這樣想好像有點誇張，但我覺得若只是在窮忙，難免會有些失落感。

然而這並不是對自己接案的作品不滿意或不尊重，這裡面每一個環節都是自己努力過的，也有很多收穫。倦怠感是對自己的要求，有別於工作，而是關於代表自己這個部分。看到別人有很好的創作時，自己也會感到失落，會檢討自己怎麼還沒做想要做的事，這時也會讓我想放下工作做自己的事，應該就是一種自我要求吧。

——遇到瓶頸的時候會想做什麼來舒緩？會出去走一走或做什麼轉換來啟發想像嗎？

川：《蹲在掌紋峽谷的男人》裡有一篇故事叫〈慢跑朋友〉，裡面的的主角艾德其實就是我的一部分，我自己會去慢跑或走路，把思緒的碎石一一排開，除了有讓身體運動放鬆的效果，有些無法突破的想法也會在移動中得到解決。

我也喜歡搭車時靠窗，火車或高鐵的風景也會讓我得到很多靈感。

拔罐

—假如要你直接畫一張圖與寫一篇文章，創作的開始是一樣的嗎？比如去看牙醫，會想畫牙醫，還是想把這件事變成文章？

川：兩種思維不同，如果是圖，我的思考會著重在主體，比如構圖。以我書中〈拔罐〉（參見前頁014－015）這一篇做比喻，我可能會想用罐子表現，會思考罐子要怎麼呈現比較強烈。文字的話，會想到有什麼可以發展成故事就立刻寫下來，等累積好幾天、有段落形成也對結局產生想法，就可以開始創作了。文字現在對我比較好玩，因為它能描寫出很多細節，跟畫圖不太一樣。

—為什麼覺得圖畫無法描述細節？

川：我覺得細緻度不一樣。像文字可以描述時間、空氣、周遭的環境等聽覺與視覺上的感受，無論多細都可以。圖畫的話，會局限在技法上，有些你可能無法表現那麼多，因為討論太多就會散掉。圖畫也會先決定需不需要這麼多。

—你對圖文搭起來的感覺如何？在圖文的關聯上，你有想讓人看懂嗎？還是其實無所謂，因為看懂或不懂其實非常主觀。當文字的表達已經直白了，插畫是否就該抽象化呢？

川：我在畫這本書時，也遇到這個問題，帶給我很大的困擾。就是我寫文字的時候，腦海中像電影一樣有很清楚寫實的影像，但在作畫時，畫出來的跟這些影像完全不一樣，是兩個不同的世界。

所以在畫畫的時候，我並不是很清楚自己這樣畫適不適合，因為我總是想著假如是別的插畫家來畫，應該可以很清楚畫出我寫故事時的世界。直到書出版後我再回頭看，才又覺得我這樣畫也是可以，因為就像你說的，在文字裡我描述得很清楚了，沒有必要再透過插畫再去呈現一次。

對我來說，圖抽象是好的，比較適合我自己。但若有一天有其他插畫家可以表現我故事的世界，我也會很期待。

——從你的畫作能感覺出一種潛伏的壓力，畫畫不只是抒發享受，好像也像是一種修煉，而這個焦慮好像在你文字中找到很好的出口，用文字小說的方式來傳達這個部分，似乎順利地填上了一些看不見的畫面與色彩。

所以你的畫面以慢慢消音的方式來進行。我很好奇，如果不是以隱喻的方式，而是和隱喻相反的方向，那會是怎樣的畫面。

川：這次在寫字上的確是無拘無束，有寫出圖畫辦不到的細節，算是這新收穫，有種相輔相成的感覺。

比較遺憾的是這次畫圖的時間很少，花太多比例在寫字上，最後圖其實有點趕，不太有時間去想新的想法，很多時候用了以前的慣用手法，這是我在畫的時候比較「不開心」一點的事。某方面也是一篇文章只能畫一張圖的關係，得刪除許多部分，或者要匯集許多段落來濃縮成一張圖。

130

我想若是畫成繪本等需要較多圖像的時候，也許就會變成你說的「和隱喻相反的方向」，有一些文字細節就得明確的畫出來，或者需考量較多圖與圖的關係。

——你剛才說你本來想重畫，但你想重畫什麼方向呢？

川：應該就是構圖調整吧，我的畫都是構圖考量，主圖出來以後，會額外去畫一些平衡的東西，所以我想一些細節延伸有改變一下比較好。

萬花筒

——那用於這本書封面的這張〈萬花筒〉(參見前頁016) 的插圖呢？

川：其實封面本來要選〈蹲在掌紋峽谷的男人〉那張，但是設計在做稿時，發現封面折起來的話尤就會失去力道，而〈萬花筒〉這張圖本來就比較內斂，所以出版社就決定用這張圖了。這張倒是畫得很順利。這篇故事很像電影《彗星來的那一夜》(Coherence)，當彗星接近地球時，時空扭曲，幾個本來在家裡的人，遇到了很多不同時空的自己，這些平行時空的自己可能過得比現在好，於是就心生歹念，想把「他」取代掉，人對自己會有這種邪惡的想法。

〈萬花筒〉就是這種感覺，你去窺視另外一個時空的自己，避免另外一個自己走到不好的狀態。圖的想法很簡單，以萬花筒為主體，再把表面的刻紋換成文字故事裡的場景。

——書裡的文章名稱是一剛開始想出來的？或者是重後抓出來的？

川：一剛開始會先想，後來會一直修修改改的。有時會想說要不要直接寫出那個主題，比如〈拔罐〉這篇，當時曾想過要不要命名成與記憶有關，但這樣就會破題了，所以後來就會決定題目盡量用簡單直接的方式，不想要一開始就讓別人知道這篇文章是什麼，這樣內容才會讓讀者有驚喜的感覺。

〈洗牙〉這篇也同樣，因為文章本身比較超現實，題目就會想得想簡單一點。對我來說，真正難的是書名，這個考慮的比較多。

——你的圖特性在於它是收束的，你會希望用比較收束的力量來表達圖像的感情。而人是會跟著文字去體會情感的，與圖相比，你的文字也是比較外放的。

川：對，圖的方面我不太用直接或強烈的表達，這可能是從報紙訓練出來的，因為報紙插圖就是從文章裡抓一個重點來說，不必全部說出來。久而久之這可能也變為我創作的習慣，自己也比較喜歡這樣的方式。

文字的話，我會盡量去進攻、盡量寫；但圖的話多少我還是希望它可以內斂一點。我在想故事的時候，也會盡量把小事想到最極端，或是無法挽回的地步，總之是讓人意想不到的。

——有沒有人跟你講過，你的題材某個程度上有點恐怖？

川：其實我自己在寫的時候不覺得恐怖，是有些讀者會反應說看了會害怕，我才瞭解到自己可能寫了一些對他們來說恐怖的故事。

我只是單純想把情節推到極端，很多時候是自己沒有想到、故事自然而然發展出來的，比如

〈失去水平的男人〉，我本來沒有預想到後面會與亡者有結合，是發想到中間時，才想到可以做結合。所以裡面有很多是故事帶著故事走。我覺得寫故事的趣味就在這裡，可以有些預想不到的地方。

——覺得文字與插畫的想像是一樣嗎？比如說，文字的詮釋主體是讀者去延伸的，想像很多元，是用自己的經驗去解構的。但是畫的想像延伸，是透過畫作的畫面，主體是不會被改變的。這有讓你覺得不同嗎？

川：兩個很不一樣，我覺得文字很細膩，它補足了很多我用畫說不出來的東西。我覺得目前我的圖文是一種各自延伸的感覺，雖然是來源是同一個故事，但各自有不同的方向，這點我覺得很有趣。無法理解插圖的可以透過文字去理解，看完文字可以透過插圖多一層想像。

——依照現在的你，對一個事物有創作欲望時，會先想圖還是先想文字？

川：會先想到文字創作，畢竟比較新鮮。可能文字也是能快速記錄的工具，圖比較需要時間沉澱。

——這本書結束以後，你對文字創作或者繪畫創作的想法有改變嗎？

川：越來越想寫了，還有許多故事想寫，希望趕快把工作做完再閉關開始寫故事。在書寫的功力上還沒有掌握得很好，但文字的可塑性很廣，會想再去練習。若可以，希望也可以出一本沒有插圖的小說。

招魂幡

——你畫中的景，有些生物或植物的狀態是處於一種半睡眠或者瀕死的狀態，像是生與滅，它已經跳過了生，但永遠不會滅，而是在中間階段。這是有個過程的，而這個過程必須要去等待或者感受。東方很多意境是類似這樣。而且你的畫越來越趨向溫室化、植物化。

我所謂植物化的意思是指與動物化做出區別。比如一樣畫獅子，你不會畫牠在原野狂奔，而是畫牠比較寧靜的狀態，或者把獅子與鳥結合。也比如說，你畫中的雲霧，雖然看似靜止，但會出現奇異的訊息，例如飄到一半停格的感覺。

川：我的畫面很緩慢，喜歡畫一些有造型的曲度，而且盡量把它畫得舒服一點，不會在視覺上直接畫出來。你之前有說到我的畫像瀕死狀態，雖然靜止，但有錄影放慢速度變化的感覺。

——聊聊看你說的「喜歡畫造型曲度，而且會畫得舒服一點」？

川：這很難說明，就是一種自己的審美觀，像畫一株植物並不是直接描繪它的形體，查了資料看過之後，在心裡浮現的印象才是想畫的樣子，雖然可能模糊，或者放大或省略某些地方，但這些都無所謂，最後也可能會配合整體構圖而更改一些東西，變形拉扯，讓畫面更加協調，這大概是畫一張圖裡放最重的地方吧。

——而且你畫的很多東西乍看之下是植物，就像盆栽、樹叢，但你把動物的生殖性藏在其中，就像豬籠草，攻擊性滿強的。

川：有一陣子的確喜歡這樣的感覺。當然圖會比較內縮。我覺得對圖的寫實能力影響也滿大的，因為我的寫實能力不好，所以我會盡量想要去創造出自己的感覺。

——你會從照片取得靈感嗎？

川：靈感倒是不會，可是我很喜歡從照片中尋找感覺。我蒐集很多老照片（參見後頁二八上九），有些背面都會寫一些字，還滿好玩的。主要都是看它的氛圍，我喜歡老照片那種寧靜的氣氛，可能當時底片很珍貴的關係，大家所拍的照片都很安靜。而且我還聽說有個人專門在賣喪禮的照片。

——不會覺得恐怖嗎？

川：不會，我還滿想看的。因為早期喪禮對於服裝和儀式都很講究，現在則越來越精簡了。我家有拍下當年爺爺的喪禮，用竹竿舉著招魂幡，遊行隊伍從家裡出發行走的照片。

——我家在台南延平街，小時候會有送葬隊伍經過，大人都會叫我們避開，因為有所顧忌。你怎麼會對此產生興趣？

川：因為幾乎快消失了，我有興趣的主要是他們有很多道具，就像招魂幡，或者裝飾用的布簾，非常多樣化。還有各種形狀的輓聯，現在則逐漸在消失。我爺爺的喪禮很像王家衛《一代宗師》的送葬隊伍，前後都是不同的組成；現在看到的反而都是有樂隊、有女生穿短裙。不過，我想賣喪禮照片的人可能也是為了保存文化吧，因為都是有個早期拍情色裸體的照片，好像滿珍貴的，也是有個消失了。而且聽說對方還有蒐集到一整組早期

人全部買走了，包下來了。

—挑選相片時，是以什麼樣的標準或者是靈感？

川：選照片是直覺選擇，我喜歡構圖平衡的照片，而老照片因為底片很珍貴的關係，拍人物都很慎重，大部分會安排在正中間，我喜歡這樣的感覺。而有一些朋友和家庭合照我也滿喜歡，會想著曾經有過快樂時光的他們，為何照片會被丟棄了？已經沒有人想懷念他們了嗎？因為這樣的關係，會特別想留下這些快樂的合照。

—你挑的都有圓滿的感覺，然後裡面很多細節，可以看圖說故事。你的文字比較恐怖，那個其實是存在你心中的某個地方，但你選的照片比較 peace。你對衰老這個題材有興趣嗎？

川：衰老比較少，我會直接連結到死亡的部分。

我很喜歡死亡、鬼魂、外星人這些主題，這些都是我們未知的題材，也有很多詮釋的空間，就像人對於外太空有很多說法，其實它好玩的地方就是在這裡，能夠盡量去表現自己的觀點，而且越新越好，可以帶給人全新的觀念。

對於這些題材我覺得好玩的地方是如此，而不是會去想它的恐怖，不會去在意這些。

—這觀點很有趣。

訪後——以插畫鋪墊，搬演夢境

川貝母從一種側觀的奇幻世界，進入到夢境般的內心戲，速度愈來愈緩慢，幾乎凝結，於是有了療癒般的放空或冥想。

相對於畫的柔軟（peace），他似乎是用文字來破壞（算是平衡嗎），來盡情的砸破、翻桌、塗鴉……其實也可以說，他的畫是「模仿自然」，而文字是「人工AI」，後者對前者來提問，而前者也將後者溫柔的包覆起來。

許多人的「日常」，也可能是別人的「非日常」，記憶中的街道，有這麼多的招牌？這麼多的訊息？雜訊有時會被消除，記憶也會自動做出選擇，這個風景，那個角落，這個仰角，那個車窗……在川貝母的作品中，我們共同體驗這些陌生又熟悉的虛擬時空。

曾經聽一位插畫家抱怨，接台灣的工作久了容易扭曲（人格分裂），因為要用艱辛的生產（苦）來傳達普世美感（甜），這其實是個很大的功課。川貝母的圖文創作，似乎就是一種出口，跳脫枯燥單向的委託，並且創造出新的題材。

大日本帝国 台湾

台灣

歷史
廢墟

逆轉替代

新台客05

氫酸鉀

出生於彰化，土生土長的台灣青年，從一九九二年至今創作已有二十多年，作品主題大多圍繞在台灣的日治時代，代表作包括《台灣氫年》、《周期表》系列等。

曾於電玩圈打滾多年，擅長人物設定與背景細節。筆下人物多有著桃花般粉嫩的臉頰，卻又帶著一絲滄桑的時代感；有時則強烈灰暗，布滿廢棄鏽化的金屬質感，作品瀰漫混亂、不穩定又寧靜的矛盾氣質。

近年專心於「穿上百年車站」企畫，目前已復刻了基隆驛、新北投驛、台南驛、高雄驛等四座車站。

氫酸鉀　架構自己的時代，奪回文化權力！

氫酸鉀的插畫像是在召喚日治時期的生活記憶工匠美學。他的畫中有當時阿公阿嬤的日式教育、時代歌曲、美術養成環境，仔細聽他談話，會發現他對於日治時期的台灣考究極深。他總說，現在的台灣與以前的台灣不同，有了一層斷層，無論是美學、文化上都無法順利銜接；但我感覺他是以自己的風格在盡力弭平這個差距，他將生硬的台灣文史結合了時下流行的生活物品（如T恤），讓屬於民間的部分重新走回民間，把分享的權力重新拉回到我們自己身上。

架空的日治時代

—你的畫作常以架空的日治時代為主題，當初怎麼會想創作這樣的畫面？

氫：我的畫作可以分幾個部分，年輕的時候與許多創作者是一樣的，喜歡什麼就畫什麼；但是當有點年紀時，也就是大概三十多歲的時候，開始思考創作的本質。在台灣，創作者的創作可能跟自己的文化和生活是沒有關聯的，完全只取決於社會的流行性，或者是市場表面的需求；但是我並不想要如此。

我對我創作有基本要求，必須是一系列的，而非單純喜歡畫什麼就是什麼。於是我也思考自己的創作主題該是什麼呢？

因為我從小在彰化的鄉下長大，我阿公阿嬤就是現在大家最流行說的「皇民」，小時候我們家過兩種年，一種是農曆舊年，一種是新曆年，阿嬤稱之為「日本年」。我兒時的生活經歷與感受，直接繼承自阿公阿嬤，所以是很多人沒接觸過的，這也形成了我的創作風格。

—— 你在彰化待到多大？

氫：大概是幼稚園到國小一、二年級，直到我在中船工作的爸爸從基隆調到高雄去，我們全家就跟著搬去高雄了；大約國小、國中畢業又回到彰化。

不過，高雄對我也是很深的體驗，尤其是我住小港，小港算是工業重鎮，那邊很多移民村，我們的學校校舍與周邊都沒有人住，但規畫得井然有序，每排每排都是日式房舍。我們家住在中船的社區，要去學校都會經過這些空屋。

在我小時候的印象裡，高雄很多日式宿舍，與現在印象中的台灣不太一樣；經濟發展沒有那麼快速時，建築保留的反而比較完整。創作就像寫論文，端看你能否提出新的觀點，而因為古早時期的台灣較少人接觸，反而能成為新的東西。

當我年紀大一點時，便去尋找為何會有這些東西，我們這代的好處是網路崛起，資訊取得相對容易，不像以前那個年代一定要靠閱讀書籍。透過網路能找到的東西會越來越多，真相越來越明確。長大之後的探詢加上小時候的印象，讓我有動力以此為主題創作。

—— 所以你以前做的東西比較商業嗎？

氫：因為我以前在遊戲公司工作，市場流行什麼就畫什麼，所以跟現在你看到的電視廣告或手機

——遊戲沒有很多區別，真的都是一些不太需要思考的東西。從以前到現在，台灣的遊戲再怎麼做都是武俠和三國。

——**我發覺你雖然架空於日治時代，但用的元素還滿有意思的，可能會用大量裸露的機械，或者一些生活器具。**

氫：我自己喜歡蒸汽龐克（Steampunk），那種頹廢的機械風。那個時代是台灣工業革命的開始。在日治之前，台灣的各項產業發展很停滯又很原始，所謂的工業是日本時代開始的。鐵路也是影響台灣最大的一部分，台灣雖然說大不大、說小不小，但南北老死不相往來，自從有了鐵路以後，把台灣變成了幾日的生活圈，無形中塑造了台灣全島的統一性，無論在語言與文化各方面，渲染力都更快。

——**所以機械的核心是一種動力的概念。**

氫：對啊，文明的東西也慢慢進來了、時間的觀念也進來了。

——**這樣的機械架構、器具、還有人物，隱隱約約架構了你所謂的城市，你的世界觀。和《銀翼殺手》（Blade Runner）的風格也很像。**

氫：其實我也加入「近未來」的概念。它可能架構在未來，但可能又有十七、十八世紀的部分，融合了新舊。有很多電影都融入這樣的概念，像是士郎正宗《攻殼機動隊》或押井守，他們很喜歡這種東西，都有這樣的視覺。

——**做這樣的類型需要技術面上非常成熟，你處理得就很好。**

氫：因為我喜歡這種風格。日治時期的台灣老實說也是新舊衝擊的年代，日本人把新觀念帶進來

了，也產生矛盾與衝擊，會看到很多很現代化的建築和設施：自來水、電力，縱貫鐵路也通

了，也有學校；但也有很原始的，比如纏足與吸鴉片，或者很迷信的觀念。我比較喜歡沒那

麼單一的世界觀，喜歡新舊雜揉的。

台灣符號

—你覺得你想表達的台灣是什麼？你心目中的台灣符號或精神是什麼樣子？

氫：我覺得是文化多樣性。台灣人有時會顯得眼光狹隘，沒辦法認清所處環境是個文化交替的地

方。比如當權者會歸類台語就是閩南語，但這語言來到台灣，歷經一、兩百年的時間，融合

了荷蘭語、西班牙語與日本語，早就不同了。就像美國是英語語系，但我們會說他們用的是

美語，因為這語言在美國這國家歷經在地文化衝擊與深耕後，已經成為是獨立語系，早就分

支成兩種（英語、美語）不一樣的生活模式與語言模式。

台灣人無法認清這點，所以思想永遠綁在一個無法跳脫的觀念裡。

就我來說，一百年前的台灣人已經宛如兩種不同的種族，因為台灣欠缺傳承。

可是如果你去看日本，雖然歷經戰爭與西化，但文化上是接連傳承的，所以只要提到日本，

無論是圖像還是音樂，都很容易找到其中的「符號」（武士道文化、職人文化）。

如果有人問我何謂台灣文化，我會回答台灣文化就是融合了「漢人文化」、「原住民文化」、

「日本文化」。

有些人會疑惑，台灣與中國是同種族（其實不同），價值觀為何差異很多？但其實台灣是經過日本文化的洗禮，普遍有奉公精神，認為個人和家庭的存在不能危害團體，要為團體貢獻；而中國人普遍要輸贏，不想吃虧。所以台灣有漢人文化的一部分，也潛藏有原住民與日本文化。這種現代化公民的精神是如此來的。

──你認為有哪些是屬於原住民文化呢？

氫：最簡單的測試方式就是看家裡是不是拜地基主，這不是漢人文化，是平埔族文化，與日本文化和守護神有點像。或者是家裡結婚時會請舅公主持大局，跟平埔族的母系社會有關係。

──你說的就跟語言與歌曲一樣，以前會用很多語言創作；但有陣子只用單一語言創作，語言改變了，表達的感情也就跟著改變了。

氫：對啊，這會對民族向心力有影響，或者影響我們會不會成為一個強大的民族。比如日本時代，雖然一樣受殖民，但在教育上，他們也會希望台灣保有台灣的文化傳統，雖然是天皇底下的子民，但會希望天皇的子民是多樣化的。

像當時的藝術家如陳澄波、廖繼春等人，到日本去參加帝國美術展，是官辦最高榮譽，能入選代表是首屈一指的。當時他們的創作主題，可不是畫富士山，而是台灣在地性的比如水牛或台灣景色，沒有一個是諂媚日本的。日本當然會鼓吹自己的文化，但他們對其他的文化也

很謙遜，會讓台灣人發展自己的文化。像台灣的歌謠如〈望春風〉、〈四季謠〉會風行，也是日本人先推廣的。在戰爭末期，日本為了統一全國向心力才實行皇民化運動，而且時間很短。

戰後國民政府來台，非常粗暴地把這部分抹殺掉，每個創作者都要畫長江、黃河，我們上課第一堂也要上水墨，這跟我們的鄉土完全沒有牽連，甚至造成了文化斷層。

──當你開始關注這些的時候，你如何去找到你實際的視覺觸角？透過哪些途徑？

氫：大概因為我小時候住在台灣的鄉間，但我也能從自己的印象去拼湊出那個時代的感覺。比如我自己想要找一些台灣的東西時，會發現資源很少，都是從日本時代的記錄去找尋，就像《日日新報》。雖然這還是殖民記錄的系統，但很多時候我們是從這樣的系統中再去找自己。老照片是個素材，但我也能從自己的印象去拼湊出那個時代的感覺。

──小時候我家在安平那邊，因此對於古早街道的模樣存有記憶。

有時候想要抓出小時候的景象，但卻很難，因為小街道的景色是不太會被記錄的，會被留存的都是大街景色，所以只能找現代的東西去召喚出古代。

氫：這就是斷層。我們從戰後到現代不但沒有保存下來，還被執政的當局消滅，導致現在要重新拼湊特別的辛苦。如果有興趣，可以去讀謝克頓（Allan J. Shackleton）的《福爾摩沙的呼喚》（Formosa Calling），寫戰後台灣的民間，台灣當時的市街，還有二二八並非單一的政治事件，比較像是文化的衝突。

以前的台灣人較有奉公嚴謹的價值觀，騎樓也很乾淨；結果國民黨當局過來了，竟然允許垃圾亂丟，騎樓是私人的，這產生了文化衝突。就算是現代，把日本人和中國人關在一起生活，遲早會出問題。

復刻車站

——你有一個計畫是做車站，為什麼對車站會有感覺。

氫：我對車站和火車情有獨鍾。戰前日本建設台灣，車站有宣誓性的象徵，希望用公共建築來跟台灣人訴說日本的權威；但在某種程度上，它卻有正面效果，像歐洲近代的發展，官方會用公共建築與藝術去建立人民的生活美學，日本明治維新後，也拿這套在內地奉行，後來又搬到台灣來。不像現在政府主導的公共建築完全沒有美感。戰後台灣變得非常雜亂、沒有地方特色，就是當權者對都市規畫的觀點完全不同。

除了公共建築的美麗之外，就像我最早開始講的，這代表南北貫通，也代表交流上的速度。

從鐵路貫通開始，台灣才有整體意識。

台灣在此一百多年前，民風好勇，原住民與漢人有衝突，甚至漳泉械鬥；從鐵路貫通後，台灣才開始有凝聚一體的感覺。如果要我表達台灣的話，車站是很有象徵性的，所以我的創作很重視車站。

148

—現在的台灣有某些記憶的甦醒，能夠做的，一種是往體制發展，一種是往實體的，比如台北機廠現在想翻轉回來。

氫：一般人民能參與的最大復刻就是車站，如果能夠復興，某種程度上來講是奪回權力，分享權力。你現在是用個人力量做虛擬的車站，是精神性的建構。

氫：因為一個人的力量有限。每次與一些文史工作者如楊燁在談話，就會覺得很悲觀。做這類的事情通常沒有資源，或者必須要跟公家要資源，但會理會的公家單位少之又少。所以我開始想是否要做一些比較生活化的東西。而且這些東西應該要讓大家買得起，生活上又用得到，才能推廣。

—你又怎麼結合歷史與流行？比如 T 恤或是 cosplay 都是一種流行。

氫：這部分我自己想很久，我畫的這些圖，僅僅是圖而已；雖然也辦過畫展，但也只能賣畫、賣明信片。現在台灣景氣不是很好，大家都過得苦哈哈，要大家看畫展然後買畫，是不太可能的。

以車站為主題，有些人對舊車站還有印象，年輕人就算沒有看過至少會覺得「哇！原來以前車站是這樣」，可以進行比較。所以我才這樣做。

—你的 T 恤裡又有一點酒標在其中，看得出很多想法是融合了電玩系統的架構設定，也有一些平面的系統。

氫：主要是想打破現在那種依循流行就能賣得好的美學概念。我希望用自己的方式去呈現，也不希望做得太制式，以免對一般人來說太生硬。

文化遠見

——你覺得美學的差異在哪裡呢？就像路邊的招牌，不只字醜，連顏色都醜。如果是使用以前保留日本漢字系統的，會發現字非常美，很好看。

氫：我覺得還是教育斷層的問題，就像《福爾摩沙的呼喚》裡提到，不只是文化，連學校教育系統都沒辦法銜接上。過渡來台的系統素質太差，造成斷層，糟糕的是，久了台灣人也習慣了。

——日本有個很好的文化遺產，從浮世繪來的，也就是漫畫。**雖然只是線條單色 2D，那是文化遺產的脈絡。**

氫：當權者有無遠見，從一些小地方就可看出來。為何會發展出英國 BBC 頻道或者知識性為主的 Discovery？因為英國是工業國家，老百姓是工人，工作回家後非常疲倦，沒有心思再去讀書了，於是政府會鼓勵媒體去拍寓教於樂，有知識性的節目，最後衍生出現在這樣豐厚的文化結構。所以觀察政府對民眾有沒有心，從這些基礎的耕耘就可以得知。

日本戰後如宮崎駿這些人，有感於戰後大多數人很貧窮，小孩子買不起漫畫與書，但又希望小孩子能吸收到世界名著，所以就拍攝卡通。我們小時候看的世界名著如《湯姆歷險記》、《靈犬萊西》這些日本拍攝的卡通，都是規畫出來的，希望讓他們看完之後也讀完一部世界名著了。

吳念真也曾提到以前陳一明廣播劇，將世界名著全部改編在地化，無形中培育了他們。

—你剛才有提到現在的遊戲幾乎都是武俠或是三國，如果是你自己設定的遊戲，會希望走比較科幻的風格嗎？

氫：日本與歐美，真正高竿的人都寫科幻小說與推理小說，比如總裁系列。這類小說最好寫，不需要邏輯，只要設定好故事主軸就可以。在台灣是大家都寫武俠小說與言情小說，而台灣的架構就都是那樣。我那個年代打開電視只有三台，只有《中國民間故事》可以看，最早在我看到川口開治《次元艦隊》時，感到很震撼，一個漫畫家可以畫出這樣的東西，然而台灣的架構就都是那樣。我那個年代打開電視只有三台，只有《中國民間故事》可以看，浸淫這樣環境長大的小孩當然寫不出比較好的故事架構。所以台灣人到最後眼光狹隘，只能搬出武俠、三國那些。眼光狹隘與生活養成有很大的關係。

台灣人不是不會讀書，只是局限在考試上面，等到要跟產業結合，需要創造力與冒險精神時，就會發現很難與其他國家競爭。

我覺得台灣最大的差別在組織力，單打獨鬥或許還可以，但組織一直是台灣的罩門。因為上面已經不管你了，變得比較分散；但日本因為有組織，所以即便現在在走下坡，還是處於領域的頂尖。

氫：我不樂見日本漫畫變得如此，他們遇到的問題是閱讀人口越來越少，會變成像是美國，走英雄主義，比較簡單公式化的對抗。就像你說的，台灣各種人才都有，但無法擴及為產業文化，雖然有不錯的人才，但問題是沒有市場或環境。

熱血與友情

——永安巧的《沙流羅》現在應該很少人記得了。他畫的方式比較抒情，那個結構其實與大友克洋的《阿基拉》很像，有軍方殘留的勢力、有廢墟、有武器、重工業，也有搶油、搶食物的場景。

氫：那個年代的氛圍流行末世，比如《衝鋒飛車隊》、《北斗神拳》、《阿基拉》等，主要是那時候美蘇冷戰，大家擔心有一天第三次世界大戰會爆發，有核爆，世界末日來臨等。現在的日本漫畫很難回到那樣的風格。

這幾年日本的文化力量與民族的興衰有關。這一代日本人有很大的問題，完全沒有昭和精神，年輕一代的日本人與現在三、四十歲左右的日本人價值觀完全不同，漫畫也越來越狹隘。二、三十年前，日本的漫畫可以說是稱霸全世界，新聞中常有美國人很討厭日本漫畫而拿槍打皮卡丘的畫面，因為他們覺得被文化入侵了。

但現在日本漫畫已非昔比，狹隘到只剩下少數族群。台灣算是接受度高的，還能維持對日本漫畫的喜好，其他地方就不見得。

——你覺得為什麼會萎縮？他們先前發展得還滿好的。

氫：我覺得跟他們這幾年社會型態與價值觀轉變有很大的關係。在我那個年代日本漫畫風格很多元，有池上遼一那種風格，也有很萌的，也有大友克洋、鳥山明，也有《聖鬥士星矢》、《孔

152

雀王》、《城市獵人》。但是反觀現在的日本漫畫，千篇一律大概都那樣，而且還越往萌和中二的方向發展。當然也是我自己無法接受中二的那種風格。

以前日本漫畫有兩個元素不能丟掉：熱血、友情，這是少年漫畫的主軸。但現在只剩中二跟萌了。友情勉勉強強保留著，熱血已經快消失了。日本動漫現在最流行擬人的軍艦娘，這種就很中二。某種程度上它其實是很幼稚、很空想。

—— **你說的中二很像資本主義的頹廢感，這個，一定要資本主義到某個程度才會有，所以中國那樣的土豪會有點難以理解。但日本沒辦法把這個變成一個產值。**

氫：就像日本的宅男（引籠），日本的社會結構加上富裕的生活才容許他們這樣，只有發展到一定的社會結構才有辦法。

—— **相比起來中國會有很多新的題材崛起，他們的創作者會比台灣多很多題材。**

氫：這也沒錯，因為他們社會上光怪陸離的事情也多。不過他們的問題與台灣一樣，他們的創作者是在狹隘的生長環境長大，所以能創作出來的東西也受限。只是因為他們的市場較大，所以出版上暫時比較沒有那麼大的壓力。不過他們的盜版也是一個很難克服的因素。

台灣的難處在於我們的市場比較小，出版不夠多元，不夠多元的結果就是難以接觸世界。這滿讓人憂心的。我們的問題比日本還嚴重，而且他們再怎麼樣都比我們有內需市場，再加上台灣市場短視，缺乏長期經營，就連書店都一間一間倒。

低收入、低消費

——你的畫風很紮實，很有油畫的感覺。也會透過畫面表達一種環境的還原度。但就像你剛才提的，日本漫畫風格把那塊越來越乾淨，越來越簡化，有這樣的趨向存在。我覺得某方面也跟他們的環境越來越少接觸自然有關。

以前很有機，有些人和機械結合的 cyber 概念，現在反而是美國電影在賣這套，這塊想像的東西變成電影工業在經營。

氫：日本企業這幾年有點適應不良，以前的環境熱血，認為做出最好的東西就可以在世界上有一席之地。但問題是現在中國低價物品崛起，中國製的電視、手機席捲全球，會讓日本有很大的發展阻礙。以前那套邏輯無法在現代適用了。

Sony 就是日本經濟的一個縮影，從 Sony 的萎縮就可以看出日本這幾年的發展，雖然產品有口碑，但無法對應這個廉價世代，甚至連書籍、電影、音樂都可以在網路下載，免費成為一種新的流行，大家的價值觀不會再付費去購買。

遊戲產業也可以拿來比喻，中國並沒有版權概念，所以抄襲了日本的「龍族拼圖」，做成「神魔之塔」。台灣比較慘的是成為垃圾產品的傾倒場，「龍族拼圖」與「神魔之塔」在結構上都相同，但山寨品的「神魔之塔」比較紅，變成我們一直在吸收劣等品。如果台灣自己沒有辦法生產，起碼要進口好的外來品，但現在進來的東西越來越糟，台灣人也越來越不挑，因

為便宜，也變得不挑了。

──**這個也是結構問題，因為收入少，變得大家的消費意願也低，結果形成惡性循環。**

氫：是啊，就像遊戲市場本身產生很大的質變。

早期流行 TV Game 或者 PC Game，都是真正的玩家在玩，會在意品質問題；但現在人手一機，會玩遊戲的人已經不是以前那些玩家，反正只是打發時間。變得整個遊戲的市場也轉向了。這幾年日本堅持品質的廠商得不到訂單，所以變得日本也需要思考這個年代的問題。

以前七〇、八〇年代是個夢想的年代，但現在最好的東西已經無法生存。而且中國對山寨真是得心應手，又可以無限制抄襲，相比之下谷易生存得多。

訪後——正視混血特質，拼裝新美學

和氫酸鉀談到近現代風格的動漫，勾起我的SF漫畫記憶，如板橋秀豐、寺澤武一，他們的作品都有驚人的細節，都市的設定都令人驚艷。板橋秀豐畫風偏歐風，有點墨必斯（Moebius）的味道，在板橋秀豐的《愛城》中，城市用時間分層，天空之上是另一個世界的地板，直到一個破洞被打穿……這故事我從小到大都無法忘記。而寺澤武一創作出美式科幻動作片，兼具東方浪漫、星際旅行，把江戶古城變成念力飛行機械，他創造的「水晶人」也是非常經典的反派角色。

戰前戰後的肖像風格，明治大正那時的人如何擺pose，氫酸鉀稱呼這是「武士風」，這種日式硬漢cult類型，讓我想到塚本晉也執導的電影《鐵男》，男主角渾身充滿日本怪獸超人的低成本製作金屬味，另一位日本電影導演三池崇史的作品中，主角也都很man，通常不是帥哥，但有武士感覺，跟氫酸鉀的主角很像。

這次與氫酸鉀對談，激發我意識到我們正處在一個不完整的環境，或許生存的法則不是去矯正階級，而是找出遊戲規則。若正常的美學教育是十年，台灣可能五年不到（而且還是灌水的），缺乏基礎美學與文化遺產，而其中最可以堪用的，就是混血特質！

錯誤的美學不重要，如何讓這種不完美的美學可以運作，則是主要課題。我們沒有五十、一百年的時光來潛移默化，而是要用不到十年的黃金歲月，在工作與消費環境中淘金，從

中提煉出寶貴的經驗。

後殖民遊戲，愛憎夾雜，層層掩飾，障眼違章，形成一種混血殖民共同體，柴油、蒸汽、電力……不同的動力系統在底下盤根錯節，上下交攻。氫酸鉀運用日本文化遺產、車站建築、工匠精神、武士道，打造出獨特的台味蒸汽龐克風。

必推！氫酸鉀的漫畫書單！

氫酸鉀說：「在我那個年代，整個國際氛圍和社會價值觀與現在不大相同，我們都是看熱血漫畫長大的，那是個充滿夢想和希望的年代，以至於剛出社會時，大家總認為只要我們努力，未來一定是光明的。雖然當時受到美蘇冷戰的恐怖平衡影響，很多漫畫都有末世紀的影子，但主軸還是不缺熱血熱情，與現在的日本漫畫價值觀完全南轅北轍。推薦大家也來讀這些經典老漫畫。」

● 浦澤直樹，《20世紀少年》。
● 大友克洋，《阿基拉 AKIRA》。
● 手塚治虫，《火之鳥》。
● 木城幸人，《銃夢》。
● 川口開治，《沉默的艦隊》。
● 大友克洋、永安巧，《沙流羅》。

● 武論尊，《北斗神拳》。
● 森田真法，《鐵拳對鋼拳》。
● 林田球，《異獸魔都》。
● 岩明均，《寄生獸》。
● 伊藤潤二，《伊藤潤二恐怖漫畫系列》。
● 三浦建太郎，《烙印勇士》。

農
工
村
廠

家
庭

商
店

王春子

經常被誤會成筆名的王春子，其實是用了三十幾年的本名，現為自由插畫家，為了作品的一氣呵成，也接平面設計。兒子出生後，開始創作繪本。

她的日常所聞來自雜食性的閱讀、採集奇人異事，再用日記的方式記錄。

偏好手感、拙樸、意外、不完美的事物，宅久了就會出門旅行。

著有圖文集《一個人遠足 Be Strong》、繪本《媽媽在哪裡？》，也和朋友發行獨立刊物《風土誌》。

王春子　就是為了好玩，不然為什麼要做？

翻起二〇〇七年《好讀》的別冊《好書》裡，插畫家王春子對自己作品《湯自慢》說：「我在蘑菇畫插畫、作設計時，就喜歡簡單的東西。〇七年春天到歐洲旅行了三個月，回台灣後開始獨立接案子，這是我自己獨立的第一個作品。整體來說，雖然以電腦為工具，但仍想呈現手繪的質感。……我的畫風都很一貫，但每次使用不一樣的媒材，就會產生不同感覺。這次除了毛筆之外，也試過用鉛筆加水彩……創作，就是一種發現新媒材的過程。」

當時《好讀》的說法：「……插畫作者王春子以版畫、拓印元素，樸實中見細膩，頗具日式視覺風格；許多細節可見用心，如手繪感地圖的地名方格，是以書法落款的日式懸掛木牌標示等，亦能烘托本書主題，卻不喧賓奪主。文圖整體的細緻展現，令人誤以為是翻譯書……」

記得那時書店的生活風格與設計類型，大概由歐美日均分，而後來台灣設計市場，越來越偏日系，台灣的「藝術市集」形式也在那幾年產生，結合跳蚤市場、路邊攤、露天藝廊……慢慢形成一種街頭嘉年華式的型態。這似乎可說是「文創風」的前身，但這個文宣系統，似乎也慢慢來到一種需要補課的狀態。

當時我很注意一些設計風格，如松田行正的「牛若丸」出版裝幀、或是皆川明，現在再回想，這種日式極簡、雜貨風，和台式或北歐式，差在哪裡？或許是在收納的技巧，抽象的講就是「虛實」，建造（build）有時反而不如清空（clean），積極的版面進攻，有時是為了交換一份透氣的留白。

在這文創風潮中，「康熙字體」字型搭上風潮，但它有點像快速消費後的犧牲品，大量使用

後，被打入冷宮。而設計師產生對康熙字體的不耐，與其說是對字體，不如說是對「速成廉價的偽包裝」的反對，認真一點來想，這個消費系統就是「版面的茶道感」，把物件收納完成，從空無展開。而這種版面儀式（或技術）被大量的使用後，反而產生了一些錯亂拼裝感，但那種場域感已經回不去了（也沒有必要）。

視覺版面的資訊，由厚重轉為輕巧，但這種減法瘦身，其實是種修煉而非便利。

《蘑菇》把這種日式美學應用得很成功，能捨（收納）更能合。我就是在《蘑菇》初次看到王春子的作品，很有柔軟度，拙趣感人。後來的《鄉間小路》（《豐年》改版），及跟沈岱樺合作的《風土痣》，慢慢感受到從下而上的「土地力」，緩慢地滲開來。

完稿力

—— 妳要不要聊一下學生時代在板橋的生活？

王：我都覺得說起我的學生生活好慚愧（笑）。我念的是台藝大視覺傳達系的夜間部，當學生的時候大概就是去學校附近吃飯，跟朋友聊天，時間到了就下課。

因為念夜校的關係，大一的時候就做些零工，希望獨立一點、賺一些錢，這些零工也都跟美術設計有關，類似去北美館雇展場，也去建築事務所做設計，比較偏專案型的。

後來在一間唱片公司當設計，固定下來，待了兩年。在這之後才是蘑菇。整體來說，工作場所給我的刺激比學校給我的刺激還要強。

——所以妳很早就有意識要自學嗎？

王：我高中是念復興美工，那時就很愛畫圖了，大一則決定要去打工或工作，因為沒有相關經驗，所以自然而然會考慮未來想要從事什麼。那時決定要從事與畫圖或設計有關的行業，才會都找這方面的工作。

——妳很精準，很早就自覺要做繪圖或設計，沒有去做建築景觀等其他方面。

王：因為我也不會那些（笑）。

——那像蘑菇呢？是畢業之後去的嗎？

王：沒有耶，那個年代夜校要念五年，如果我沒記錯的話，應該是大三開始在蘑菇工作，一直做到畢業，畢業之後又待了一、兩年才離職。

——《蘑菇》雜誌一開始風格滿清新的，有日式雜貨情調，有生活、樂活的風格，在當時算走得很前面。

王：我也還滿喜歡《蘑菇》的。當時台灣獨立雜誌也還沒有那麼多類型可以選擇，《蘑菇》剛出後來這種風格流行起來後，市面上就越來越多了。來的時候我去逛敦南誠品，看見雜誌疊得像柱子一樣高，陳列很明顯，一本又只賣一百元而已，很便宜，小小的很好帶走。

我有個習慣是會去注意台灣出版的獨立雜誌，尤其是第一期我都特別買來保存，《蘑菇》發

行第一期我就把它買下來，因為喜歡，也會留意它是不是在徵人，抱著不管怎麼樣都要進去的想法。

——那妳在做設計的時候，何時開始用插畫做語言？妳在學生時代就會用電腦繪圖嗎？

王：我從一開始就以插畫作為設計語言，不過學生時代不會用電腦，工作以後也不會用電腦，是邊工作、邊打電話跟同學求救。我記得剛去建築師事務所時，我很誠實，都跟老闆說我不會，還沒排到教完稿，還沒學 Photoshop 和 Illustrator，所以都靠同學。

因為夜校的關係，有些同學有幾年工作經驗，如果遇到不會的，就打電話跟同學問「怎麼辦」，同學會在電話裡指導我，教我怎麼完稿，不然就是趕快去學校求救。那時學校的課程老闆也都知道（笑）。

——同學為什麼都會？妳在夜校裡是比較年輕的嗎？

王：念夜校會遇到很多工作經驗比較久的人，不像一般大學那麼單純，而且我的好朋友剛好年紀都比我大，有些甚至高中就開始打工。他們比較多社會經驗，所以遇到問題都是尋求他們幫忙解決的，包含上班的煩惱也都是同學幫我開導。

其實學校生活真正教我的幾乎都是同學。剛開始工作的時候，會把工作帶回家，同學會問我現在在忙什麼，如果我回答是工作，他們也會告訴我「下班就是要下班，工作就是不能帶回家」。假如職場上遇到挫折，同學也會教我看開一點的方法，還滿好玩的。

——那妳一開始接觸職場時，會跟自我有衝突嗎？比如工作上會要求妳做畫的風格，和妳自己原有的風

格會有衝突嗎?

王：因為我待的公司都是小公司，比如在唱片公司時都是音樂人，不會美術設計，所以細節不會要求那麼高，他們都是很直覺式的，如果喜歡妳這個人，就是妳做什麼都很好。當然我應徵會被錄取也是因為喜歡我的作品，所以不會干涉太多風格的事。

去蘑菇以後，裡面都是美術設計有關的同事，工作氛圍就有差別，對視覺要求比較高。如果要說受影響的話，蘑菇那邊影響比較大。

——

妳在蘑菇的時候是做插畫比較多，還是做設計比較多?

王：蘑菇最早的職缺是完稿人員，但我那時候只會 Illustrator，還不會 Indesign，去的時候就跟老闆說我不會完稿。

老闆都是美術系出身，也還滿喜歡我的圖，所以就把職缺改成設計，如果公司有插畫案子就發給我畫，也不太會要求我改變什麼，因為不會的就是不會，沒辦法改（笑）。

樸拙

——《蘑菇》的特色在於從一開始它對於版面或是照片就有看法，很清楚地知道做到什麼程度就夠了，不用再往上加，對於拿捏很有見地。

他們也有帶入一些比較樸素的筆法，材料比較原始，也很直接。

王：我在蘑菇學到很多，包括技術層面對我影響很大。蘑菇也接案、也有自己的品牌，接案如果

預算較高，就能做出比較特別的東西。說起來我的運氣還滿好的，我的畫本來就不是很精緻

的類型，這種風格很適合在那裡學東西。

我印象中妳的老家在艋舺，蘑菇後來搬到民生社區、中山站，甚至是大稻埕，妳覺得有什麼差異嗎？

王：我覺得萬華與所有的台北地區都不太一樣，如果以漫畫來說，就像是異次元空間。雖然萬華

在熱鬧的市中心，可是你一走進去，裡面的人、事，與外面彷彿隔了一層膜。可能因為發跡

早，歷史悠久，裡面形形色色的人都有，早期在台北找機會、打零工的人也住那邊，因此有

不少違章建築。

我爸媽家是那種兩層樓的老房子，坪數很小，有斜屋頂、老瓦片、木頭地板，回家要走和防

火巷差不多窄小的巷子。

—— **《蘑菇》比較少遇到民俗這類題材，但這類題材在艋舺有很多成分，也很深入。妳的畫裡有輕鬆與**

放空的一面，但不會讓人直接聯想到草莽。

王：應該說，我的生長背景就是工人家庭，草莽也包含在其中，如果不喜歡的話就會否定掉我很

大的部分。

不過因為從小生長在這裡，大家眼中的民間信仰，在我看起來又是別種的角度，會跟我小學、

中學的回憶綁在一起，尤其很多宮廟的主事者都是我同學的家人，所以談到這些宮廟，我沒

辦法跟大家一樣拆開來看。

—妳是艦舺出身，或者妳的朋友同學生活比較複雜，就會較有草莽性格，但妳不太會讓人感覺到這種氣質。這種氣質的意思不一定指的就是蕭殺，而是可能展現出這種氣氛。

王：不過我覺得畫圖是很本能的，沒辦法我今天想要變得草莽就能夠變成那樣，這好像是老天爺給你一套工具，你怎麼運用都是這樣。這些東西很內在本質，很難改變。

—比如我看過日本一些版畫，雖然描述的也是鄉間，但畫中的野草畫得跟鐮刀很像，畫風也很樸拙，可是內容不是那麼 peace，這也是一種草莽。

王：不過我覺得畫圖是很本能的，沒辦法我今天想要變得草莽就能夠變成那樣，這好像是老天爺給你一套工具，你怎麼運用都是這樣。這些東西很內在本質，很難改變。

遊戲規則

—那來聊一下繪畫的部分，妳覺得在數位介面（電腦）裡表達手工的質感，是很簡單容易的嗎？這種感覺用印刷紙本傳達，有差別嗎？

王：我覺得光是印刷和原稿的差別就很大了，就算是高解析度的印刷，還是不太一樣。我自己都是先畫好，掃描進電腦再微調，在電腦裡完稿。學生時代曾試著全部都用電腦繪圖，當然可以模擬，但有些肌理與細節沒辦法做出來。

—那妳如何處理留白呢？或者相反來看，比如一張圖完全沒有留白，妳會覺得很痛苦嗎？

王：看畫面耶，這還滿直覺的。就像畫素描，剛開始為了求跟人有關係，會看著人做畫，可是畫到中間的時候，就會著重在要如何處理畫面。所以我覺得是看那張圖的構圖與畫面是如何。

不過繪本的話，因為以圖為主，的確可能畫比較滿；但如果做封面設計，就不會做滿。

——那妳喜歡比較厚的紙？還是比較薄的紙？或者喜歡吸水或較具透明度的紙嗎？妳會如何選擇紙？

王：我喜歡想像觸感，如果是做書的設計，會想像書摸起來有點粗，或比較厚的新紙，手擦過去可能會流血（笑）。

王：我喜歡想像觸感，如果是做書的設計，會想像書摸起來有點粗，或比較厚的新紙，手擦過去可能會流血（笑）。假如單純依照個人喜好來說的話，我喜歡有點粗的紙，會想像握在手上的感覺。

這有點像以前畫素描的記憶，必須要去美術社選紙，喜歡那種有毛邊的手造紙，或法國楓丹紙那樣的感覺。但最後還是要回歸到書的種類，如果是文字書，薄的紙比較好翻，就不會選擇厚的。但比較偏視覺的書，可能就要磅數厚視覺上才會好看。

——那如果沒有限制呢？妳會在什麼樣類型的書使用磅數較厚的紙？

王：或許詩集會考慮，因為詩集閱讀與停留的時間較久，可以這樣處理。

——妳認為比較好的閱讀效果是如何？

王：我覺得會回歸到那本書的內容。如果今天是一本小說，你會希望每一頁都翻得很順；如果是以圖為主的雜誌，會看比較久，文字雜誌忙會，這些都會考慮進去。

詩的話，不會有欲望非得要看到一個段落才停，但小說或散文都會。攝影集則可快也可以慢。

——那妳覺得文字的極限是什麼？比如級數就是一種極限，就像四級的字幾乎就看不到了。妳覺得有這樣的極限嗎？

王：我的話，我會滿在意文字與內容的關係，你說的四級字是極限，可是如果那本書談的是老花

眼，那你就乾脆讓它用四級字排，每個人都看得很痛苦，你再附一個放大鏡給它。極限也可以成為「玩」的一種，當然最後還是會回歸內容決定。

——但有可能沒有放大鏡。我的意思是說，玩這些都是ＯＫ的，但妳是否會覺得出版應該要有個遊戲規則，什麼時候可以玩，什麼時候不能玩。

王：會，所以最後還是會視書籍內容決定。我剛才提的是體驗性、感受性。但如果今天做文學書，你把字級做很小、或行距不對，讓大家讀得很痛苦，那就是跟內容打架。文字有它的功能存在。

——所以是否應該歸結為，要玩裝幀的話，應該要有專門的出版品，反而會比較好。

王：我覺得如果真的這麼想要做那些效果，也可以選擇自己做，不要去害別人（大笑）。想做就做，如果沒錢的話就單做一本，做個概念給大家看。

我覺得台灣的書籍裝幀，因為只有大眾市場，所以它必須拿大眾的作品來做一個可能會影響閱讀效果的部分。

——妳講到一個很重要的環節，台灣的市場也有人說，出版如果不能複製，就不是出版，若沒有達到一個普遍量，就可以不用做出版。

王：我覺得會有角度問題，有些人的身分的確會以這樣的角度去看出版。但我從事設計與插畫，我就會用我的角度去看，不用一定符合他的期待。如果量少也可以做，為什麼不做？有時候忤逆上面也很好啊。

風土痣

——講到這個可以聊一下，幾年前雜誌業有一個概念，用「小」這個概念。但我覺得這個「小」要去思考，是指題材的小？還是規模的小？還是接觸時候的輕巧？

「小」其實可以意指很多方面。妳對於「小」的想法與概念又是什麼？

王：如果就我和岱樺（沈岱樺）創辦的《風土痣》來說，兩個人能做的有限。就像火鍋那一期好了，我們會想，很多雜誌或者書都做過，而我們自己的觀點是什麼？或者我們兩人能做的事情會是什麼？獨立雜誌的市場較小，兩個人能夠講的部分也沒那麼完整與龐大，就是盡力表

——妳覺得獨立出版的最核心精神是什麼？

王：就是有趣和好玩吧，要不然為什麼要做（笑）？因為沒辦法賺錢的話，就要為了好玩。

每個人對於預算、市場，考量點都不一樣，出版社的話，他們就必須考慮庫存、磨損，不同位置考量都不同。所以有時候會去做獨立出版，自己做就沒有那麼多理由和藉口，大概最多的理由就是沒有錢吧，因為錢少，某些東西無法被考慮進去；但以內容來說就沒有藉口了，你要做什麼題目都可以。

我記得我有個專欄邀稿，作者問我們說要寫什麼方向，我回答反正我們就是獨立出版了，想寫什麼就寫，只怕不夠放得開。

（ 171 ）

達自己有趣的觀點。

就像我們的雜誌叫《風土誌》，原本岱樺想取的字是「誌」，但那時我們覺得，兩人能做的內容與開本都是有限的，不可能像「誌」那麼龐大，或者那麼嚴謹，所以開玩笑說乾脆取臉上的「痣」，因此裡面有個 logo 是我比我的痣，她比她的痣（參見前頁025上圖）。

—— 妳的雜誌好像觸及了一些不是台灣的地方，妳對這些地方的感受是？

王：我們雜誌有個專欄叫「痣同道合」，是邀請海外的朋友或者住在海外生活的人一起來談該期主題，先前找過香港與北海道的朋友談種子、醃製，接下來的主題則是火鍋。我們一直覺得火鍋對留學生與在外生活的人來說，是一種台灣的鄉愁。

吃是一種對故鄉的連結，當人沒有辦法回家時，就會透過飲食來解決鄉愁。那時候詢問滿多人，大家共同會吃的食物就是火鍋。

大家對於台灣的印象就是，如果很想台灣，就會煮一鍋火鍋來解決「台灣味」。所以「痣同道合」這一期就是找了嫁到韓國的人、在加拿大生活的華僑，也有在法國居住的，或者澳洲打工度假的人，就是各個在不同國家，用當地超市的食材，來呈現台灣味道的火鍋。

—— 妳的火鍋重點不在於湯頭，而是食材混搭的一種組合。

王：我們在做這一期的時候，也考慮過「火鍋」的定義，用一個鍋子把所有東西丟進去煮就算火鍋嗎？那這樣的話麻油雞算不算火鍋？那時花很多時間在想何謂「火」、何謂「鍋」，還特別會思考「鍋」在其中的位置。

（172）

我們編輯會議討論到走火入魔的時候，也會討論到要不要去找做炭的或者做鍋的人，但到最後也會想，全部都拆開就不算火鍋了，火鍋還是要合在一起才算火鍋。

火鍋的有趣之處在於，如果去法國的話，料理一定會分前菜主菜等全部東西都丟在鍋子裡煮，所以這樣的料理在法國一定不會出現。而且在國外也比較沒有共食的概念。還有一個特點是，台灣的火鍋文化裡沒有廚師這個概念，因為火鍋是進菜、主菜、甜點等，但火鍋是把前行式，等於一面吃一面料理，就覺得這個文化還滿有趣的。

—我想火鍋可能跟圍爐也有關係吧，一群人圍在一起吃的感覺。

王：那一個人的火鍋算嗎？

—一個人的火鍋還是用火鍋的感受在進行的，所以不算一個人。也就是說，雖然火鍋可以衍生出很多變化，可是如果討論它的原型，它的概念是從一群人圍爐出發的，所以儘管涮涮鍋是一個人的火鍋，但它是群眾一起的概念去進行的。

王：涮涮鍋很值得討論，我一直以為涮涮鍋是日本的飲食法。但後來才知道這是台灣自己發明的，日本沒有像台灣那樣的涮涮鍋店，想像跟迴轉壽司店一樣每個地方都有，但找了半天完全找不到。

後來日本朋友就跟我說：那是你們台灣人自己發明的啊（笑）。對日本人來說，將肉片涮兩下這個動作叫しゃぶしゃぶ，但並沒有因為這樣發展成一道菜或一種吃法，是台灣自己把它

王：涮涮鍋很值得討論，我一直以為涮涮鍋是日本的飲食法。但後來才知道這是台灣自己發明的，日本沒有像台灣那樣的涮涮鍋店，想像跟迴轉壽司店一樣每個地方都有，但找了半天完全找不到。

的，日本沒有しゃぶしゃぶ的店。我記得有一次去東京，天氣很冷，每次只要氣候寒涼，我就會想吃韓國菜或熱湯，所以想找像台灣那樣的涮涮鍋店，想像跟迴轉壽司店一樣每個地方都有，但找了半天完全找不到。

轉換成涮涮鍋。所以他們來台灣看到涮涮鍋會覺得很特別。

鬆與緊

——妳設計的《Wabi-Sabi》，它雖然是文字書，但配上具攝影效果的圖，有鏡頭感存在，那個搭配的節奏相當有趣。妳好像特別會處理這些細節與這樣的節奏，呈現均速與較慢的閱讀旋律，不會讓人覺得消費性很高。

王：這要怎麼接？謝謝你（大笑）。

不過《Wabi-Sabi》的原文書就有自己的文字與配圖。因為 wabi-sabi 是一種稍縱即逝、一期一會的美感，因此作者在尋找 wabi-sabi 的感覺時，就是去街上拍很多落葉，所以原版書裡是選落下來的葉子做為封面。我幫這個封面做插畫的時候，參考了千利休的茶碗，因為千利休的茶道也是以一杯茶看世界，所以選擇畫千利休的黑樂茶碗做為封面。

我自己很喜歡看漫畫，那時剛好看了一套漫畫叫《戰國鬼才傳》，裡面就講到千利休以及古田織部等人，剛好出版社又打電話來問有沒有興趣設計這本書，一聽到就非常開心，剛好切合自己的興趣。

看完這本書也幫我解開了漫畫裡的困惑。這種感覺有點像是對自己有興趣的內容做延伸註解，所以做封面的同時開心地查了非常多資料，有點像在當漫畫編輯，可以先看到很多資料，

—搶先閱讀，還滿好玩的。

—那妳為什麼會選這種綠色當封面？

王：那時想選跟茶有關的、或者是抹茶的顏色。當時編輯跟我說要做一本與設計有關的書，我想說是設計書，閱讀者也會是設計人，所以得要求得更高一些，給自己很大的壓力。而且 wabi-sabi 談的美那時候選這個，就是選擇不用收邊的、能夠看到一點線露在外面。而且 wabi-sabi 談的美是殘缺的、稍縱即逝的美，所以選這種邊緣乞毛的布邊，也覺得很搭自己對 wabi-sabi 的想像。

—所以妳也是在創作的過程中同步體會 wabi-sabi 的境界。很多類似的書會採用白底，那樣的白底，可能在某陣子的台灣出版界變得太常用了，本來應該是很極簡的顏色，但是我們使用白色的方式，已經不是原本的白色，那種白色變得擁有很多複雜的情緒，而不是自然的白。

應該是說，如果要達到一個簡單又美好的行徑，過程本來就不會是一個步驟就能完成的，本來就是要思考，甚至是要先混濁，才能看到清澈。而不是所有東西都是從白色開始，那樣反而會覺得少了什麼。

王：不知道為什麼當時完全不會想到白底耶。因為如果與茶道有關，白不見得是會一直用到的顏色，以他們的茶碗來說，很多是黑色與棕色的，那個時期的茶道並不流行白色。我覺得白色很現代與當代。

—我在看妳作品或是版面，有時候我會覺得那種放鬆，其實是一種解放，但要開始有那種解放的感覺，必須要有一點抵抗速度。如果是很純粹的工業，直接去描述蒸汽時代，妳那個題材就很難在裡面找

（ 175 ）

王：不過我覺得農業生活的步調很苦耶（笑），其實工和農都很辛苦，日出而作，而且要看氣候吃飯。現在農藥問題很嚴重，也沒有以前那麼健康了，精神壓力也滿大的。

——人依賴農業有時其實是依賴它的步調，而不是真的想過農業生活。

王：那種步調太規律了，我無法過日出而作日落而息的生活（笑）。不過剛才講到了一個重點，「鬆」與「緊」。像我的圖，滿常有人跟我說感覺很鬆。

——妳自己的感覺呢？

王：最近在畫接下來要出版的繪本，因為離出版日很近了，畫得很認真，很努力。剛好我先生也是念美術的，他走過來看到我的畫就說：「太緊了，一點都不鬆。」然後也會有人問我是不是風格變了，怎麼看起來那麼緊？我突然覺得，以前談「鬆」好像是一種稱讚，但現在談鬆緊變成一種束縛。我會去一直思考，什麼叫鬆？什麼叫緊？一直鑽進去想。

——那妳有什麼體會嗎？

王：我的體會就是精神壓力不要那麼大耶。

最近在畫圖之前，會先拿一張紙亂塗鴉一番，雖然也都是畫和創作的主題有關，但沒有真心要畫好，所以有點像是鬼混吧，混了半小時或一小時，再去畫要畫的圖，發現那個畫出來其實還不錯，而且最近幾次嘗試這種作法都還滿成功的。

——這就是暖機吧。只是不是每個人都適合。

王：對啊，不過這就是一種狀態。你越重視一個東西，就會越想要畫好，可是那時候出來的作品就會很緊沒錯。畫圖雖然也關乎經驗、美感，伯是我覺得筆觸也會與精神狀態有關，讀者是可以感受到那個部分的，如果自己夠敏感的話，也能感覺得到。明明是自己很在意的東西，想要創作的很好，也考證許多東西，可是硬要求它轉換成鬆也變得非常困難。

我很早就出來工作的，常遇到讀者喜歡我的作品會來交流，他們常講的共通詞是「溫暖」。

我就會回去思考我的作品溫暖在哪裡。可是無論是「鬆」、還是「溫暖」，這些東西是沒辦法衡量的，所以我每次都很認真想，我是否真的是很溫暖的人？會不會這是我的內在本性只是自己不知道而已？有些東西是文字氣息抽象組合出來的，可是如果是大家都共同這樣形容，我會想它是否真的存在？

就像大家看我的畫，都會想像我應該是矮矮胖胖的人，不過我本人完全不是那樣。我看起來一點都不像我的圖，不像「春子」。而且很多人以為我是老人，年紀很大，因為我的圖散發出一種上個時代的復古風。

訪後——遙想時空變化後的自己

與春子聊天很隨性，說著說著，我們話題越拉越遠，東扯西扯間，聊到了她正著迷著汽車與恐龍的兒子。當了媽媽的春子總會跟兒子有許多趣味的發想，比如兒子說想回去恐龍時代，春子就會想，她自己希望去很遙遠的未來，而且並非幾百年那麼接近的時間，起碼要是萬年以後。

我問春子想在未來看到些什麼？她回答說，希望看到藝術的極限。於是我們從高第的聖家堂，講到她最近很關注NASA在火星發現水的新聞，後來又一路聊到我們曾經共同看過的科技或未來式的漫畫與電影，原來還顯得有些摸索的採訪，忽然變得熱絡起來，就連專欄編輯也一同加入討論，場面成為三位動漫宅閒聊時光。

採訪的魅力或許便在此，彷彿「剝」一聲什麼被打開了，群體間找到了共通性，能在短暫間成為熟友。這場科幻複習太過有趣，決定來請春子也來開個這方面「延伸閱讀」的專欄。

王春子的科幻閱讀清單

漫畫

● 星野之宣，《2001夜物語》。
● 山田芳裕，《火星任務》。
● 福島聰，《星屑與妮娜》。

● 遠藤浩輝，《伊甸園》。

● 幸村誠，《惑星奇航》。

● 菅原雅雪，《曉星記》。

● 岩明均，《寄生獸》。

● 五十嵐大介，《魔女》。

● 林田球，《異獸魔都》。

電影

● 《2001 太空漫遊》。

● 《銀河便車指南》。

● 《太陽浩劫》。

● 《星際效應》。

拼裝
之詩

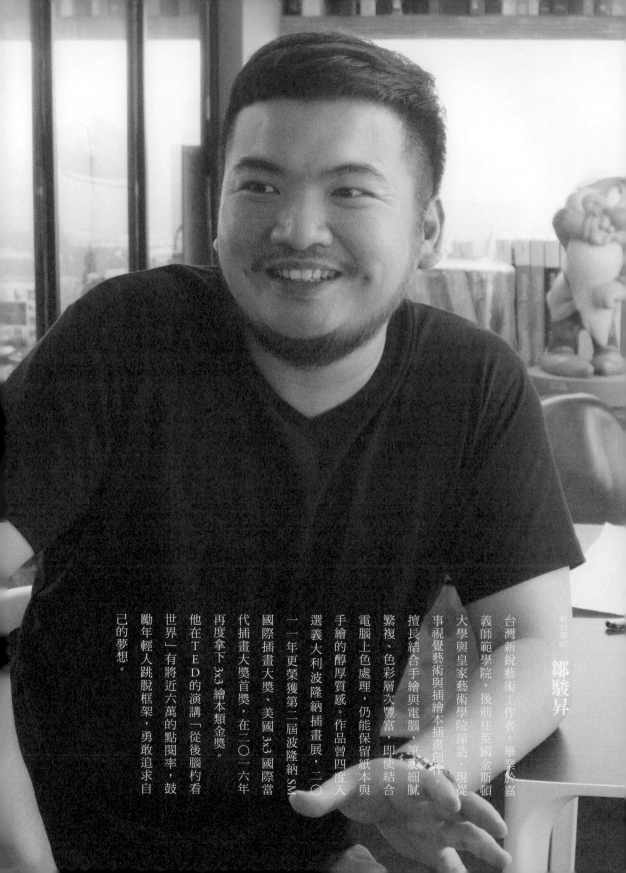

鄒駿昇

台灣新銳藝術工作者，畢業於嘉義師範學院，後前往英國金斯頓大學與皇家藝術學院深造，現從事視覺藝術與插繪本插畫創作。

擅長結合手繪與電腦，筆觸細膩繁複、色彩層次豐富，即使結合電腦上色處理，仍能保留紙本與手繪的醇厚質感。作品曾四度入選義大利波隆納插畫展，二○一一年更榮獲第二屆波隆納SM國際插畫大獎、美國3x3國際當代插畫大獎首獎，在二○一六年再度拿下3x3繪本類金獎。

他在TED的演講「從後腦杓看世界」有將近六萬的點閱率，鼓勵年輕人跳脫框架，勇敢追求自己的夢想。

鄒駿昇　用插畫素材拼貼，創造顛倒空間

或許從小就是個喜愛觀察的孩子，鄒駿昇的訪問總能夠嗅到濃濃的省思意味，不單是對整體教育與藝術環境的觀察，還有對自我生涯的期許。

他總開玩笑說，從小個性比較消極，非得等人把他巴醒了才會努力；但從專訪中卻能感受到他永無止盡的前行，以及對自己的要求。

在訪問的閒暇，我看著鄒駿昇專注且發亮的雙眼，想起攝影師曾經笑著說，鄒駿昇就如他幫台北市文化局「創意車站」做的鴿子先生，雙眼黑白分明，炯炯有神。

存在感

——請你回憶一下去英國之前的學生生活？你小時候就是喜歡畫圖的小孩嗎？

鄒：對啊，我的經歷跟很多插畫家的經歷很類似，就是從小書念不好嘛。小學時期成績好比較會被老師注目或認同，但是所有孩子其實都需要被認同的，當成績不好時，剩下畫圖被鼓勵，自然就會朝著這方向進行，因為只有這件事情會讓你感到開心，所以從小就喜歡畫畫。

國中時，我的老師對生活週記持自由開放的態度，我就厚臉皮的一直畫週記。不過我國中真的也不愛念書，聯考應該是考不上普通高中的，因為喜歡畫圖，老師就鼓勵我去考美術班。

可惜沒心讀書，最後也沒有考上美術班。

後來考上復興商工，但我爸認為我那年紀在台北混容易「學壞」，雖然考上了，但非常不想讓我唸；剛好竹山高中美術班招第一屆，沒招滿，還缺十個名額，就這樣靠術科考進了竹山高中。

高中時還很瘦，有點愛出風頭，所以我很能明白現在年輕人的自我感覺良好，因為我高中就是那樣。考大學反而比較痛苦，雖然有保送上大學，但不符合家人期望，只好重考一年。

那一年我找不太到自己的定位，身分上既不是學生也不是社會人士，每次從補習班下課，看到人海茫茫，會有「這是什麼樣的世界」的負面心情。不過，重考那一年，我花了半年左右讓自己擺脫浮躁，從原本看著書發呆，到比較能夠專心閱讀，最後考入嘉義師範學院。

—**進入師院以後呢？應該和一般大學感覺很不同吧。**

鄒：師院有種獨特而安詳的氛圍，不會有人質疑自己畢業之後要做什麼，大家很自然而然認為未來一定是教書當老師，不像其他科系充滿了可能性。也的確同學裡百分之九十都去當老師，走一條穩定的道路。

大學畢業後任教這一年對我很關鍵，因為實際上課時，我發現這份工作不那麼適合我，在學校這樣的環境要隱藏真實的自我、要充滿禮教和道德規範，但這完全不符合我的個性，我是那種會捉弄學生的老師。我一邊教書，一邊也看清楚自己。

那一年的自我存在感很強烈，擔心自己太早被定義，那時才二十三、四歲，覺得未來還有許

多可能性，尤其教書是良心事業，要帶給小孩子希望，同時擔心幾年後的自己沒有成長。就是這種邊教書、邊省思自己人生的時期。

國畫

——我印象中，你大學時讀的是國畫組？

鄒：是國畫和平面設計，所以綜合了傳統與創新的兩個面向。

不過我從高中就畫水墨了，我喜歡國畫的墨韻與用色，你看我現在的用色都比較沉，除了偏好陳舊的色調之外，也因為過去學習國畫用色時會調淡墨，所以多少有受國畫美學影響。

那時還年輕，也會喜歡酷炫、新奇的東西。所以我愛傳統的那一面，也愛新穎的那一面，內心有兩種拉力。

——傳統是指哪方面呢？就是國畫嗎？

鄒：國畫是一部分，但也包含老舊的事物，像是我從學生時期就開始玩老機車。

——所以你喜歡工業設計嗎？

鄒：我喜歡設計良好的工業設計產品，也喜歡歲月洗煉過的老物件。

有些老東西，擺在過去並不特別，只是個很合理的存在；將它擺在不同時代，便產生了時空錯置所帶來的差異性，所以原本普通的東西，因為這個異質性而變得有趣。

（186）

物件本身也算是一種記憶的連結，包括使用過的溫度、人的感覺，這些是新東西短時間無法產生的質地。

—我的感覺是，你是個觀察力很強的人，很多東西你都是透過觀察然後思考，做出創作性或者內部的調整。你從小就這麼有觀察力嗎？

鄒：我覺得是我喜歡觀看勝過於動腦（大笑）。

—但一直觀察就必須要去統整訊息，不可能不動腦啊。

鄒：但動的都是比較不實際的部分。我覺得我從小就是右腦發達、左腦不發達，我的頭腦很晚才開竅，印象中，小學一、二年級我一直被老師留下來一對一教學，因為數學課我完全看不懂。比如 1+1=2，對我來說它已經變成符號，我沒有辦法用邏輯去思考，我看到的其實都是抽象符號，不知道這是要學習邏輯。一直到小學三年級，才比較像一般小孩子一樣能正常接軌。

所以我對於小學的記憶並不快樂。

在我當老師以後，我很重視讓小孩喜歡來學校，不能因為不會念書就否定掉小孩，所以我的學生都很喜歡來學校。我嘗試扮演的是充滿理想的老師，但現實沒辦法這樣實行，因為大環境不會認同這種短時間沒有成效的理念。

人生的成敗關鍵是性格，還有正面的人生觀，但學科永遠至上。

減法設計

—你在台灣的生活，與在英國的日子，帶給你的眼界有什麼不同？

鄒：看的東西越多，對好東西的定義標準會越來越嚴格，也越來越清楚。簡單來說，一樣是蒐集老東西，在出國前只要是有年份的老物件都照單全收。但蒐到後來會發現老東西還是有分好壞，好的會隨著時間化為經典，所以後來我對老經典更感興趣。

現在的台灣我覺得缺乏減法的設計，你看舊照片裡的台灣街景很美，為什麼？因為那時候很純粹、平面設計很乾淨，沒有奇怪的配色。

寫招牌是職人的事，在現代，電腦輸出普及，門檻變低了，但美感並沒有隨著經濟一起提升。

Timeless 是很重要的要素，一個設計如何在二十年、三十年後回頭看它還是 OK 的，不會只思考當下曇花一現，這是我喜歡的東西給我最大的學習和影響。當然英國老東西更多，但那些東西就歷史意義來說比較無法產生任何連結，純粹就以物件本身的角度來欣賞。

—看你的畫作，能感覺到你畫的城市或者街景，背景是先設定過的，尤其是建築、街道的寬度，單雙線道或車子之間的距離等。應該是說，你的畫本身還有空間規畫的概念進去。

鄒：我對空間、建築等方面很感興趣，所以你會看到我的畫、尤其是背景幾乎都是等角透視，對我來說，等角透視在畫作中能傳達出協調的安定感，這部分是平面設計給我的影響。我喜歡平面設計的穩定感和規律性，所以在處理畫面的時候，還是會帶這樣的偏好進來。

鄒：你的畫看起來確實有種平和的感覺，而且與國外的版畫很類似，有內在的溫和柔軟。

鄒：我喜歡畫面是帶有溫度的，會盡量避免太過科技冷感的畫面，因此手感是很重要的。即便作品是電腦處理過的，但是要能保留手作感。

──有些朋友會提到，你在國外時的作品感覺比較好，你自己覺得呢？

鄒：在國外接的案子，很多不單純是案子，而是偏藝術創作，個人創作可以做得比較極致、純粹。回台灣工作這幾年，我覺得心境上不再像過去般從容，心理常是處於浮躁的狀態。

不過你在《薯條與炸魚》（Chip & Fishes）那個階段的作品真的感覺很好。

鄒：我覺得性質和題材有點差異。《薯條與炸魚》是學生時期的創作，題材本來就設定的比較大眾，作畫時的心境是輕鬆自在的，而時間方面也沒有設限，我可以從容地把畫面經營到我覺得恰到好處的狀態。畢業開始接案之後，我的確變得太小心翼翼，畫面反而太過謹慎。

──你在台北機場相關的作品，展現的型態都滿成熟的，你與其他案主的合作也是，把它的要求或者是商品的特性置入整個設計，這個語言非常成熟。

鄒：《軌跡》（參見前頁026─027，後頁四三）這個系列，本身是被歸類成藝術創作案，無關商品買賣，像這樣無須考慮市場條件的工作比較沒有束縛，比較能發揮自己的專業水平。當業主對你的心態是信任的時候，做起事來反而更努力。

──我想因為《薯條與炸魚》是很個人的，所以資訊也很直接。

鄒：回台灣有一些商業案，自己不是真的很滿意，一方面是太瑣碎，一方面是商業本身就有一些限制，應該要像讀一本書那樣完整，而不是一張畫而已，之後就沒了，我偏好拉長線做一個project。

寫生

——有個過程我覺得很有趣，在英國，你找到一個語言，後來你找到一種慢慢用「去制約」的習慣來創作，所以它不一定像你在英國時那麼直接生猛，但也提煉出很多東西。

鄒：我想我還是有脈絡可循，但是我不覺得我已經定型了。我還想要多嘗試一些不一樣的創作方式，即便是在類似的風格裡，盡量保持每次都有一些些嘗試。我還在找尋一個最適合自己的創作方式，和一種最貼近內心的創作方向。

我剛講的意思像是，感覺你之前滿依賴寫生這個部分。

鄒：比較精準的說法是，在創作之前對於資料的蒐集是必要，透過寫生可以對創作的主題更深入的觀察，這些都是念書時養成的習慣，目的只是幫助你進入主題。

——要用你自己的作品來舉例剛才的部分嗎？

鄒：比如談《軌跡》這個系列作品，《軌跡》也有很多東西可以不用講究，照我自己想像的模樣畫出來即可；可是你想像，如果今天畫一樣的車子，我沒有參考任何東西，可能很多細節是

〔190〕

不會特別描繪的，你可能會錯過上面的那些小字等等。這些細節是透過觀察、考究得來的，且這些細節不是只畫得細，而是考究事物的脈絡，這些都會讓畫面變得更豐富，很像捏一個陶塑，慢慢雕塑出來。

我自己沒有特別追求的風格，在國外閱讀、學習，得到的風格便是如此。但我覺得目前自己花太多時間在思索上，而不是在感覺上。或許應該有些東西要更「放」，現在都有點記錄式，缺乏情感面。接下來我需要努力的是這個方向。

—— 有一個系列作品《1 / 3》（參見後頁四四—四五），那就還滿有感情的。

鄒：那件作品還是用非常理性的方式在處理畫面。找用色彩來表達抽象情感，用物件之間的關係來傳達概念。但我指的繪畫性是更隨性，現在的作品都太嚴謹了，我相信一定有個中間值是我要的，所以對於現在的狀態我還沒有很滿意。我欣賞的藝術家都不是這種風格，比如國畫我欣賞的是齊白石、吳冠中，平面設計我喜歡索爾・巴斯（Saul Bass）或維姆・克洛威爾（Wim Crouwel）那種大氣的、簡單的、六〇年代的風格。

我心裡面喜歡的不見得都需要在畫面堆疊細緻線條，也就是說，我欣賞的風格並不單一，任何風格都有它極佳的狀態，而我對於自己的味道還沒有調到我想達到的。比如說，我也希望我自己的作品有多些「放」的感覺，我不喜歡太完美的東西，所以很少有甜美的畫面，我的創作常常反應人性，或是找尋那些一直存仜但人們卻視而不見的現實狀態，我喜歡帶點衝突的美感。

理髮店

—　你做過一個作品是在理髮店，把你自己跟後腦杓置入進去，你要不要說一下這個作品？

鄒：這作品比較像在找尋解答的過程，應該是說，起源和動機是畫《薯條與炸魚》之後產生的延伸。我畫《薯條與炸魚》是要表達我到倫敦一年之後的心情與感受，比較負面，我把自己設定成薯條這個角色，比較沒有存在感。

畫到後來，我發現可以更純粹一點，因為用繪本的形式講一件事，未來有很多機會，但如果要講冷漠，倫敦人的態度，可以用另外一個形式去處理，所以我用記錄倫敦人的方式來表達我的感受。

我畫了三千多個倫敦人的面孔之後，突然才意識到我沒有注意過人的背面，總覺得人的背後有些什麼，於是一邊畫一邊思考這個問題，過程同時也是找尋答案的方式。沒有找到精準的解答，但能找到有趣的思維，你會發現很多事物的本質不會在正面，而是在後面。

—　但你最後把背景設定在理髮店，就是一個公共的、其實是可以被大眾消費的、被公開的。

鄒：我很愛街頭藝術，對展覽形式這件事情，我覺得街頭藝術和畫廊性質不同，能主動介入到環境，而不是被動在美術館等待。所以我想走進社區選定一個空間。

我的概念也不是單純展覽，而是讓民眾走入我創造的氛圍，所以這整套作品不能以單幅看

它，而是一整套的，它是一個 set 的概念。

跨領域

——你覺得做插畫、或設計、或藝術創作，差別為何？
你有在控制這件事情嗎？會對你造成困擾嗎？是加分或是減分？

鄒：這幾件事情，在我心裡面是有明顯比重的。講得好聽是跨領域，講難聽是不務正業。當然我受的學校教育是鼓勵我們跨領域的。賈伯斯先前也定義過創意，他覺得很多知識其實都是獨立個體，如果能夠跨領域、多一些不同領域的經驗，這些知識就能串連在一起，就變成所謂的創意。

創意不是新的東西，而是將不同東西疊在一起，讓它產生關係後，變成不一樣的東西，那就是新的創意。所以跨領域的好處就是能夠創造出更多的可能性。我覺得這個年代，所有領域的界線只會越來越模糊。

——那你覺得現在的自己適合當老師嗎？你考慮過嗎？

鄒：我應該滿適合當老師的，我知道如何幫助專業人士突破自我。但在說服別人之前，我最好先把自己顧好，目前還是先當自己的老師就好。

——我記得你說英國的老師很嚴格。

鄒：與其說嚴格，應該說遇到的老師剛好都很主觀，藝術家本來就是很主觀的，會有其偏好。剛好我的老師喜歡的風格，不會是這種畫得很仔細、比較缺乏情感的作品。老師喜歡很偏純藝術的東西。

當創作太拘束的時候，就缺乏實驗、冒險、感性的部分，感性太少理性太多，所以我自己也很努力在找尋心底的部分。

——你為什麼一直覺得自己不是插畫家呢？

鄒：應該是說我並不只做插畫創作，我的創作是多元的。

就像前面問的，很多人認為我在國外的創作比國內的好，因為國外的創作純度較高，越純越能發揮到極致，可以肆無忌憚去畫任何你覺得對的，不用擔心業主或市場問題，這就是藝術比較純粹之處。所以我一直想要追求這樣的境界，但目前還在過程中。

我會鼓勵自己，安迪·沃荷（Andy Warhol）一開始也都畫插畫，畫了好一陣子有個中心思想，才轉到普普藝術去。所以我覺得畫插畫這個階段不會不好，它會讓你在視覺上被強化、被訓練過，也會訓練你在傳達概念時的方式，每次的出題都是一個訓練，你要如何解題、如何表達別人出的題目，當有一天你要做自己的主題時，就能很靈活的做自己的創作。

至於教書，我覺得如果當初一直教書下去，我會變成體制下很容易抱怨的那個人，說著「如果我當初出國去，我一定會變怎樣怎樣」這類的話。我很慶幸有當兵這個階段，當兵就像一個空白鍵，讓你好好思考下一步，為了不讓自己後悔，最後我沒有留在教職。

— 我覺得沒有當兵你也會走出去，因為你是思考型的人，那是你自己內在的召喚。

鄒：也是。一直有那個聲音在，只是當兵會讓你更明確的知道下一步應該要繼續，因為當兵就像被強迫停下來想這件事情。

當兵生活太規律，很多空白時間，尤其是站哨的時候。所以這一年八個月的時間能想出怎麼樣對長遠來看是不會後悔的走法，就算沒有成果，寧願試過也不要後悔。

不過念完第一個金斯頓的設計學位對我產生的影響力不夠大，之後又跑去皇家藝術學院念視覺藝術。

所以我人生一直都在重來，因為我一直都是念書很隨性，被刺激了才會覺醒。一直處於擺爛的狀態，然後突然振作，又好好地做。就像我一進去金斯頓就最低分，後來振作之後很努力去學習，我的人生一直很慢熟。

— 但以外在的標準來看你，會覺得你是很積極的（笑）。

鄒：但你看我人生規畫就知道，其實過去滿混的，不然就不會重考，又念了兩次碩士。

一開始是想貪快，覺得一年制碩士就可以念完，不想念兩年的藝術學院，結果繞了更大圈，也花了更多錢、更多時間。不過話說回來，我是真的想改變而求學的，並不單只是一張文憑。

訪後——以現代即興顛覆古典

鄒駿昇有個作品，畫出上千張的倫敦人臉孔，把無數的眼睛、鼻子、嘴巴、髮型、毛髮……傾倒式的提領腦中印象，來去調整習慣的制約，畫到畫不出來，就會踏入一個新的陌生領域，這可說實是一種「減法」，因此發現新的「圖地空間」、「顛倒空間」、「內在空間」。

他有時會使用類似蒙太奇（Montage）的效果，用插畫素材來拼貼。在一個完整的（封閉）視覺系統中，置入一種超巨大的物件，造成芥子宇宙、拇指姑娘的想像。比如在描述松菸、台北機場的龐大工業環境中，安排小狗和鳥的追逐，這種效果就像在《谿山行旅圖》中置入路過的滑翔機，一方面用古典渾厚的全景視覺吸引讀者，再置入一些現代即興的元素，來顛覆古典。

他的作品乍看下四平八穩不動如山，有如安瑟‧亞當斯（Ansel Adams）的壯美感，線條拉得很飽和，而且不斷出現新細節，並且他不只是表現「壯美」感，他會安排一些轉折點，用「剪接」來讓作品有新的節奏，表示他對生活環境是充滿好奇，並勇於嘗試。

古典的東西大都「定格」，不容易有速度感，而鄒駿昇很巧妙地在穩定格局中，埋伏了一些「偶發性」內容（類似失控的翻倒水杯），以一種出乎人意料之外的即興，讓人拉緊神經，來吸引目光。這種偶發即興兼具厚度與速度感，如英國泰特現代藝術館（Tate Modern）、塗鴉藝術家班克斯（Banksy）、藝術家達米恩‧赫斯特（Damien Hirst）……似乎就常在英國藝術設計流行文化中，感受到這種衝擊刺激。

196

強大的工業機械，大多是冷調，而鄒駿昇的工業金屬風帶有微微古典靈光，像版畫又像工業海報，有虛實光影與透明度，這樣真實與想像的世界，不斷地碰撞對話，讓人很好奇他未來的發展。

矯飾

台味

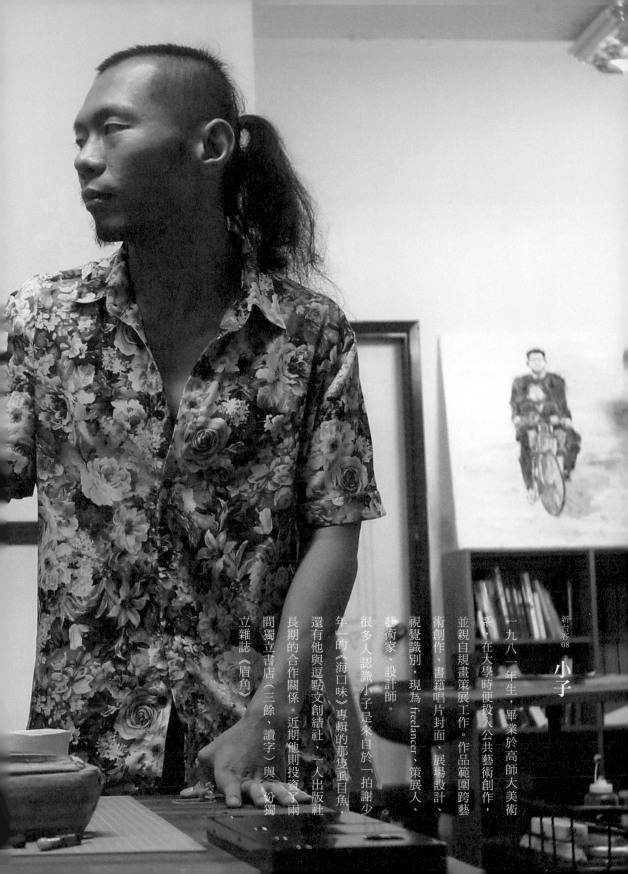

小子

一九八一年生，畢業於高師大美術系，在大學時便投入公共藝術創作，並親自規畫策展工作。作品範圍跨藝術創作、書籍唱片封面、展場設計、視覺識別，現為 freelancer、策展人、藝術家、設計師。

很多人認識小子是來自於「拍謝少年」的《海口味》專輯的那隻虱目魚，還有他與逗點文創結社、一人出版社長期的合作關係。近期他則投資了兩間獨立書店（三餘、讀字）與 紛獨立雜誌《眉角》。

小子　我的工作就是要把正拳變壁咚

——08——類比式感性台派

關於草莽、台客的設計，我會想起水晶唱片的《來自台灣底層的聲音》，就在我們生活周遭的聲音與素材，卻能給我們陌生又熟悉的體驗。每次看到小吃店招牌上的楷體字，我就會覺得：「為什麼這種字體在看板上OK，非常生動，而用在書上就被嫌醜下手，這是我很想跟小子提問的內容。他說用漆黑底很可以表現台灣味，這畫面讓我想起「夜市小吃」。

他說在校對《眉角》第三期的封面時，脫口說這封面好「台」喔，大家都笑了出來。而拍謝少年《海口味》這張音樂專輯設計，透過虱目魚，我體會到鹹鹹的海鹽，不只提味，也點亮了我的眼睛。

變種山海經

——你走這條路是學生時候就有的想法嗎？還是誤打誤撞？你本來就要考美術系嗎？

小：應該是說高三的時候決定要考美術系，那時候想說，天啊，我未來要做什麼啊？後來才開始去學水墨、素描、水彩。

本來家人想要我去念法律系，因為家裡有人從事法律相關行業，覺得家族內的人也能念的話

會很好。但我有一天突然醒悟到，我的人生應該要為自己負責，不可以將來為此後悔；所以開始想，怎樣的生活會比較開心？

國小的時候我就會自己畫漫畫，國中的時候會把漫畫男主角的頭貼在裸照上，分享給同學看，後來就覺得自己畫圖時比較開心，以後可以當美術老師。學完美術後，僥倖考上美術系，接著因為家裡的經濟狀況不是很好，於是就開始設計。

—— 所以你在學生時代就開始接案？這樣還滿獨立早熟的。

小：一開始是跟老師接公共藝術的案子，但是錢都超少，而且狀況很多，後來有位老師接設計，我就去學軟體，做一些不成熟的東西去毛遂自薦，有點像誤打誤撞。

最早大家都叫我美工，好聽一點叫美術，最後被叫做設計師。那時候才瞭解，唔，原來這樣叫做設計。

—— 你之前好像有一個系列作品叫《殭嗨經》（參見後頁四九下圖）？是偏屬什麼類型？

小：那個是大四到研究所時期的作品，當時也比較定型了。我平常就喜歡留一本筆記本亂畫，畫一畫就覺得我可以把這個當做作品。

為什麼叫《殭嗨經》？因為當時中國崛起，而且中國很常說我們都是炎黃子孫，但讀歷史的話，會發現中國也是混合了多種不同的民族，這樣的說法讓我完全不能接受，可是他們會用一種國族的概念，把民族認同和國家認同扯在一起，去消滅百姓的民族認同。

他們對台灣也是一樣的作法，覺得台灣是中華民族的一支，但其實台灣也是混雜了多種民

族，有南島語系、有中國來的移民。如果以後不幸得跟他們有國家認同的話，我認為我們和他們還是完全不一樣的。

——我的感覺是，唐朝、漢朝也都是一個國家，我們可以討論唐、宋，但並不等於現在的中國。

小：是啊，所以我想讓我的人物去戴上各種奇形怪狀的道具，讓人物去模仿《山海經》。《山海經》就是有一個人去中國各地遊歷，看到各種奇形怪狀的生物、或是原住民傳說中的生物，將牠們描述下來，集結而成的文字報導。我再把人物穿戴各種奇怪的道具，模仿《山海經》裡的動物。

蓋台廣告

——要不要談一談跟濁水溪公社合作的《鄉土‧人民‧勃魯斯》（參見前頁030）？

小：他們一開始找我開會、讓我聽音樂時候，跟我說要「匡正社會善良道德風氣」，我當下聽的時候面帶微笑，不知道他們在說什麼；聽完音樂的時候，我還是不知道他們在說些什麼。我那時講說，我回去想想看，想之後覺得滿有趣的，大家都預期濁團的歌一定要「臭幹譙」，所以他們就做一個不臭幹譙的東西，那會不會以後這種東西會被人懷念、重視。

——**強化倫理道德，提振社會風氣。這張專輯所有文案真的都沒有負面的東西。**

小：他們是在熱炒攤跟我說這兩句話的。所以我想去做那些「我們一直以為存在，但生活中已經

消失很久的東西」。

——你想要做這樣的內容，那你覺得你表達出來的是宗教信仰嗎？

小：第一個我想到的是電子花車的另外一面，很硬梆梆的卡車，所以我封面就做一個有關電子花車的背面，專輯打開的方式也跟電子花車打開的方式一模一樣。但是它打開之後裡面要是什麼東西呢？

我就想到傳統台灣家庭大家都有的神龕，就是那種放在牆壁上或是桌上，有觀世音菩薩或者祖先的畫像。那曾經是讓人安心的東西，可是現在不存在，我想強調這樣的東西，所以我把宗教信仰和傳統信仰與電子花車相結合，全部拆開來重組。

——就是結合了信仰和娛樂這兩塊。

小：就好像專輯裡的海報，這整張是某個符咒的版型，裡面很多元素都是真實存在的符咒，主要功能是避邪。這符咒是去華西街找到的。像這符號就是模仿電子花車的星星、彩虹圖案和愛心，把它們元素全部拆開來再組合。我還學了六合彩的彩報，那時候就去雜貨店買一堆彩報回家看，被我爸看到了，以為我要簽，我爸還語重心長的說：「小子呀，那種東西不能玩，你老爸以前就是⋯⋯」還講他的往事給我聽。我跟他解釋這是我的工作，他還不相信。

我覺得六合彩是一個很有趣的原生系統，它們會把字用一個不酷的圓體或是黑體、或任何一種字體，把它做很過分的拉高或壓平或旋轉之類的。六合彩彩報就是台灣的大衛·卡森（David Carson），卡森本身就是一個會打破所有傳統編排規則、字體裝飾規則的設計師，

六合彩報也是這樣，理論上字體的編排應該要有比例，可是彩報才不鳥這些，為了最好的效果，會一直「滿出去」。

—很多賣場海報也是如此。

小：所以很多台灣年輕設計師會批評這些海報，但我覺得如果把某些元素抽出來重組，一定有辦法做到讓人覺得很酷。我覺得台灣的素材就是這樣，缺乏人去把它重組。

—應該也可以這麼說，最早的時候，設計並不像廣告，因為廣告什麼東西都要做，就算是很俗的，你不能因為俗就把它做成不俗氣的，還是要去維持那個俗，讓它達到那個訴求。

而現在設計，會去採取一些戰略性的素材和策略，有些比較俗或比較容易失控的部分就不去碰；可是廣告本來就是兩者都有。

就像蓋台廣告，它本身會一直加那些俗的元素，但是它就是一種力道，給你淨空，你嫌他俗沒關係，因為你已經看完了。這就是一種正面出拳。

小：我懂這個感覺。我自己喜歡看探索頻道、國家地理頻道，或是動物星球頻道等，這些頻道的特色就是它們的廣告時間都是一樣的，然後看到的廣告也是一樣的。所以每次看到汽車借款那種蓋台廣告我就轉台，但是十秒鐘過後汽車借款又跑出來，變成這種廣告我一天得看好幾次。我發現這些廣告的字體或是圖片裝飾都很誇張，就像你講的，好像一個正拳要打出來。

後來我就覺得：好吧，既然打不過你，那就加入你，我就好好來看這些廣告。

正拳打在人家臉上是一種傷害，但是如果轉換它的呈現方式，變成壁咚，那就是很酷、很溫

柔的感覺。所以我的工作就是要把正拳變壁咚。當我發現假如自己可以做到這件事的話，那我就不太需要去關注日本或是其他國家的設計師，因為光從這上面挖資源就挖不完。

那時候我做了一些實驗，包括字體的收放，編排或顏色的裝飾，然後一直到做濁水溪公社的這張專輯，做出來之後，我很確定，這樣的視覺我敢說台灣除了我之外目前沒有人做的出來，那時候覺得我其實可以從很街頭或是很粗獷的東西去找出一個活水。

—我覺得這裡面還有心靈的層面，比較強調本土符號的像是賣藥和食品，它就會用本土性的訴求，因為那是跟大家最接近的。可是你看房地產廣告就是講一個美好、很大、很舒服的天堂。

小：我回嘉義的時候，那些房地產廣告也是拍得很「俗」，畫面是用轉轉轉出來的，我覺得超酷，可惜 Illustrator 沒有這種特效，只要可以做這種效果，那整個封面就搞定了，也不用圖，只要轉轉轉就好了（笑）。

—這是因為它們拿捏出了一些很基本的視覺東西，所以能做得很簡單又很突兀，在美國就是普普風、在日本就是大阪風。比如說有些招牌就是很入侵式的。

所謂的醜和美，很多人認為是醜，但轉化後就變成有美的力道與價值，只是這過程很不容易，而且重點在那個轉換的過程。

小：我覺得這就像把原石雕成鑽石的概念。我的工作是要把它雕成鑽石，但其實我用的元素街頭上都找得到。

搏擊

你的作品大致上看起來比較粗獷，但我想你其實是很溫柔的，只是表現出陽剛的那面。那些細節都

表現出來了，只是別人看到的是粗獷。

比如你做的線條、書法，乍看之下是陽剛的，但如果純粹陽剛的話會很單調，而要在陽剛之下又能

吸引人持續關注，一定要安排一些變化。

你在處理陽剛的部分，可能跟你喜歡搏擊有些關係？你從以前就一直在練嗎？

小：小時候練過，長大以後也覺得不能荒廢。因為假如有一天路上遇事或者跟客戶意見不合，總

不能打輸吧（笑）。

——怎麼處理版面也是一種起手式，書名本身也是一種武器，所以必須要去思考怎麼攻防。

小：搏擊是很細膩的，就算外人看會覺得是搏殺、是一種粗獷的打架，但要在其中勝出卻很細膩，

光是閃避的角度，與你所用的技巧、策略都會有關係的。比如我可能會先踢對方的膝蓋，連

踢個兩、三次，然後再來我就不會踢了，但我的腳會舉出來，讓對方習慣性地去閃，他閃的

時候我出拳，就能夠打到他。

或者是在身體暴露的時候，你的手要如何防禦，要防臉？還是防腹部？就要看當時的判斷，

整個過程都是精神高度集中的。

——你的書法與這類似，節奏有明拍和暗拍，只是大部分人看到的都是明拍，聽到的也是明拍。但是能

手工

—你繪畫的材料會用到後來的設計嗎？感覺比較多的是書法線條，還有噴修。

小：以前我噴的技巧非常爛，比較扯後腿。我看到滿多街頭塗鴉，我塗的效果沒有比他們好。我覺得他們可以很快速在街頭突出自己的圖案，像是把街頭變成自己的展場，跟我們美術系學院派只能在展場展覽的感受完全不同。

我覺得噴圖本身有種粗糙、直接的感覺，但卻可以給人手作的細膩感受，像在編《眉角》（參見後頁四九上圖）時，我噴很多張，每張都很有感覺。這很有趣，而且不會跟版畫一樣麻煩。

—我發覺你選擇的技法很有意思，都不是主流性的，像書法、噴修，都是很花時間的，而且必須要一直修改，失敗率很高，但你在這部分的使用卻越來越多。

小：大家的刻板印象都會覺得花很多時間，比較不好做與修改，但實際上不然，與其花時間在電腦上用 Photoshop 一下一下細修，不如拿空氣壓縮機去噴，兩者的速度差不多，搞不好後者

讓版面一直維持吸引力、或者是版面能夠成立，其實是靠那個看不見的拍子。

我覺得你一直在處理這些東西，這樣才能夠放陽剛的東西，否則很容易扁平。

小：因為大部分的人比較容易看到一擊必殺的狀態。但為了那個效果，我需要血腥味，我要怎樣做出一擊必殺的血腥味，讓它有刺激感，這個過程就需要布局和安排。

的速度還比較快。

—現在大多創作方式都是用數位製造出來的，但你卻比較常用手工解決大部分的事情，再放進電腦裡？

小：一方面是因為懶，另一方面是沒有做過。就像你做的拼貼，用 Photoshop 一個一個拼貼再去設字型，跟用手工方式拼貼，一定是後者的速度快得多。

—國外很多達達主義者，有些也是用現成物去創作，但也有很多是電腦創作。有些作品縫合的並不太好。而日本還保留一種手工製作的風氣，是承襲浮世繪而來，如果要強調手工的質感，工匠這部分在設計裡必須被加強。就像很多人研究鉛字，這就是有工匠的成分在其中。

小：就設計史來說，設計一開始就是「工」。藝術家與設計師都出自於建築，本來就是工匠出身。大家都是做建築的師傅，有些人會畫壁畫，畫得很厲害，後來逐漸演變為藝術家了；有些人畫結構很厲害，後來變成建築設計師。

嚴格的藝術史和設計史是這樣，從希臘時代就是如此，沒有藝術家也沒有設計師，只是建築的工匠，直到文藝復興才開始分工。是大量商業化之後，才開始被稱為設計師。可是最早的藝術家和設計師是重疊的，就像慕夏（Alfons Maria Mucha），他也做很多商業作品。所以如果追本溯源，藝術和設計一定有工匠的成分存在。

我覺得電腦的產生會有種箝制性，因為它太方便了，會讓人覺得電腦創作很容易達成；但他們本身沒有做過、也很少看到，會覺得自己已經做好了、達成了，可是在細節層面卻差很多。就像你的拼貼作品，也是實際下去做，才會知道細節的落差。

圓體字

—— 要來談談《眉角》嗎？

小：我做完第三期時，大家看到都說「哇，超台的」，我想你看到也會這樣覺得。第三期的主題「魯蛇」，大家一看就覺得台。可是有趣的點是，平常叫大家講「台」的風格是什麼，大家都講不出來，一看到視覺卻能感受到「台」。像這個封面上了亮膜之後，再加入星星，然後跟顏色疊起來，就更台了，好像夜市會看到的那種東西。

—— 那你要怎麼拿捏這樣的圓體，因為很容易做出笨笨卡卡的感覺，這需要很高技術的拿捏。

小：我覺得先決要素是不要覺得它醜。我一直覺得會選擇這種字體一定是有原因的，它就是一種打破視覺概念。就像日本一個路邊的阿桑或隨便一個店家做出來的東西我們就會覺得好有設計感唷，可是台灣路邊阿桑和店家做出來就是娃娃體。

如果我們承認日本那邊是有設計感的，那我們是不是也要承認自己的文化。如果我們要定義一個地方的美學時，拿其他地方的視覺來做標準就是不行，就像不能用我的標準來定義黃子欽的作品一樣。

虱目魚

──你要不要聊一下你跟拍謝少年的合作過程（參見前頁032），比如說你用很多魚，是因為他們對魚很有情感？還是港口的感受？

小：我記得某次我們去高雄表演的時候，高雄有一間虱目魚粥非常好吃，每次表演前大家都會去吃。然後某次表演完後，大家就想說，不然這次宣傳海報就做虱目魚好了。我說好啊好啊，來做虱目魚吧，虱目魚的各個部位可以代表不同的過程。

後來我們就一邊吃虱目魚粥一邊思考虱目魚這個東西：虱目魚很多刺，就像年輕人都被認為很難馴服一樣；我也查到虱目魚游得非常快，通常台灣人選定自己的目標時也會全力往前衝；虱目魚必須活在水質很乾淨的地方，所以颱風過後虱目魚會大量死亡，因為水質變了，馬上會死，就像我們這一代會希望自己的生活環境是好的，或者很要求自己的生活環境和政治環境。由此我發現虱目魚很適合台灣年輕人。但這其實是陰錯陽差，主要是因為吃虱目魚，虱目魚很好吃，所以才選擇虱目魚做專輯的視覺（笑）。

既然要做虱目魚，我們就討論要拿虱目魚做什麼，本來想做毛巾，但毛巾又太貴，我們又很窮，後來決定就用拓印的。而且為了省錢，要用單色印，所以我們想到魚拓，還真的去買一條虱目魚來拓。

──那條魚後來呢？吃掉了？

小：吃掉了，但煮出來的湯是黑色的，因為拓了太多次，墨汁都從鰓滲到血管裡去了。喝起來雖然是魚湯的，但是顏色看起來是羊肉爐。喝的時候很尷尬，只好想著這也是魚啊，把它給喝完。

—因為用魚作為符號還滿有趣的，代表不油膩，跟有營養，跟牛肉湯不一樣。

對比／互補

—我發覺你很喜歡的某種素材源頭，是和海或者鹽分有關係的，有點像以前日本時代定位的南島，你看現在很多公民運動的符號都用島，只要用島，某種東西就會浮現。所以如果回到視覺性的，比如海、鹽分、溫度，比較接近台灣的這些東西，都是比較亞熱帶，或者海島型。像北歐就是乾冷，呈現視覺就是簡單和嚴肅；而台灣平常的氣候與植被、日照之類，比較亞熱帶。

會想到這些是最早大家在談攝影時，認為照理來說台灣和某些日本地區的緯度很接近，拍起來照片會像森山大道那樣的風格，黑黑醜醜的，比較有溫度感；但現在台灣的風格卻是什麼都綜合了。

小：我覺得台灣的色調有它的獨特之處，就像你講台灣是亞熱帶，但在泰國每個顏色都非常鮮豔，原色系很多。台灣招牌就沒有泰國那麼多，大多是紫色、紅色、藍色之類的。

我們美感比較跟隨日本，但是因為日本很注重街道的整體性，所以即使有顏色，也會顧慮到整體街道的呈現，它的顏色很少會有很鮮豔或很跳的，你去看東京或是京都，都是這樣子。

可是台灣的有趣之處是，因為我們本身是跟隨日本美學，而當我們追隨的是殖民美學時，我

們會把顏色做得更誇張，就像我們的廟宇和中國廟宇的顏色也不一樣。

——顏色可能也跟資源有關係，越沒有資源越需要去凸顯，比如野台就是因為燈不夠，於是換成螢光的。

這樣才有效果，有辦法吸引人家來看。

小：所以我們顏色用得更張狂，以色彩學來說，日本會大量使用對比色。比如藍綠是對比色，紅綠就是互補色，兩個加起來變成黑色。台灣就是大量使用綠紅那種互補色，因為我們要做得更誇張。

其實台灣的街道很多黑色系（兩色加起來是黑的），可是那種黑又不是一般的黑，比如有一期《眉角》的盒底，我的黑色加了百分之七十的藍，所以當它跟紅色對比時，能讓紅色變得更紅。我覺得台灣的色系就是存在於此，本身充滿了互補色。

比如，假設桌上有綠色的瓶子，台灣就會選紅色的桌燈，中間的反光會讓兩個加起來變成黑色；但換到日本的話，綠色瓶子就是配上藍色桌燈，這樣影子就會藍藍綠綠的很和諧。這就是日系的顏色和台灣顏色最大的差別，台灣的黑色非常深，那深黑色不是一個純K，而是一個帶有顏色的K。假如讓帶有顏色的K，選一個互補色去搭，隨便選都超台的。這是我自己實驗的發現。

——所以這樣講起來，會不會是台灣人的心理狀態是覺得沒有天亮，或者「沒有天亮」是一個正常的時間點。

有一陣子我做拼貼也是，只要黑底我都覺得很好做，直接把時間設定調到晚上，一旦在晚上，動作

就不能做到太大，或是不能到太遠的地方，必須做一些晚上可以從事的東西，或者不敢在白天做的事情。

這種黑夜的感覺是某方面潛藏在心裡的狀態。就像電子花車，必須在晚上才會有效果，也才能製造出那個娛樂，野台的螢光也是如此。而且某些場合也是台灣的特色，比如說夜市，它的拼湊性與臨時性，還有無法被管理、三不管地帶的特質。比如說椅子、擺攤的方式、營業的方式，組合甚至管理等，都比較難，也很難想像它可以被管理，可能一管理這個夜市就做不起來了。

之前荒木經惟來台灣，媒體問它對台北的印象，他提到了一點，男女朋友站著的時候貼很緊，第一個印象就是說，哇，那麼多人在吃路邊攤，就是說我們可以接受在大氣之下做較親密的互動。

小：這讓我想到，會讓我去注意台灣街頭的一個起因，是以前我們在唸書時，老師曾帶一位日本設計師來，那位日本設計師來台灣，第一個不是去看誠品，而是檳榔西施。可是我們當時都覺得檳榔西施超 low 的，但那位設計師做的東西卻很高尚。

那時候的檳榔攤流行把霓虹燈管做成一條一條的，他說這個很屬害很酷。這對我來說是滿震撼的一件事。本來預期日本人一定要去誠品，然後去華山、美術館、故宮這些地方，但他第一個想看的是檳榔西施。

那時我就想，我們是不是搞錯某件事情，我們認為自己最能輸出到國外的是誠品、故宮，是那些超級佼佼者的東西，但實際上似乎不是如此，難道是我們想錯了嗎？

後來我自己出國去玩的時候才發覺，我去日本時，就很不喜歡去到處都能聽到中文的地方，比如京都、東京等地，我朋友帶我去一個全部都是日本人的地方，吃串燒和大阪燒，整個裝

潢就很像我們在時代劇看到那種，很老；我去中國的話，也不會去那些發展過後的地方，都跑去老胡同。

—還有一件事我覺得可以討論，現在常常會講要選出最美麗的書，我覺得這有問題，以前人不會用最美麗去形容，什麼「中國最美麗的書」、「世界最美麗的書」，因為這變成像是在選美，會讓價值變得在表象而不是內在。

很多的美學是反美的，才可能讓觀者找到一個定位。但現在什麼東西都用「最美的」形容，滿有問題的，就像我們不會用這樣的詞來形容文學和電影，不會說最美的文學或者最美的電影。

可是在現在，大家好像都用這個想法去框限設計師。所以我覺得如果談到美醜，這樣的說法是很有問題的。

小：那不是很有趣嘛？因為「美」這個東西其實都是世俗教化的結果，例如什麼對原住民來說算是美？肉很香、血的顏色、因為懂得燒火，所以喜歡碳黑色，因此很多原住民的作品都是紅色或黑色去拼。所以美就是教化出來的結果。我覺得要先把所有認為是醜的觀念都先摒除掉，不能讓既定的觀念去影響判斷，因為一旦認為它是醜的，我們就沒辦法去運用那些東西。

可是為什麼大家會認為是美的或是醜的？這都源自於從小所受教育的影響。其實任何東西都沒有美醜的定義。所以內心要深刻地認為無關美醜，而去接觸那個元素。

—設計的資源可以分三塊來談，第一塊是歐美，然後日本，然後台灣，我覺得要做台灣的最難，主要因為資源少，加上政治環境的關係，語言被轉換掉，有些需要語言表達的東西就會被隱藏在其他東

西裡。

小：我覺得台灣的視覺資源不會少，只是也正在減少中，所以我會這麼努力參加社會運動就是這樣子。我想要保存這些東西，也許在十年、二十年後，我們才會發現這是台灣最大的武器，而不是我們去模仿國外的那些東西。那些我們覺得早該拆掉的，才是我們最有價值的。

訪後——重解「俚俗」，湧出新力量

「台」，既感性又扭曲，有酸甜甘苦的「底層」滋味。

在台灣的設計領域中，「俚俗」是個地雷禁區，如何面對及轉換這些內容，多少決定了設計走向。在這點上，小子選擇直接面對，用攻擊來防守。

大阪的「俗」可以和京都的「雅」互相PK與襯托。紐約的嘻哈音樂造就塗鴉精神，而台灣的風土內蘊到底是什麼？……這個課題沒有標準答案。某種程度我們是瞎子，透用國外報導、作家、雜誌、電影、漫畫家……來當成自己的眼睛，我們常希望在他們眼中是「討人喜歡」的，所以不自覺地扮演出討好角色；但我們又想「做自己」，這就是「矯飾」，小子就是用這種風格來創作，宛如台客的復仇，回到自己的身體，用自己的眼睛觀看。

台灣唱片業發達時，唱片設計豐富多元，解嚴後的創作歌手做出「台客搖滾」的鮮明風格，而客語、原住民語、台語……都有不同的情感，不同的生活畫面，生活不需解釋，它就是那個樣子。把渾沌單純化，再回到渾沌，就會找到新的力量。

小子是類比式的感性台派，相對於數位，類比有無限的連續性，用數位平台工作而呈現類比的精神，就是小子的做法。數位是非常非常細微的失真，若用低解析度來掃描資料，那種失真的部分就會非常強烈，故意拙劣失真，某個層面就是「質感」，在藝術創作上，類比其實比較有POWER。

手工
騷動

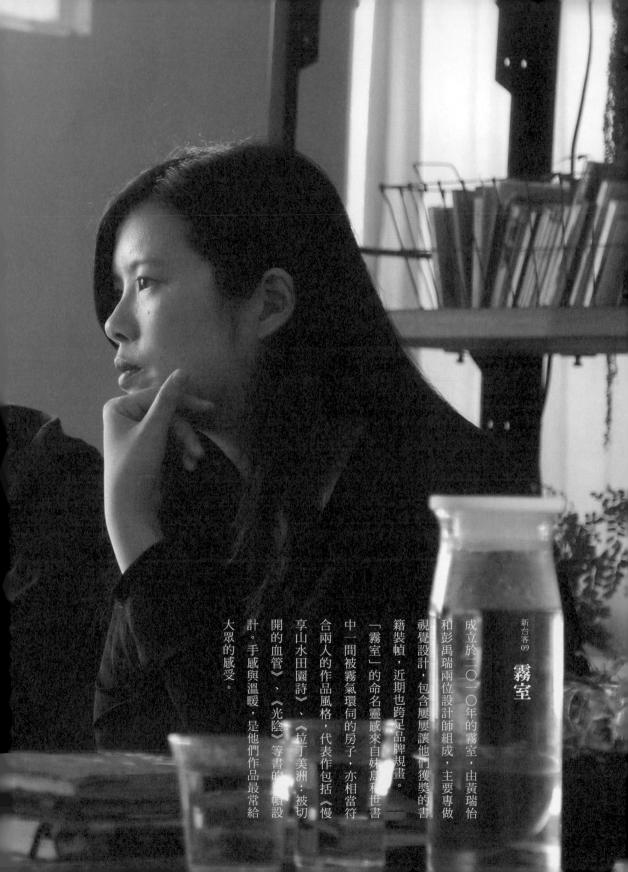

新台客 09

霧室

成立於二〇一〇年的霧室，由黃瑞怡和彭禹瑞兩位設計師組成，主要專做視覺設計，近期也跨足品牌規畫，包含屢屢讓他們獲獎的書籍裝幀。

「霧室」的命名靈感來自姊島和世書中一間被霧氣環伺的房子，亦相當符合兩人的作品風格，代表作包括《慢享山水田園詩》、《拉丁美洲：被切開的血管》、《光陰》等書的裝幀設計。手感與溫暖，是他們作品最常給大眾的感受。

霧室　找出觸動人心的那一個畫面

對霧室的第一個印象，是《殺戮的艱難》的封面，長滿刺的倒立樹幹，每次再版時就加一朵小紅花，象徵枯木開花，讓這本書精神獨立起來，有了自己的時間感。

日本的《T5》稱霧室「手癖」，從字面上看，似乎是手感的加強版。《漢字的魅力》的手作餅干、《印度放浪》的手指畫、《我的母親手記》的紅線繡字、《水田裡的媽媽》的泥腳印，當讀者碰觸到紙本時，似乎重新感覺到當初留在「裡頭」的想法。在《顛覆思想的心理大師：耶穌超凡的智慧》中，霧室將紙本一頁頁地挖空，讓讀者順著層層的頁面鏤空，窺視到紙本核心，像是紙手術，下手的力道精準，讓薄薄的切面形成線條的構圖。

霧室擅長使用「手」來採搓創造，並製造很像詩的「雜訊」。霧中風景，模糊悸動，黑夜中的小暈燈，充滿溫度感，但在白天，可能沒有了氣氛。霧室作品乍看安靜，底下卻似乎有股騷動潛伏，一團氣流與聲音企圖翻越，但又未完成，顯露一半，另一半留給想像。

我覺得霧室的創作發想，很像編劇，從原著小說裡頭，抓到第一個畫面或關鍵事件，生產出劇本。霧室從文本抓到「靈感線頭」，拉出一個模糊的概念，再以繪畫或手製物件或攝影來表現，這過程很有趣，像是顛倒別人的創作，重新剪輯時間或是將文字、音樂逆轉成影像，形成撲朔迷離的訊息。而且執行時的草圖和完成品一樣認真，充滿細節，我彷彿看到另一組「霧室」的作品。

曖昧

—— 先從名字聊起好了，為什麼取「霧室」這個名字？

禹瑞：我覺得我們兩個……應該說不知道是我們兩個還是我自己，喜歡的東西比較曖昧，不喜歡太明確的。

那時候在構思工作室的名字時，有一次她看到妹島和世的書，拿了一張建築裡都是霧氣的房子照片，她說很喜歡這個東西，問我如果取作「霧設計工作室」，但把中間的字去掉，就叫「霧室」這兩個字怎麼樣？

我想了一下，覺得這兩個字搭在我們身上不會突兀，而且好像可以駕馭這兩個字。

—— 你們好像對於看不見、看不清楚的這類事物很有興趣，如霧、濛……

禹瑞：對，會一直受到這樣的調性影響，甚至有時會覺得被工作室名稱牽著走。因為霧室可說是自我的延伸，像是在告訴我們，你的定位在這邊。

當我們順應著它走的時候，會去思考它到底跟我們是不是相同的。覺得這像是在幫助釐清自己的方向。

—— 要不要談談你們在前一間設計公司工作的日子，工作的方式跟現在一樣嗎？

禹瑞：那時候，做的東西比較偏向表演藝術類的活動視覺設計，大多數的客戶是台北市立交響樂團、台北國樂團或是朱宗慶打擊樂團這幾個團體。我們在先前的設計公司待了快三年，這

三年間比較常做這類型的作品，後來逐漸駕輕就熟，因為很常配合，所以比較能掌握客戶的需求。

書籍設計這部分就比較少接觸了。那時候正是書籍裝幀開始被大家重視的時候，幾位設計前輩像是王志弘、聶永真、您以及何佳興都是當時我們關注的對象。

—— 那差不多是七年前左右嗎？

禹瑞：以前都不會注意這個領域，直到前輩們開始做的時候，才發現原來做書也可以很有趣。因為以前的書視覺沒有這麼的精緻，或是表現上沒有這麼的豐富，可是到了二○○七年或者二○○九年左右，整個市場好像都變得不太一樣了。

夥伴

—— 如果是二○○九年的話，小說還賣得不錯，出版市場很蓬勃，操作方式比較大膽，記得還會有不同通路出不同版本的狀況。

禹瑞：嗯，那個時候很流行雙封面。去逛書店的時候，也會刻意不看設計者是誰，來猜測這本應該是某某前輩做的、那本又應該是某某前輩做的，漸漸覺得書籍設計很有趣，想要嘗試，可是那時候公司都還沒有接這一類型的案子。

直到有一次野人出版找上我們公司做《邂逅之森》，公司讓瑞怡負責，但是當時她正在趕

其他的案子，來不及看書的內容，所以她先請我把內容讀過一次之後，再將重點和感想跟她說。

——

你那個時候有什麼感想？

禹瑞：當時我對熊和獵人在雪地裡搏鬥的場景印象深刻，把這段情節形容給她聽，她也覺得這部分很有趣，掌印抓在獵人身上的那一刻濺出的鮮血像是畫面定格般，想把那一幕的氣氛給表現出來，於是我們就開始討論要怎麼呈現，後來想用她學生時期嘗試過的炭粉加乳液的方式去繪畫，表達出身體的肌理感。

——

這張畫作的尺寸很大嗎？

禹瑞：並不會很大耶，大概跟一張ＣＤ差不多，因為再大的話肌理會很難表現。

——

所以是用手作畫嗎？

禹瑞：對，用手指頭畫。

——

這本書的頁緣其實也刻意做成毛邊本的感覺。

瑞怡：這個也是特別拜託印刷廠嘗試的，一開始印刷廠很抗拒，因為要把刀具斜放切兩、三次，好像很容易讓切書的刀具受損，不過後來印刷廠願意讓我們嘗試到這樣，我覺得已經算是非常好了。做完這個作品後，我們就覺得做書其實滿有趣的，可以兩個人一起討論，互相幫對方出主意。

我和禹瑞在創作時大多是夥伴關係，會不斷地討論直到彼此認為方向正確時才會提出作

品。可是對於單人作業的設計師來說，跟自己的對話過程是否會很猶疑或痛苦呢？

編輯力

—— 我覺得痛苦只是前面的部分，一旦想出來，就會知道它可以做。每本書的狀況不同，有些是孤兒、有些是混血兒，有些是半路遇到，沒辦法深入瞭解它，但還是可以跟它培養感情。

基本上，我在執行的時候，會盡量不去依賴慣性，否則重複性會很高。但有的時候我也會滿期待外力的介入，這個外力就是編輯的意見，希望他給我一些反饋，關於一些特色、歷史定位，即便是很抽象的，但若能觸及自己的生命經驗，或者共同經驗，就會有方向感。

瑞怡：那如果是沒有共同經驗的部分，就得靠想像的？

—— 比如一般的影像設計，會直接找到一個刺激點反覆消費，廣告就是如此。但你們是從文本抓到「靈感線頭」，拉出一個模糊的概念，再以繪畫或手製物件或攝影來表現，這過程很有點像編劇，從原著小說裡想到一個畫面或關鍵事件。這個發想方式很特殊。

禹瑞：因為我們做書的方法是先去看完文本的內容，然後就經驗去發想……

—— 但如果你對那個文本不大喜歡時怎麼辦？你還會想要看完，或者不會想要看完？

瑞怡：如果是沒有共鳴的主題一開始就不會承接。但如果是因為內容很艱深的緣故，會先挑選重點章節看，接著跟編輯討論這本書的定位，以及用你剛剛提到的那些歷史資料，將初步概

（228）

念建構起來。

── 但如果出版社對那本書已經有定位了怎麼辦？

瑞怡：我想還是有討論的空間，可以依循著出版社的定位去延伸，不要偏移太多，或者跟編輯說明定位上我所不認同的部分。

── 若牽涉到品牌呢？比如做到村上春樹的作品，或者其他知名作家的品牌，它原本就有個神主牌般的形象在那裡，你們還會選擇把它顛覆掉嗎？有點像是你們做藤原新也《印度放浪》（參見前頁037上圖）那樣。

禹瑞：我們發想的過程有點像編劇的角色，文本中觸動到我們的地方，會試想如何將這份情感表現出來。這有點像是在剪片，學生時代找上修平面設計，但也選修視覺傳播，所以大三大四時修了很多跟影像剪輯有關的東西。本來是想從事這行，但聽說這行很累，學長都說環境很恐怖，最後我還是乖乖跑回來做平面設計了。

但也許是之前學過這門課程，所以在構思視覺的時候就像是在剪輯預告片般，不能太偏離故事，而要剪出吸引讀者想要看這個東西的畫面。往往我們構思了一個畫面後，就一直在腦中想，到底是要往前還是往後，對焦是拉近還是拉遠，自己會在腦中不停的這樣思考。

我覺得應該不是往前往後，因為沒有真的時間軸存在。廖慶松有一本講剪接的書，談剪接大部分是在剪看不見的東西，如何把看不見的內容，變成一個觀者可以感受的題材，把邏輯剪出來就看得懂。

229

禹瑞：當時會拍攝《光陰》短片的原因，主要是希望讀者能跟書之間產生互動。因為在折口設計了一張日晷書籤，書籤需要撕下來後直立於書背上，並透過燈光移動才能完整的看見光影變化。

這過程像是將四季流轉的概念先用平面視覺呈現，接著再透過影像表現，我們認為書籍設計並不局限於書籍本身，也能夠延伸至動態影像上，而這整個過程都是為了讓讀者能更貼近文本的內容。

我記得你們做《光陰》時，還有拍攝一個影片，去詮釋扭轉時間的感覺。

撕裂

—— 接著我們來談談《拉丁美洲：被切開的血管》（參見前頁036上圖）？

瑞怡：我記得讀這本書的時候，內容提到他們的土地資源、石油資源一直不斷地被瓜分。

我們一般並不會拿「被切開的血管」來形容土地被割掉，因為血管是屬於身體的，也就是有生命。所以感覺作者在取書名就下手得非常重，本來這不是一個相應會去形容的東西。

提案時，希望做三層書封，在封面的後面還有一片土地也是被撕裂的，想透過這樣去表達真的有撕裂的傷口，所以在顏色上，也盡量讓它有點像血液蔓延變乾枯的樣子。而後面斑駁的痕跡就是希望營造出整體的氣氛是被整合過的，大概是如此。

—

在我看這個封面時，覺得你們有些語言是破壞性的，或者說會對書做一個外科手術。

動作上是冷酷的，包括對書的切邊都是；但最後做出來大家感覺不是冷酷，而是一個視覺的點。

以正常做法來看大家不會去這樣對待文本，所以特別想跟你們聊聊這個部分。

禹瑞：這本書的概念主要表達的是人類在強奪時的冷酷無情，如果選擇不去刮（封面）的話，它就只是打

我們注意到幾個地方像是刀模裁切後的邊緣，

一個刀模形狀而已，可是只有刀模所呈現出來的生硬感沒有辦法跟讀者還有作者之間有所

連結，當讀者看到書的時候，只會感受到很機械性的東西。

我們要傳達的是更寫實的意境，所以才跟出版社提說，這本用手工刮過書邊增加毛邊感，

讓讀者看到時除了強烈的視覺效果外還能摸到撕裂的質感。

瑞怡：在創作的過程中都會希望去堆砌出一個情境。舉個例子，之前做過一張專輯（參見前頁 034－

035、037下圖），它是一張具有現代觀點的古典樂專輯，鋼琴家是一位年輕的女生，個性比較

隨性。應該說，古典樂的演奏者通常要去研究每一首曲目的創作背景、歷史，所以當演奏

者在編排專輯曲目時，瞭解的人看一眼曲目安排就能知道演奏者的心思，每首曲目的排序

都代表著演奏者的想法；但年輕一輩的鋼琴家，比較不想要被這框架所局限，所以她會想

做一張更自由的演奏專輯。也因為她們是獨立出版者，預算不高，我們盡可能在有限的經

費中去呈現專輯最理想的樣貌。

在這張《漂浮之境》裡，鋼琴家想表現的細膩音樂日常是這張專輯的主題，細膩日常對

我們來說就像是午後光影波盪的感覺。為了在視覺上創造出看得見的音樂，某個下午，我們邀請鋼琴家到工作室來，一邊播放專輯中的曲目〈月光〉，一邊請她將手指沾滿橄欖油後於紙上現場彈奏。最後我們將油漬在紙上暈開的痕跡，透過刮網版印刷印在半透明的紙上，當紙張透著陽光輕輕擺動時，展現出如同午後光影變化的效果。

草圖

— 關於雙人合作模式，你們用這樣的方式來完成也很有趣，因為大部分的設計師都是單獨作業，而且台灣做書的流程通常不會給這麼長的前置時間，所以一般很少去反覆思索，而是看整個過程要多久，然後將它做到一定程度的完成。

瑞怡：在製作書的過程中最長的時間大多花在構思上，內部會先統整好想法後再向出版社提案，提案的方式會先繪製一款草圖並說明設計概念。

我覺得好處是，在正封執行前我們雙方都還能有討論的空間，待出版社確認可執行後，就會接著進行正封的設計，由於先前有充分的討論，所以封面出來後並不太會有需要反覆修改的問題。

— 如果是草圖無法表達的部分呢？

禹瑞：如果草圖無法表達的部分會提供範例。比方說要塗抹的話，我不可能用草圖表現塗抹，所

瑞怡：主要是傳達概念以及執行的方式，最後會請與禹瑞畫草圖給客戶，比如《水田裡的媽媽》以就會去找以前的作品，或是在網路上類似的東西給編輯看。

——（參見後頁五六）的草圖就是這樣的。

你們提供的草圖跟人家不一樣的地方就是，你們的草圖是有細節的，大部分的草圖是沒細節的，只是提供概念；而你們是真的把細節做出來。

禹瑞：而且有些編輯會說沒辦法想像，或是會用很多丁法，所以事前說明清楚會比較好。在執行時有時很花時間，可是當他能依照這個脈絡去思考大概會呈現的氣氛時，編輯就能夠相信這個方向是好的，會放心讓我們嘗試。

——這個部分也很有意思的，因為你們是用草圖的心態在做，但你們有沒有想過草圖也可以成為成品？

禹瑞：也曾有過很認真做了之後，編輯說他想要回到草圖的狀態。

對，你們想過期中的原因嗎？因為在這裡面有一個收的過程，讓它更集中。

禹瑞：嗯，……其實我覺得從草圖走到最後完稿的過程很痛苦欸，對我來說啦。

瑞怡：因為我的工作大概就只有畫到草圖的這隻腳而已（笑）。

——**這個跟《印度放浪》類似，有種混沌裡的不確定性。**

撞牆期

禹瑞：子欽，你在做設計的時候都沒有互相對話嗎？或者會跟編輯討論嗎？

——看緣分吧。就與不同的人互動試試看，有些時候雖然素材很少，但可以想出不同的方向互動；有些時候對方給很多，但那個「多」不一定是好的。

禹瑞：但若你已經做完這個版本，隔了三、四年之後書要再重出，會試著從不同的角度去看這個書嗎？

——以重拍的電影來比喻的話，除非劇本跟著修改，才會好看；若劇本什麼都沒改，只是重拍，那個東西會沒有靈魂。主要看合作的編輯是否領悟到改編的理由是什麼。

現在有很多的經典重出，像是《百年孤寂》、《紅樓夢》等，本身就很有內容，只要投射其中，就能有東西出來。但越是近代的難度會越高，因為距離作者完稿根本沒有多久，短時間要提新的看法會很辛苦。

瑞怡：大約在一、兩年前吧，或者一年半以前，有段時間是我做書的困惑期，比如我看完了文本，找到最觸動的方式，然後跟禹瑞講的一樣，做起來都順順的；可是我會一直去想，該不會就陷在自己的這個方法裡面，甚至是自己模仿自己。

——現在還會有這樣的感覺嗎？

瑞怡：現在當然已經想清楚這件事情，可是那個時候的當下就像是撞牆期。我後來覺得其實不要一直局限在思考這樣做是對還是錯，每一次的過程都是好的體驗，所以之後當我把這套方法越做越純熟，要再去嘗試其他東西的時候，並不用改變熟悉的方式，但一樣能放開規矩

和脈絡去嘗試。

───

瑞怡：妳講得比較像是妳心境的調整和柔軟度，就是往內化去發掘空間。那禹瑞有撞牆期嗎？

瑞怡：有耶，等到我的撞牆期結束後，就換他自己被什麼事情卡住，而且好像卡了一年。他低潮期的時候，我也沒有辦法幫助他，也是得要他自己去想通這件事。

───

那個時候是做哪些作品？

禹瑞：那時應該是工作室正在轉型的時期，從原本只有我們倆，後來變成有助理進來幫忙。但也因為有助理進來，就變成要接更多的案子，才能夠去平衡開銷。

───

那就是工作量的問題囉？工作量太多沒辦法沉澱得比較清楚。

禹瑞：對，以前至少接案到做完會有兩週的時間，但那陣子大概是兩天一本的節奏，速度上雖然可以，但是會變成沒有辦法為這本書多想什麼，就是很直覺性的知道什麼東西是最正確的，然後精準快速地把這個東西做好。

雖然每個交出去的作品都不差，可是也沒有到心中覺得好的記憶點，只是為了工作室的營運，不得不這樣做，有的時候還一天做兩個封面，或是兩天就做三個封面。

儘管每個人在工作上都會遇到質與量的問題，但就是一時之間沒辦法轉換心境，因為你知道自己到底是為了什麼要變成這個樣子。

瑞怡：沒想到多請一個人反而會讓自己更累（笑）。

禹瑞：那時常常想，會不會回到兩個人的狀態比較好，可是後來發現三個人做或是四個人做，有

瑞怡：我們會將剛才講的草圖發想方式教給設計助理，然後她用那一套方式發想。她們會有自己的想法，有時做出來的想法很好，或者想法雖然不夠周全，但在討論的過程中，可以把概念建構得更好，對我來說這些過程是很開心的。而且與助理一起合作，會有新的聲音進來，我一直覺得很有意思。

——　這有點像是跑步，硬要跟著對方（出版社）的節奏，容易失速，應該給自己保留一點空間。

因為在台灣，曖昧的空間本來就很多，亂做、混搭、跨界的空間都有，所以有時我還是會保持想比較多，但不一定會完全依照客戶的想法。

它的好處，當然一定也有缺點，但你要去了解這個好處和缺點到底在哪裡，是不是你要的，才有辦法繼續走下去。不然為了工作室編制要變大，接更多的案子，反而卻變成對工作失去了熱情。

日本觀點

——　來聊一聊關於《T5》日方的裝幀計畫，對方關注的重點跟你們看待自己的特色，是一致的嗎？還是有出入？上次與何佳興聊，他提到日本認為台灣的設計都很偏向感性。

禹瑞：關於感性的部分，日方倒是沒有特別問我們；但他們很好奇我們為什麼會願意花這麼多時間在做這個。比如說，小子的噴漆，他會噴很多模板然後去做一個畫面；我們的話，就像

《我的母親手記》（參見前頁036下圖），我們用縫製的這件事情，讓他們覺得很好奇，因為在日本，設計師並不願意去做這件事。

—————

他們會分工。

瑞怡：嗯，他們會分工，找其他專業人士來做；可是如果其他人不願意做，他們就不會執行。日本的脈絡很清楚，資源也很清楚啊，所以他們可以去尋求資源。可是台灣就沒有辦法，因為台灣的市場就是你一定得要這樣子做。

還有成本上也不允許可以依賴資源的協助，於是不得不自己來。這讓缺點變成優點，限制變成創意。

—————

禹瑞：不過說到感性的部分，因為我和瑞怡的個性原本就很封閉，不管對朋友或者在網路上，我們都不太會說話。私底下會互相聊天，但不太會去跟別人說自己內心的東西；反而是在做書的時候，找到另一種敘述的方式。就是我不會用言語講，但可以透過畫面，或者是將我感覺到的東西，轉換成可以表現的元素去跟別人溝通。

你剛才講說你們是封閉系統，我想我應該也是這樣，因為在封閉系統，反而能從書裡找到一個對照、對話的方式。

—————

禹瑞：對，我們做書時常常會問對方說，這樣的東西、或這個讀者群能不能夠理解我們表達的。因為我覺得自己做的東西也會有盲點，我是男生，看的角度可能比較偏向男性，可是瑞怡會用女性的角度，雖然說不可能照顧到所有的族群，可是至少比我一個人做要來得面向更廣。

度軟化我的看法；或者有時她想的東西也太偏女性化了，我也會用我的想法提出意見，彼此綜合成比較中性的觀點。

當然這個東西的中性還是建立在是我們兩人的個性的中性，並不是廣大的中性。

我覺得禹瑞的東西像在玩迴旋鏢，拋出去之後會隨著空氣的流動、角度而變化，是一種封閉系統，但裡頭有無限能量的循環。不過，瑞怡的感覺不是這樣，妳的作品看起來比較具有破壞性，像是把球發出去，丟到牆上再彈回來。

瑞怡：禹瑞常說我的觀感比較野性，很直覺與感受性的。跟我相比的話，禹瑞則是會先排除當下的感覺，再來處理作品。

—— 日方跟你們聊過為什麼做《T5》這個計畫嗎？他們眼中的台灣設計如何？

禹瑞：我覺得他們這個計畫最主要的想法，是想要為自己國內的書市加入一些新的看法，因為對現在的日本來說，書的市場也遇到了一個瓶頸。台灣的作品比較願意去嘗試新的東西，而日本目前比較打安全牌。

他們也問了我們為什麼願意花那麼多心思，只為了在畫面上呈現某種情感。

—— 小子對這種工作方式的形容就是「狗急跳牆」。因為現在的新書，在平台大概是兩週到一個月左右的生存期，所以如果不趕快刺激讀者，很快就會被下架。這就有點像是《台灣龍捲風》，特寫鏡頭很多，劇情直接，有家族糾葛啊、婚姻啊、爭財產等，讓急迫性和激情感顯現出來。

禹瑞：我想就是要有一個視覺的強烈度，第一時間才會引起大家的興趣吧。其實霧室的風格是屬

於比較安靜的，我覺得台灣的讀者在接受書籍設計創作的空間很大，在書店的平台上有各種不同的風格展現也是豐富有趣的。

訪後──讓內在先飽滿

霧室很重視與窗口的溝通,跟我也聊到很多這方面的內容。我與編輯的互動,早期是用攻防的方式,但後來我慢慢學會了分享,跟霧室的訪談,出乎多意料地回歸到設計師自己本身,聊起設計師的心理狀態討論。

當初訪問王春子時,她說我常問一問就滑到另一邊去了,不知不覺中又會滑回來,有時迷路有時也會挖到寶,我是個非典型的採訪者。而我覺得霧室在感性的專業中,也有種「暴走」、「愛玩」的性格,如《邂逅之森》的強力挫刀毛邊處理,《拉丁美洲:被切開的血管》中將封面撕開的裝幀手術。還有一張CD,霧室讓鋼琴家手沾油墨現場演奏,把音樂元素用視覺呈現。這種積極「愛玩」的態度,是我覺得最可貴的,會讓作品有能量,也有很大的想像空間,愈是有趣的點子,愈需要溝通,才能順利執行,霧室在提案執行這方面,會切分角色來互動並互補,很有特色,才能造就有個性的作品。

霧室的特性有一部分來自內觀,也就是先在內心世界有個念頭,然後再將這個想法透過材質執行出來,過程帶有一些實驗性,他們花了大量時間在這個前置階段,所以完成作品都很細膩,因為內在的飽滿,所以也可以用粗糙的材料來處理反差。找尋靈感的「放空」的點很耐人尋味,找到對的「穴道」,就會有意想不到的影響力。

看過霧室的草圖後,覺得完成品像是收束,把霧氣、水份收乾,對讀者來講,呈現沒有問題,

不過對於設計師來說，我覺得好像一些東西不見了，這種感覺很抽象，說不太上來，雖然是「收」

但應該還有一些是「放」，若不是出版業，就有可能發展出另一種令人驚豔的內容。

秋茂園
紀念

混搭呈現的台式特色：
黃子欽與「新台客」的多元樣貌 文／臥斧

二〇一五年初，「Readmoo 電子書」邀黃子欽和小子兩位設計師，在國際書展會場舉行的「犢講座」上對談。時間太短，想講的太多，講座結束後，「Readmoo 電子書」和黃子欽都認為：接下來需要有個專題，讓黃子欽把自己想講的、想問的，有系統地整理出來。

「有一回讀到森山大道的採訪，讓我想起自己也很想和何經泰聊聊，可以挖掘出一些過去他創作時的想法，再透過我用某種方式表現出來；」黃子欽說，「在國際書展和小子對談之後，我也感覺兩人還有很多東西想講或者想問對方。這個專題企劃就是這樣開始的。」

不過「新台客」這個名詞，在這個專題開始討論的初期，尚未具體出現。

這個專題企劃以「黃子欽的設計嘴，泡」為名，用專欄形式呈現黃子欽與台灣創作者的訪談記錄，包括攝影師、插畫家，以及設計師。「我原來想問他們的問題大多著重在視覺方面，畢竟這與我自己的工作和興趣有關。」黃子欽道，「預計採訪的名單當中有不同專長不同世代的不同創作者，我想做的是挖掘他們的創作理念，而不是檢視他們的作品。」

「黃子欽的設計嘴，泡」從二〇一五年的六月開始在「閱讀‧最前線」上，固定以兩週一篇、兩篇訪一位的頻率刊載，第一篇刊出的，自然是對何經泰的專訪。

子欽表示，「在後續的幾次訪問過程當中，我都盡量去探尋創作者的核心想法。日本導演黑澤明說有些人紅了之後創作就會維持在同一個模式，而我發現，如果我可以問出他們核心的想法，就會明白他們如何一直創新。」

「何經泰在很衝撞的那幾年，有許多關懷社會底層的作品，我很想知道他當時的想法；」黃

黃子欽在台南長大，小時候看著廣告，總覺得廣告描述的是理想的生活形態，想要去了解箇中真相；但在從事創作及設計工作多年後，黃子欽已經很明白許多業界的陋習沉痾。「例如說廣告公司，他們會有每年世界得獎作品的年鑑，理論上年鑑可以讓大家參考這些得獎作品當中的發想創意或內涵，但事實上，有些廣告公司會直接抄襲得獎作品的表現方式。早年看多了這樣的事情，我怕自己也會麻木，把挪用當成了自己真的在創作。」黃子欽回憶，「這有點像在買東西。你買了什麼牌子的東西，除了使用那個東西之外，在別人眼中，你也表現出接受那個品牌某些定義的態度；你消費了那些得獎作品，也就會獲得某種認同的標籤，但那不是真正的創作，不會有背後的意義，也不會有原生作品的精神和能量。」

因此黃子欽想要訪問的，都是自有性格的創作者。「鄒駿昇有公司，也有自己的創作，霧室的工作室則主要是兩人合作；」黃子欽說，「我想找非公司體系、很接地氣、不體制化的受訪者，因為如果他們自己接案，那麼很多事就需要自己判斷及負責。他們沒法子躲在公司制度裡頭，也

就不會被制度馴化，但這不代表他們做的東西一定就野蠻，像王春子和川貝母的作品，看起來溫

暖舒服，但仍充滿力道；或像氫酸鉀擅於掌握大正時代的構圖及氛圍，展現一種英氣勃發的氣

魄。」

於是在採訪過程當中，黃子欽漸漸發現，雖然一開始自己沒有刻意朝這個方向設計，但自己

邀訪的創作者隱隱然構成了一幅呈現台灣設計樣貌的圖像，成為一種有時間跨度、也有類型跨度

的全景。「這些創作者的作品都不是單純地在消費符碼，他們的作品有很多不同的層次，在各種

混搭的結果之下創造出個人的特色——這是屬於台灣的特色。」黃子欽微笑，「這樣的特色沒有

前例，目前也還一直在變化，我們會對這樣的特色有感覺，是因為我們和它生活在同一個系統裡。

等到這種台式特色更成熟，我們就會在國際間被辨識出來。」

「新台客」的樣貌，被如此勾勒出來。

具有設計師及採訪者雙重身分，黃子欽的採訪有時會變成不止是採訪者單方面接受答案，而

是兩方創作者的彼此對談。「我提出的問題都有一定的方向，會希望勾出對方比較內在的、直覺

式的想法，我認為這樣比較好，會得到比我原來預料更精采的回答。」黃子欽笑道，「不過有時

候在第一時間，受訪者會抓不準我的問題，畢竟沒有其他訪問者會這樣問啊；但我會在談話當中

堅持繼續溝通，最後都能讓他們理解啦。」

在身分從創作者轉換成採訪者後，黃子欽也發現採訪對自己的創作有一定程度的幫助。「準

備訪綱的時候，我會一面想像受訪者是怎麼創作的，同時也會想到自己的創作過程、想到我們面

對著相同的市場，每個創作者都有各自不同的做法，準備訪綱的時候，我想到這些，就會把自己對設計的想像擴大。」

時候，有時為了遷就現實，例如預算或時間，就會下意識先篩掉某些想法，但在類似的情況下，其他創作者可能會有不同的應對方式。」

「持續工作、來不及檢視沉澱，就只是一直在消費我原來熟悉的概念和元素；」黃子欽進一步解釋，「這樣的創作不會成長，只會消滅。這些訪問讓我重新發現自己在工作和美學上的盲點；我每次回頭看，越看就越知道自己有多少東西要補。」

回顧約莫一年的採訪過程，黃子欽認為自己最後得到的比當初想像的多。

「本來就只是想和何經泰喝酒聊聊而已，不是什麼正式的訪問啊，哈哈，」黃子欽笑開了，「採訪的時候我和平常的創作狀態不同，好像被附身一樣。而且大家的互動都挺有趣的；大多數業內的創作者不常有這樣的交流機會，就算相互認識也不見得會聊這些。」

是故，這系列訪問除了讓讀者進入創作者的內裡、看出台灣設計業界的樣貌之外，也讓創作者們更加了解彼此。

「多增加一點了解，」黃子欽點點頭，「我們對於強健包容力那條肌肉的能力就會增加一點，也就更能看出不同創作的優點，更重要的，是看到臺灣設計的多種面貌。」

模 錯　　美 夬
糊 位　　醜 真

破 修　再 回
爛 理　生 收

草根
療癒

消費
娛樂

野蠻
樸素

游擊
表演

整理文字記錄是件苦工，特別是整理錄音檔不時得倒帶傾聽確認，重複又重複的苦工中倒也有許多樂趣，不是以視覺或文字來理解一個人，而是從他說話的聲線、發音部位、緩慢或急促，每個句子語調的起伏，試圖進入一個人思考的脈絡與養成的背景，聽著聽著會聽出溢出設計的許多細節。

聶永真咬字清楚，表意明確，不含曖昧卻有想像空間，他用最簡單直白的方式表達想法，每個句子都以筆直美麗的線條射向目的，讓聽的人恍然不覺那一把一把的箭鏃可能經過長年錘鍊。

何佳興聲音厚實，他幾乎留給說出口的每個字同樣的時間，字詞不疾不徐排成句子，組成段落。聽他說話，腦海中會浮現漢代碑刻，當中夾雜著五胡文字。

黃子欽語調呢喃，說話方式像跟國中同學打屁，讓人毫無預警地進入他的異想世界，在其中迷路、撞牆，迷更多的路，不是為了找到出口，而是體驗過程。

記錄已經結案，聲音還在腦海。

——林毓瑜，文字整理、採訪協力

在「科技業」待了一些時間，常常看見的是硬體，聽說的是軟體，受訪者們總是需要解釋或示範該如何使用他們的產品；但是，這幾次的採訪，當我們一行人被作品包圍著，作者做為說書人，像閒聊一般說著故事，所有的作品都不再需要多做解釋，我們都可以不理性的投入其中。

——郭涵羚，採訪攝影

在透過深度對話，剖析創作內涵，受益良多。

——侯俊偉，採訪攝影

工作人員後記

大約是農曆年前吧，子欽大哥找了「設計嘴，泡」的團隊人員一起吃尾牙，向來在工作場所頗為疏離的我，第一次感受到「原來這就是團隊啊」。協助這個專欄是奇妙的過程，與其說我的工作是記錄與轉化，倒不如說跟著大家在每場採訪、互動的過程，追尋著「台」可能的樣貌。

如設計師小子所言，大家總說不出「台」是什麼，然而在實際接觸到時，卻又很快能指認出來。前一輩的「台」與我們這輩的「台」，甚至是下個世代的「台」都不太一樣，有傳承自舊時的元素、有海島性格、也有青春洋溢的一部分，甚至正在銳變之中。

這樣的痕跡，以及對「台」與「自我刨根」的熱誠，都能在本書中看見。

在記錄這些文字的前後，為了更了解藝術家們與子欽的談話內容，得抓緊時間在採訪前後閱讀資料、消化，並且透過跟子欽一次又一次的討論，逐步想像出每篇專欄文字架構出的世界。

這得感謝子欽的不厭其煩，還有團隊每個人的協助。原本並非設計專業的我、也不太了解本土脈絡，透由這個專欄貪婪地汲取養分，好像也更接近了所謂的「台」，並且有了雙腳紮根於土地的感受。

子欽有點學術性格，喜歡透過反覆閱讀、提問與討論，逐步架構他的系統。左右地閱讀這本書，能踏入他的「台本」之旅，也能感受到他與藝術家們在互動中的探索與溫柔。

——陳怡慈，文字整理、採訪協力

@ 聶永真，莎士比亞的妹妹們的劇團《不在，致蘇菲卡爾》視覺設計。

@ 聶永真，《The Big Issue Taiwan／大誌雜誌》第 34 期封面設計。

cien

años

de

soledad

@ 聶永真，莎士比亞的妹妹們的劇團《百年孤寂》視覺設計。

@ 何佳興，經國酒設計提案。

@ 蘇聯海報。

@ 何佳興，蔡英文當選紀念高粱酒落款提案。

LIGHT
UP
點 亮 台 灣　TAIWAN

蔡
英
文

"LIGHT UP" — the core concept in the visual identity system for the Tsai campaign. All logo variations are based on abstract, geometrical shapes inspired by motions of light - flickering, radiating, shimmering, illuminating, congregating and shining - with endless meaningful possibilities derived from these fundamental motions.

ⓒ 聶永真與陳聖智：蔡英文「點亮台灣」視覺設計。

第十四任總統副總統就職紀念郵票（小全張）
In commemoration of the 14th presidential and vice presidential inauguration

@ 聶永真 x 陳聖智，第十四任總統副總統就職紀念郵票。

金馬五〇

5O

Taipei Golden Horse Film Festival

50th

ANNIV.

@ 聶永真，「金馬 50」視覺設計。

@ 聶永真，林宥嘉《大小說家》專輯包裝設計。

何佳興說他後來就少聽國語流行歌了，我可以體會那種感覺。而當時的流行確實召喚了出很龐大的內容，記錄了我們忘掉的東西。我覺得「巫」，在古代是指負責跟鬼神溝通的人，負責轉譯解釋超自然的訊息，而現代的「巫」就是流行、藝術，也是新聞……，每個時代都要有「巫」來解惑，來處理那些陌生的訊息。是療癒、心理治療，也是陪伴者。

許舜英說廣告就像是鬼魅，欲望的投射。李維菁也提說巫師的角色轉變了，現代人需要新的幻象，新的守護火堆的人，我覺得都很有道理。聶永真在這次訪談中提到「絕對感性」，也就是藝術性。大眾其實比較在乎最後的視覺整合有沒有「感覺」，用多樣的刺激，來跨越了流行、藝術、出版。他擅長用這「感覺符號」來帶動文本（或其他內容），若這套系統運作到政治環境，會產生何種火花，「點亮台灣」的圈圈？聶永真說：「這個符號夠簡單，又可以被解釋。」

用「像素」來設計蔡英文的當選周邊商品的主旋律，也很有新的意義，這種作法扭轉了政治組織「剛性」的本質，一半清楚一半模糊，不斷的重組和想像，村上龍的小說《69》，用「權力剝奪想像力」來貫穿全書，我想，若是有一個權力可以讓人增加想像力，就會讓人更加期待。

訪後──「絕對感性」之必要

一個人走在傍晚七點的台北 city，等著心痛就像黑夜一樣的來臨。

<div style="text-align:right">──優客李林，〈認錯〉</div>

這首歌流行的那年，我們有人在台中、在台北，有人在台南……。提起了當年的流行歌，大家就都分享了一些歌。我發覺這些流行歌是青春期滿重要的陪伴，甚至也是一種情感教育，如：

● 林良樂，〈溫柔的慈悲〉。你溫柔的慈悲，讓我不知該如何面對……
● 高明駿，〈誰說我不在乎〉。一封不該來的信，你又何必介意……（這首歌還挖掘了潑水王子郭富城）
● 張清芳，〈我還年輕〉。我還年輕，陌生的感情最好不要太接近……
● 張清芳、范怡文，〈這些日子以來〉。從你信中我才明白這些日子以來……
● 剛澤斌，〈妳在他鄉〉。妳在他鄉，是否無恙，時光久遠念妳如常……

當時寫詞的人心機都很重，叫人家不要介意、不要太接近，其實都是反效果，溫柔的慈悲可能也是殘酷的拒絕，歌曲記錄了當時年輕人的表達方式，現在再看 MV 一遍，好像一不小心就看到了自己，如〈妳在他鄉〉的 MV 開頭用單色系的畫面，不禁讓我想起，當初的黑白底片可以彩色沖洗，做出偏色調，如咖啡、墨綠、靛藍等的彩色照片，這種色調，像是青春印記。不知為何，似乎當時的青春期都充滿壓抑與忍耐，課業和感情學分都同樣修不完。

尾聲

——之前跟佳興聊到他曾經設計過一款經國酒設計，他用比較大膽的方式，像五色牌的漸層對比，俗艷感祭典風，很有力道吸睛。但這樣的設計和「政治」結合起來，似乎就微微有了一些衝突感，甚至還帶有一些北韓風格。

何：我做這設計時是二〇〇九年，不管是否有反諷意味，其實那些設計語言都存在，所以我想它們後來沒有推出，可能也是因為覺得這個設計怪怪的。

——我領悟到若沒有確實執行轉型正義，設計與政治的結合，容易召喚出「等待解決的問題」，不容易單純呈現視覺美學。

設計可以帶入新的角度視野，但不容易解決複雜的權力關係，大眾會直接感受到意識形態的包袱。像是德國經過轉型正義，面對過去的不堪歷史，找到了新的節奏感。這一組視覺用在新樂園的藝術展應該不錯，可以激發更多能量。但國民黨似乎不需要第二個蔣經國。或許當代藝術的價值在於否定，若是可以否定蔣經國，這組就成立了。

何：哈，現在看其實有點喜感，此一時彼一時，這十年的步調快，價值轉換的過程很濃縮。

——永真做莎妹劇團的東西感覺如何？

聶：那是我目前最開心的案子，因為比較是我的菜啊，其他設計較多是因應客戶需求的共識最佳化，但莎妹的設計比較像是我的創作。

——所以如果極致感性，你會以身體當主軸，並輻射出去？

聶：不一定，應該說莎妹的內容是我的菜，但作為一個設計師，我不會所有東西都以身體當成主軸或脈絡。

可能是建國的精神。這是我在思考「台」會想到的。

──侯孝賢受訪時曾說拍《悲情城市》是受到文學上的啟示，才會拍電影。當代藝術對於台客也曾做了些符號性創作，像吳天章便曾將台在裝置藝術上做到某種極致。以這脈絡來說，設計是否也有這點？

聶：侯孝賢是透過銀幕與導演的過程，將台的風情精緻化、裱框化；也或許──非常可能機率極高的或許──侯導對台的情感與處理，不存在被流行社會定位或刻意區隔的符號意識。吳天章的作品反映出來的之所以跟通俗與民間生活還是有一點不同，一個被以藝術手法浸潤過，另一是沒有。

何：現在是在將框框拆掉，所以才會有台獨與建國的議題出現。台是出現在日常生活與身分認同上面。以這點來思考，我會覺得自己以前不認同反而很怪。

聶：當時因為主流文化當道，不認同是因為多數人害怕自己政治不正確或者因為時空情境和傳播自由的限制，完全沒有機會意識到更深層的身分認同議題吧。

──從日本人角度，看你們五人都很台。他們到底看到什麼？

何：我也不知道，所以我覺得他們說的感性跟我們認知的應該不同。

聶：他們看到的台和我們看到的台應該也不一樣。

何：照理說我們有很多有趣的東西，但好像都慢半拍，自己不太能意識，反而透過別人來講才恍然，我們自己好像在取得話語權上不知道怎麼詮釋自己。

關於台客

——**想問你們對於台客的印象。**

聶：台客就是台客啊！對我這個年代的人來說，台客有固定且狹隘的「感官」
 定義，騎摩托車、偶爾從車體噴出黏巴達音樂，B 拷或拼貼的流行等等。
 我們那時候講台客帶有貶意，跟現在的定義與意義上的逆襲不一樣。

——**在二○○五年時流行過台客這個詞，台客這個詞在音樂界特別流行，**
 因為將台客當成搖滾，很有勵志性，反而翻轉出能量。

聶：以前說台客，是因為站在主流的角度來看。現在每個事物都可以成為主
 流，都會有其觀點的角度位置，定義開放。至於「台」，我有時看到某
 些過度裝飾的設計會說這好「台」，的確有貶意在其中，某些過度打扮
 的設計，反而有畫虎不成反類犬的感覺，從過度裝飾的設計中會看到一
 種不安，這不安是它好像害怕自己的元素會不會太簡單，而讓別人看不
 懂，所以一不小心就承載太多訊息，我看到這樣的 style 便會用早期具意
 味的「台」字來形容。當我使用這個代詞的時候，意味的是過度裝飾，
 跟所謂的台灣味沒有任何連結，台灣味對我來說是親切的。至於台客搖
 滾又和台不一樣。台客搖滾因為跟音樂連結，所以形象完全不同。

何：「台」對我來說比較是文化面上的，當藝術或設計漸漸打開視界，我們
 開始學習模仿國外，忽略自己原有的文化。現在因為跟國外交流，我慢
 慢意識到自己的生活面，覺得真的很台，台就是一種存在我們周遭生活
 的文化，例如陣頭或八家將。

聶：這種台跟我們小時候認知到的台是完全不一樣的，對吧？

何：已經完全不同了，若要討論的話，範圍很廣泛。深層一點還會牽涉到自
 我認同與文化自信。台推遠一點甚至是要不要建國，怎麼建國，因為「台」

除此之外，我缺乏的是，以上元素都齊備後，那瓶子上面因為有抽象的山水意象，還缺了適合且平衡版面的落款。蔡辦本來提議是否放上總統副總統簽名，但我提議這次不要有總統簽名，而是放上落款。我想既然這次的設計希望能現代一點，那何不找佳興？現在看起來，正因為瓶上是山水，若沒有佳興擅長的、現代語意的落款，看起來會沒有重點也缺乏適切反映當代的暗示。除了台灣兩個字之外，瓶子上的文字就是第十四任總統 XX 這類很硬的文字，所以落款要非常簡單。佳興說他聽到對於落款的一些古典的、學院派的批評，但我覺得時代在改變，每個時代應該都可以有不同時代的篆刻風貌與手法詮釋，不見得要跟著古法走。

何：郵票曾引起一些爭議後，你自己沉靜下來的感想呢？

聶：那段時間聽到一些設計專業的意見，心情當然不好，但後來回想我們做這件事的本質與目的，是要藉設計企劃的影響力帶來當下的改變，以及將有別於過往的訊息傳遞給大眾。永遠都有下一件事與下下件事要做，只要一直做出新的設計，心智上不需要為這些短暫的聲音卡住。

——所以你做 7-11 的杯子也是朝著訴諸大眾的感覺嗎？

聶：對我來說，7-11 的杯子第一件事就是要讓大家知道，經過設計，便利商店的視覺物也可以是不一樣的。我們可能是更容易幫咖啡杯形象設計傳播出去的設計者，所以符號不能太難，要先讓大家吸收一些東西，讓大家用更容易且經濟的方式接觸到設計與改變的傳播影響力。我做很多大眾商品，當然一定會出現雜音，但只要達成基本的任務，對我來說就是個圓滿的案子，以此為基礎，再漸漸加入自己的哲學與想說的話。

位來自我們所有每個人的選票，因此我們要慶祝的不只是他們兩人的就職，而是我們所有人所成就的結果。所以才會連他們的臉都用塊狀處理，pixel 當然也可以畫得更細更清楚，那是表現手法和媒介尺寸的取捨，我們的共識是盡力用最小的元素和最少的線條來呈現他們肖像的特徵。

——你講到這裡，我發現一個我以前沒發現的東西，便是你做設計的出發點是不安全，但是很有 power。

聶：不安全應該是對比以前，現在這款設計是非常不安全的。這裡的不安全當然是針對業主的心理，但大眾無所謂呀。小英辦公室的心臟很強，他們媒體創意中心的 sense 很好。郵票設計出來之後，他們接著想作紀念酒，我的想法是台啤低價而又能夠流通，若將郵票的肖像用在台啤，符號與傳播特質比較相近。台啤設計也能跟郵票相互連結，產生效應。

——我當時看到總統臉上馬賽克，想到的是解構與去中心，因為以前元首面貌都一定很清楚。

聶：設計就是企劃。

——所以她接受顛覆與提問，如果是愈威權就會愈希望造神。以前國民黨經常刻意形塑親民形象。而當你在元首的臉上打馬賽克時，就像解構政治。這在日本是比較難的，他們比較難解構政治，誰上台誰下台的規則都很清楚。那高粱酒的設計呢？

聶：啤酒是低價版，威士忌與高粱則是高價酒版。高價酒版的符號看起來要精緻一點，我們的主力是放在陳高。以前的紀念酒都是與臺華窯合作。對我們來說有件事很簡單，就是選到對的瓶子，並拿掉以前都會放在上面的總統肖像。我對之前的酒設計覺得很不可思議，都已經是現代了，怎麼可能還有這樣東西每四年流傳一次，卻沒有人質疑。

所以對我來說，任務很簡單，先挑個好看的瓶子，跟臺華窯做彩釉工法。

聶：蘇聯的政治文宣令人印象深刻，是因為它單一，從頭到尾只有一個主體。我們的設計會被注意是因為存在於現代政治選舉中，候選人有競爭者，我們重點在於如何讓設計用來 polish 候選人，好與競爭者對抗。

——因為他們知道自己本質上是權力結構，所以設計上要遠離權力結構可能比較好？

聶：好像是，我相信不管是我，或任何設計師來做他黨候選人的設計，第一印象都會讓它遠離政治結構的形象。

——那為什麼這件事不會在日本發生？

聶：在日本，好的設計師好像都會迴避政治，不會想跟政治有太多直接關係。

——為小英的「點亮台灣」設計之後又做了台啤設計，設計的想法是？

聶：這是兩個案子。「點亮台灣」設計結束後其實就結案了。但後來蔡英文選上後，同樣的團隊陸續幫台灣菸酒與中華郵政詢問是否有設計就職郵票與台啤的可能性。我當下不是很確定是否要接案，因為看到之前舊設計的酒後，覺得可能無法大大改變舊有的形象。但蔡辦和客戶很有誠意，希望這個案子可以藉我們的角度自由發揮。

我做的非常通俗，接近大眾，其中的風險是沒有符合很多專業設計師心中的期望值。我們當然做得出所謂更漂亮高端的郵票，但漂亮高端的郵票不見得傳播得更廣，更多人想要，可能只是菁英分子喜歡。我們想給人第一眼的感覺不是美麗的平面飾品，而是產生「我要去買！」的動力，所以便賦予這個設計更通俗的語言。我們提案時也知道這款設計對客戶來說風險非常大，因為跟之前的郵票有很大的差距。但蔡辦第一時間就說 OK。

我們很簡單的想法是，pixel（像素）是一個單位的組成，當中的脈絡是這個選舉的結果（他們兩人的當選）其實是一個個單位的組成，而這單

關於設計與政治

——永真要不要說說跟小英團隊合作的感覺？

蟲：對我們來說，其實就是客戶，只是跟政治相關，我們為他們企劃識別時，的確沒有那麼當成企業識別來作，而是重視視覺性。如果當成企業識別來提案，當然可以做出一百個比圈圈更漂亮的東西，但就僅止於漂亮而已。相反的，如果這個符號簡單到可能讓客戶沒有安全感，才會是擊中每個人的設計。所以我們提出的設計是好像什麼都沒作，但又包含許多未來可以運用以及他們得以用來解釋很多脈絡的元素。

對客戶來說，雖然它只是個圈圈，但因為是全世界通用的符號，卻也是最容易被記憶的。當然他們要忍受大眾批評說為什麼這個圈圈合適，所以我們的任務是從脈絡就建構出這個圈圈的延伸意義，讓它可以被充分解釋。

剛剛提到的與政治有關，我在想小英要求她的視覺包裝時，是否曾希望不要那麼有權力意識？

蟲：他們其實什麼都沒說，只提出了他們的 tagline，就讓我們自由發揮了。

——這期日本的《Pen》雜誌同時也提及了柯文哲的競選文宣設計，我在想他們是否在思考設計與政治的角色？

蟲：《Pen》的角度可能比較偏向於，如果這些符號僅是設計符號，其實沒什麼了不起；但如果變成政治識別時，也許就具有時代的意義。因為在這之前，亞洲所有的政治活動都沒有像柯文哲這樣包裝政治形象並透過網路傳播。政治經由設計包裝，原來可以發揮的力量很大。

——早先政治與設計連繫在一起是共產國家，設計是為政治服務，但蘇聯的文宣有設計感，台灣之前的政府文宣不會被當成是設計。

所謂的抽象是設計師毋須具體明說，甚至不用特別或刻意地解釋理念，呈現出來的僅是自我在藝術和創作上的追求。這樣的設計如跟文本相搭，讀者也買單，我們無須解釋，它就是個創作。

何：從日本交流回來後，會想多拓展一些事情，多開啟一些合作。現階段台灣還存在很多機會，若能有各式各樣的交流，那麼每做一件整合，整體的分眾市場會更成熟些。雖然自身力量薄弱，但心態上會覺得自己要更開放。

——但相對來說，台灣很多後端資源不夠。要做是否會有難度？

何：台灣比較奇怪的是，許多好東西都存在，但彼此卻無法連結。例如從設計到印刷加工這一條線上，各方存在種種溝通的問題，導致成品的品質落差，但只要建立溝通的管道就能提升品質，甚至不同的想法媒合能互相激盪出新觀點，提煉技術，擺脫代工形象。或是台灣有獨特製紙的技術，因顧慮商業規模小而難開發，市面上以代理國外紙品為主。所以我覺得一方面我們羨慕日本，但其實台灣也有各種專業技術，只是缺乏整合，所以這階段是美感意識已經打開，接著是將各種事物予以整合，整體效應就會加倍。就像永真這次總統選舉的設計已經有意識或無意識地朝整合方向走，連結不同人的價值觀，這並不容易，日本的相關評論或是藤崎先生也有如此的評價。

聶：他們看到的應該是文本的意義性，因為作為一個圈圈在形式上沒什麼了不起，但放對了位置或者給理解的客戶傳播使用，就產生很大的效果。

何：永真的設計很直接，也直接對應到大眾。

聶：王志弘與小子在設計時，知道自己的符號是容易被判讀與理解的，但佳興的設計是另一種型態上的潔癖。

何：台灣這十年開始有了美感意識，約莫與永真崛起時間重疊。如果說美感意識建立在幾個設計師直接影響到大眾，表示台灣社會還在初階階段。現在可能是大家開始意識到美感。下一個十年便可以開始承接美感，比較能自然地運用養分。但他們要面對的可能是另一議題，也就是設計壽命變短。

——週期變短可能是整個世界的常態。

何：這也是合理的發展，本來就不該是少數幾個設計師壟斷市場。以書設計來說，出版社常希望書封只要符合某些期望（符合文本、設計與出版的方向），但設計師自己經常會超過這期望。《T5》實體書的設計讓我看到不同於此的例子，他們是一個團隊做一本書，得以面面俱到讓每個面向合理，但在台灣是一個人設計一本書，卻要顧及所有面向，難免過於感性。日本的世代打開美感之後開始慢慢建立制度，設計走到這階段相對比較成熟。

聶：我想多方都有。《T5》這本書看起來面面俱到，但不見得是你或我的菜。未來十年，除了這樣的模式出現之外，絕對感性也有絕對感性的必要，因為我相信會有更多讀者對於文本與美會有不同的追求，所以會存在各種不同的可能性。所謂的「絕對的感性」我想說的是，在更加分工合作、更多不同的設計方法與脈絡之外，很多設計師也應該會有純藝術上的追求。不只是將設計做出來，也可能包含自己內在藝術官能、精神、行動上的達成，那就是絕對的感性，產出的符號語意可能很抽象，不見得每個讀者都吃這一塊，但某些讀者可能非常喜歡。現在已經有這樣的讀者，我想未來在消費抽象符號上應該會更成熟。

後出現的文案是「告別童年」，當時覺得那種微微的反叛就是我們僅有的出口。

──還有何篤霖的「我有話要講」，這好像是台灣最早傳遞出叛逆訊息的廣告，說出了相異於世俗的反叛。

聶：當時李明依的廣告也引起爭議。

何：這些有點像五六年級的鄉愁。剛剛看永真回憶時雙眼發亮，可想而知他當時真的非常受到那種情境的吸引。我自己青春期時也喜歡流行文化，但念了高中和大學後卻因此覺得不太好意思。永真的設計看起來屬於流行上的菁英，但核心價值不斷擴大，也能訴諸大眾。我大學時念當代藝術，當時覺得流行文化沒那麼菁英。現在回過頭思考會覺得這是自己的局限，我太偏向學院化的設計，一直到現在始終存在著學院化的元素。

──我覺得佳興的設計不完全是學院化，而是儀式化。儀式化是內化的，跟心理信仰有關。你自然會想有一種儀式的氛圍，才能呈現你要表現的。而儀式化也可以生活化、庶民化、野蠻化。

何：所以我覺得永真是很直接的，他的感覺到哪裡，設計就能直接溝通出他的感覺。

──那你不是有感覺才做出設計嗎？

聶：我的訊號比較直接，佳興的訊號比較多需要轉譯的符號。

何：相對來說，永真可以直接跟大眾溝通，我就比較難。這是我最近意識到我們兩人的落差對應出來的狀況。以這點來思考，王志弘對應的可能就是另一種狀況，在我們兩者之間。王志弘比我直接，小子也是，所以自然對應到他們要溝通的人。

──直接可能是收與放的差別，你一直在收，別人一直在放，但這是不同的出手方式。

當時完全沒有想到長大後要做什麼，也並非具有本土意識或者崇洋等更深入的想法。聽台灣滾石的華語流行音樂、看《滾石雜誌》上李格弟、水瓶鯨魚寫的文案和故事，覺得好動人，充滿都會符號，當時有很多文案與詞曲都非常精彩，心裡一直想著，為什麼這麼多厲害的人全都在台北呢？而深深吸引自己的東西都是這些人製造出來的。（聶永真講到這些眼睛發亮……）

——當時接觸到流行文化的媒介主要是電視和雜誌嗎？

聶：對，電視是 MTV 和 Channel [V]。雜誌是《青春快遞》。對於那時還是國中生的我來說，青春快遞的 Layout 好都會，版面是喬過的，封面上「青春快遞」四個字很酷，青春這兩個字很普通，但加上快遞兩字就完全不一樣。國高中那段時間受到流行文化很大的影響。

——楊德昌接受採訪時曾講過類似的話。他說國高中時覺得新聞很無趣，但是 NBA 很吸引他，對你來說，音樂是否也像個窗口？

聶：可能是每個人的磁場不同，所以不同的人會被不同的東西吸引。記得高中時流行優客李林的歌，有句歌詞是「一個人走在傍晚七點的台北 city，等著心痛就像黑夜一樣的來臨」，歌詞說的是情人吵架的心痛心情，不管是歌詞中的情人也好，傍晚七點的台北 city 也是，這些名詞都帶著一種「長大成人」、「情感關係」、「城市男女」等，又酷又遙遠的感覺。

——以前有個廣告用了鄭怡〈心情〉中的一段歌詞，確實以前年代升學主義強烈，國高中學生一方面應付功課，一方面從流行文化中為苦悶心情找到出口。

聶：當時流行文化的 TA 都針對年輕人，尤其是口香糖與花茶，那的確是年輕人苦悶的出口。像意識型態曾做過的一支黃色司迪麥廣告，國中女生模樣的蔡燦得坐在公車上，一言不發，只是一直嚼著口香糖看著窗外，最

何：永真生長在台中小鎮，從小就意識到自己很喜歡流行文化，從台中小鎮
到台北發展，他的設計卻影響了整個台灣流行文化。我的路徑跟他相反，
我生長在比較容易接觸到流行文化或精緻藝術的台北，但當我開始設計
與創作後，反而開始往南部去找常民文化的靈感。

聶：會不會人都是往自己比較不熟悉，有別於自己已經習慣且麻痺的地方去
追尋？

何：不完全是，我自己的例子是我小時候住寧夏夜市，屬於台北老區域。我
家附近有個攤子，關了一隻老虎在賣草藥，當時的大稻埕盛行廟會，我
生活在那樣草根的生活環境。很多文化情境自然存在我生活周遭，但學
校教育卻讓我覺得那些事物是較劣等的。所以我自然而然排斥前述的生
活情境元素，反而是長大之後回頭尋找。

但是當我看到日本的《攻殼機動隊》將三太子遊行融入動畫，那是我所
熟悉的事物，被日本拿去做成很棒的東西，卻被我成長時的既定價值認
為劣等。後來當我陸續接觸到陳明章音樂和很多台灣生活文化中的事物，
那些小時候覺得不好的既定價值，卻是這座島上內裡的記憶與生活中的
種種，我就很自然往這方向去探索。以路徑來說，我覺得永真和我有些
有趣的對照。

聶：我生長在台中縣太平。國高中時很喜歡的電視節目是 MTV 和 Channel
[V]，但小鎮生活離我當時著迷的流行文化非常遙遠。電視中的流行音樂
文化卻強烈地吸引著我，經常忘我地盯著音樂錄影帶的視覺看，覺得它
們非常漂亮，但這跟我生活的周遭環境完全是兩回事，於是便單純地朝
這方向去追求，因為非常想擁有、接近這些符號。說不定也是因為青春
期的叛逆，想跟班上同學有所不同，希望自己能更接近內心喜歡的遠方
事物，所以當時我的打扮與翻閱的雜誌都是朝流行文化靠攏。

障礙，反而很難突破。但台灣目前是自然而然往前進，障礙看起來就沒日本那麼明顯。

聶：我覺得他應該不是這麼想。因為現在全世界各國都有同樣的問題，東京奧運的 Logo 輿論發燒，可以發現的是，鄉民無所不在，雖然我們都希望專業能交給專業人士處理，但現代的網路輿論介入過深，往往會影響專業的走向。日本這次在選擇東京奧運 Logo 時，鄉民都選第四款，但專業人士還是強硬地選擇了第一款，這有可能是因為日本社會的專業人士對於鄉民與輿論的反彈，而這也是網路時代的困境。

以設計市場來說，日本已經飽和到被看見或突出的機會愈來愈少。相較之下，台灣還有滿多機會，可能也是台灣的圈子小，沒有各種飽和條件的壓制。

——這就是台灣的活力吧，由下到上的力道。

聶：所以台灣從民間開始也算是不錯的機會，因為日本是從整個文化結構與政治開始，他們可以很穩定地開始，台灣則很難預期走向。

關於設計養成

——我自己小時候，看日本盜版漫畫，聽美國流行樂 MTV，也看武俠小說、《西遊記》、成語故事、八卦雜誌長大，當時資訊少，生活中的藝文消費反而更顯重要，而且會很專心讀取這些資訊。

兩位在成長階段都吸收什麼資訊呢？後來如何成為設計師？何佳興上次提到他是從北向南，永真是從南向北。《T5》之中也這麼形容，聶永真是由流行元素出發，何佳興是由民間信仰出發。這一點我覺得十分有趣，很想請兩位深入聊聊。

興論的討論。

可以說，日本在五〇年代後半，從政府到民間整體都洋溢著一種氣氛：設計可以宣揚國力或改變商業模式，甚至影響到生活與文化。後來日本舉辦萬國博覽會，便開始意識到字型設計的重要性。

聶：就像人家都說日本早我們五十年的意思，或說，他們提早意識到這件事幾十年。

何：日本是從上到下有意識地在努力。雖然藤崎先生認為我們現在像他們五〇年代後半，但我覺得比較像是社會的美學意識空窗期太久引起的反彈。由民間的設計工作室影響到大眾，最後才影響到政府與政治的層級。我們的政府比較被動，而且台灣的美學始終難以定位。這是台灣和日本當時還是不同之處。

——解嚴前後的廣告業呢？當時的廣告還滿有活力的。

聶：廣告性質上是大眾傳播，一旦傳播開來便得以被看見，大家會很明顯意識到廣告有所改變。但以設計來說，近幾十年來，台灣本來有許多設計前輩們做了很多好的改變，好的設計可能始終存在，只是沒有透過政府主導，始終局限在固定的範圍內流通，無法傳播開來，所以大眾始終沒有看到。而日本與我們的差異是他們的設計意識擴張開來了。

何：日本的社會一直是有意識在運作，但我們是分開的，現在透過網路，比較能被看見，但還是差距日本很多。松下計先生曾問我們，如果台灣打開了美感意識，那如何維持這股創造力？因為日本現在設計的質和量都完整，但就像藤崎先生的觀察，反而難以突破原創。可是我想了很久，卻想不出答案。

聶：他們說不定是過度成熟，所以現在只能在成熟的包袱裡運轉。

——他這個提問會不會是想給日本年輕人參考，日本資本主義成熟到變成

聊聊，在日本人眼中台灣設計的「樣子」，還有他們對於「台客」的看法。

關於日本設計

（黃）——藤崎先生在《T5》的後記中提及台灣設計非常的感性，還提問說，若未來台灣設計環境非常成熟完整，那諸位設計師要如何延續這種「感性」的特質呢？他覺得台灣現在很像日本在一九六〇年代時一樣，有股蓬勃的契機。

何：我後來託人確認藤崎老師的意思，得知的狀況是，一九五〇年代後半是日本二次大戰之後（恰是東京奧運前六年），當時是日本設計精神上的頂峰，誕生了許多設計原創，例如田中一光奠定了日式設計的典範，也就是所謂的「和風」，可說是開啟日本現代設計之風。另外則是龜倉雄策在一九六四年設計的東京奧運的 Logo，正中間一個紅色正圓，下方是金色的奧運五個圈圈及 TOKYO 1964。

藤崎先生曾說原研哉奧運的提案沒有突破「日之丸」這個原型。因此藤崎之所以很懷念五〇年代後半，是因為那個時代的原創精神，當時日本發生了很多事件，例如民間的安保運動和學運，加上日本戰後有一段模仿期，模仿之後便開始想將國內的好設計輸出到國外。而為了讓國外辨識出這是日本製，因此有了「Good Design Award」，另一件有趣的事件是 Peace 香菸的設計，它讓日本整個國家對設計改觀。當時廠商請設計師雷蒙德・洛威（Raymond Loewy）來日本，為 Peace 設計一整套菸，洛威同時帶進了企業識別的概念，讓設計得以與商業銷售連結，在這之前，日本沒有這樣的概念與作法。此外，洛威高昂的設計費用也造成衝擊和

看見，台灣的活力——
何佳興、聶永真、黃子欽三人對談

二〇一五年，日本東京藝術大學出版會出版了《T5：台灣書籍設計最前線》，訪問聶永真、小子、王志弘、何佳興、霧室五組台灣書籍設計師，及相關出版周邊，探討台灣近年裝幀出版的創作能量。聶永真、何佳興並到日本參加座談。

針對《T5》的日本衝擊議題，何佳興回國後提起，日本人很重視聶永真為蔡英文做的競選文宣，表示現在台灣保有類似當初一九六〇年代日本的活力，對於日治台灣史的印刷品也很感興趣，如西川滿……。在《T5》的後記中，藤崎圭一郎先生寫道：「透過這次採訪可以發現到，相較於日本，台灣的製作成本低、通路給的限制較寬鬆，所以懷抱著挑戰精神的台灣年輕設計師能夠實現自由奔放的設計創意，但原因不光只是這樣。雖然那也是原因之一，但還包含了其他因素。實際上，在我們採訪過的大多台灣設計師與編輯都表示，台灣的出版景氣一樣也很嚴峻。」這樣的觀點讓我很震撼，還有這一段「……在過程當中也讓我強烈感受到，現在輪到日本該向台灣學習了。從新銳設計師紛紛嶄露頭角的一九五〇年代後半期到一九六〇年代中期是日本影像設計領域的全盛期——這一段快被日本給遺忘的設計青春活力似乎就在台灣。」這樣熱血的描述，令我非常想了解一九六〇年代日本的設計能量，想要知道更多細節。於是就約了何佳興、聶永真，一起來

霧設計工作室

霧中風景

安静噪動

遠。近。

前。

後。

風。

恩。

天氣。

夜。

音。

畫。

@ 黃子欽拼貼作品〈霧中風景〉、〈霧設計工作室〉。

曖昧挪讓

模糊惷動

若隱若顯

編劇剪接

汗泥造化

蟲魚鳥獸

@ 黃子欽拼貼作品．

已經可以製造出數位的光影變化。

□

霧室的手法其實是逆向操作，強調手工質感，讓人的五感重新回來，所以霧室的作品都有一種內在很飽滿的情緒，甚至有點原始野味，像是動物爪痕，蟲魚鳥獸的自然書寫。

霧室：「新世代會覺得『台客』是一個很正面的詞，富人情味、態度積極、關懷土地⋯⋯」

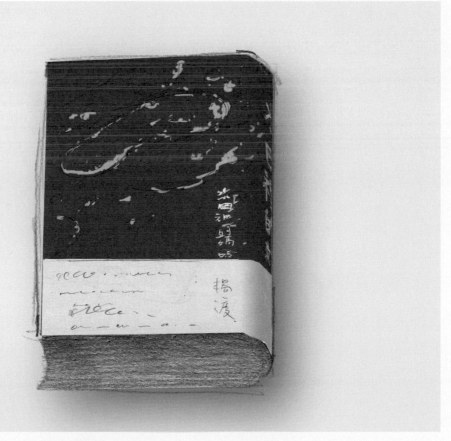

@ 霧室，《水田裡的媽媽》設計提案草圖。

@ 霧室，《慢享山水田園詩》書籍裝幀設計。

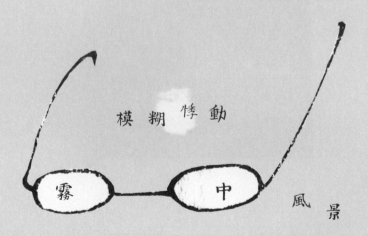

@ 黃子欽拼貼作品〈霧中風景〉。

霧　室
倒帶的設計剪接

電影開始的十秒鐘決定了風格，是一部動作或愛情或科幻片，內容是推理、驚悚、溫馨、好萊塢、日劇、韓劇、OL……，若這短暫的十秒鐘缺乏吸引力，觀眾可能就會對整部電影失去信心。將這種「片頭」概念拿到封面設計，也很有趣，在讀者接觸版面的幾秒鐘，要讓他（她）們看什麼、看多少，怎麼看，引誘、旁觀，或是懸疑、唯美……，這就像選擇一個「鏡頭語言」，這個語言能跟觀眾擦出什麼火花，就是成功或失敗的關鍵。

要製造新的互動，最快的方式就是「盲」，眼睛看不清楚了，就回到原點，現代生活中，人的眼睛就是「盲點」，看太快太滿、無法不看……。處於大霧中的風景，脫焦的模糊畫面，反而會激起人的想像，浮現更多想看的細節。

霧室有著詩意的觀看邏輯，所以作品也會帶著感性的情緒節奏，每次接觸都有不同的呼吸與體溫。這種過程，也很像在使用「鏡頭語言」來編劇。

□

當影像處在消費的狀態，跟人的互動就很快速而直接，如同選照片。但若不那麼消費性，訊息就曖昧，耐人尋味，這種微妙的差異性，就像看著路邊移動的街景，突然有一幕非常吸引人，若要認真地確定自己的感覺，那就想辦法讓這些畫面重新播放一遍，然後找出那個停格的畫面，這就是霧室的特性，用倒帶剪接的方式找到訊息。

除了「鏡頭語言」，霧室也在素材中加入他們要的質感，現代的影像工業，

天光

破損修理

夜市阿嬤

經驗豐富

專業推拿

聽看停

皮影戲

淚光閃閃

青瞑

目睭

字

男性

鹽巴味

美麗的寶島

感性台派

Taiwan Mannerism

pretend to remember

勞動組

創

製

顛倒隱晦　瑕疵字體　情感錯位
廉價精製　感性消費　日常康樂
美醜翻轉　金屬暴徒　剝奪想像
粗糙瑕疵　語言借位　在地場景
靠北帶賽　社交網站　最新民調
男女師傅　專業推拿　機巴白目
蓋臺廣告　情緒發洩　探層經絡
破損修理　一窩瘋　　喧賓奪主
二手勘用　設計失真　食不安
生活解釋　羞恥夜市　枯躁無味
粗鹽提味　真台歌
林鳳營　　冷涼巧好
回收生產　藝術殖民

增上　逆緣

設計嘴泡

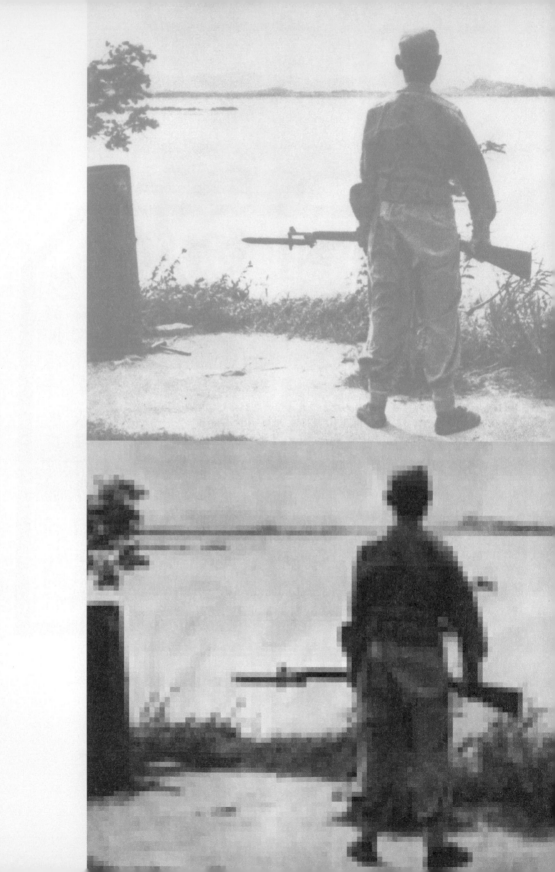

開始會用偷渡的方式，把東西帶進去，可是慢慢才發現，原來這就是設計業的潛規則，很多東西都是掛羊頭賣狗肉，但包裝成正確的意識形態來收尾。學校不教這個，書上也沒寫。

我常常被逼得用相反的方向來看台灣。當一些內容被稱為「懷舊」時，我心裡想，應該拉到現在的脈絡，跟現在的台灣大眾對話。一些我們擺脫不了的習慣，像幽靈一樣總會不斷襲來。

□

台灣現在的「樣子」，是非常多的歷史因素加起來的，對於台灣的形象，我們常會超脫現實感，不是極度乾淨；就是極度邊緣草根感，這兩種都是「超現實」或「超日常」。

有時候醜不是真的醜，而是一種視而不見的習慣──不潔、心虛、無法歸類的東西就把它「馬賽克掉」，眼不見為淨。

這種害羞，反而是台灣獨特的資源，因為台灣本來就是異質性很高的組成，要用單一美學來涵蓋是有困難的，差異性就是台灣最重要的資產。先「解碼」，翻轉美醜，就會看見新台灣。

小子：「我寧願把『台客』泛指成所有台灣人，而不是某些尊崇特定生活方式或語言習慣甚至美學的人群。台灣這個小小的地方，一直有自己的消化系統，也許有些人比較喜歡國外的美感，有些人鑽研土地上的東西，這都沒有對錯，或應該說只有把對錯都放下，互相看看彼此有趣的地方，這個消化系統才會運行順暢。不用擔心久而久之會變成了別的國家，因為都是在這座小島產生的東西，總會帶著它的味道，這是閃也閃不掉的。至於消化之後產生的是什麼，就是我們的責任了。」

@ 黃子欽拼貼作品〈士兵〉．

@ 小子，《眉角》雜誌創刊號、第 2 期、第 3 期封面設計。

@ 小子，《聲嗨經》系列。

小 子

感性野台秀

　　若把一張照片，用很低的解析度，如 50 dpi（專業印刷為 300 dpi）來掃描，會發現圖像馬賽克化；若把圖縮到十元硬幣那麼小，則又變為正常的照片。數位格式就是一種取樣過程，用 0 與 1 編碼，省略掉中間內容，讓傳輸非常快速，但是數位外表的完美，其實是由無數殘缺所構成的。這過程就像一種合理的欺騙，相對於數位進步的象徵，「類比」是一種較為傳統的記錄方式，比如以前傳統的黑膠唱片是類比，而現在的 MP3 是數位。

　　我們會覺得「類比」比較笨，比較慢。但在藝術創作的應用上，「類比」卻比數位有「梗」，因為它沒有經過簡化，可以一直提煉出新的東西。以設計來說，像手繪、書法、即興拼貼、現成物掃描、拍照取材、版畫技巧……做出來的內容，都很「類比」，這些內容進入數位環境後，就是不純的雜訊，但也像自然調味料，會刺激人的味蕾。小子的創作，就是在數位環境中，製造類比效果，產生藝術性的干擾、挑釁甚至衝突，這種類似手工完稿時代的作業流程，反而會成為數位時代的特色，且會因個人特質強化個性。

　　　　□

　　台灣各行各業充滿潛規則，設計業也不例外。在溝通傳達上比較曲折，剛入行時，我就有一種感覺，大眾使用的視覺美學很複雜，有各種偏好，官方和民間又不一樣，而且通常嘴巴說 A 很讚，但卻選擇了 B，因為比較實用。我回想過，若沒辦法做一些自己有感覺的東西，我可能不會做設計，所以一

影像工業、古典工法與怪獸。

@ 黃子欽收藏。十九世紀末的立體照片，搭配 3D 眼鏡即可看到立體影像，當時的人們透過這種裝置來打造更巨大、豐富的世界觀。

@ 黃子欽拼貼作品〈PAGE 包裝盒〉。

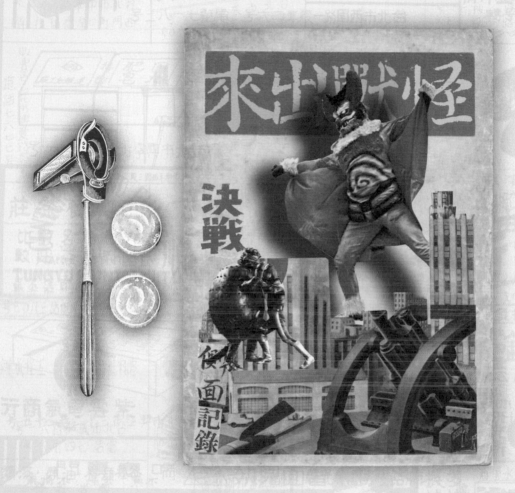

@ 黃子欽拼貼作品〈怪獸出來〉。很想在鄒駿昇的作品中，看到怪獸出現，像和鹹蛋超人在高樓大廈之間打鬥的那種，怪獸因人為的意外而誕生，而且跟人類社會一同成長，它們從海洋、百貨公司、核電廠、火山、巴士、床底下……出擊，打亂了秩序，破壞硬體，並且讓鹹蛋超人不會失業。

鄒駿昇：「台灣是個相當務實的國家，從我們最有名的在地小吃可以反映出來。實在的肉，搭配實在的米，不用多餘裝飾，就是便宜又可以讓你飽足的滷肉飯來著。而常見的鐵皮屋則可以反映出一種快又便宜的速成概念。」

　　「『享受』在台灣是個突顯的字眼。因為我們是僅次於日本外，很ㄍㄧㄥ的國家。我們不好意思太享受生活，可能會擔心被長輩們冠上『偷懶』、『日子過太爽』等標籤。我們總是在意外來評價，表現得任勞任怨，即使有不滿也選擇隱忍。所以形塑出一種獨特的壓抑氛圍。當然另一方面，台灣比其他國家的人更能刻苦耐勞，所以我們在國際上擁有一定的競爭力。我相信那些重視個人生活感受勝過基本民生問題的歐美國家，也曾經歷過像台灣一樣的成長期。時間拉長了，台灣也會變得更美好。」

這種「玩具」性格，讓我想起《艾蜜莉的異想世界》（*Le Fabuleux Destin d'Amélie Poulain*）的導演尚 - 皮耶．居內（Jean-Pierre Jeunet），他透過電影打造出龐大的異想世界。而英國塗鴉藝術家班克斯（Banksy）也打造（惡搞）了一座暗黑樂園，顛覆童話故事，讓人脫離造物者的藍圖重新去感受玩具的意義。

□

看著鄒駿昇畫的松菸工廠、台北機場，這些日治時期的建物在他筆下重生，重新接上血管電線，架好電線桿，開燈，啟動生產線⋯⋯

好像那些東西都活過來了，時間的齒輪到位，滴滴答答、滴滴答答⋯⋯開始運轉。

@ 鄒駿昇，《Dancing Feathers》系列作品。

@ 鄒駿昇，《1/3》系列作品。

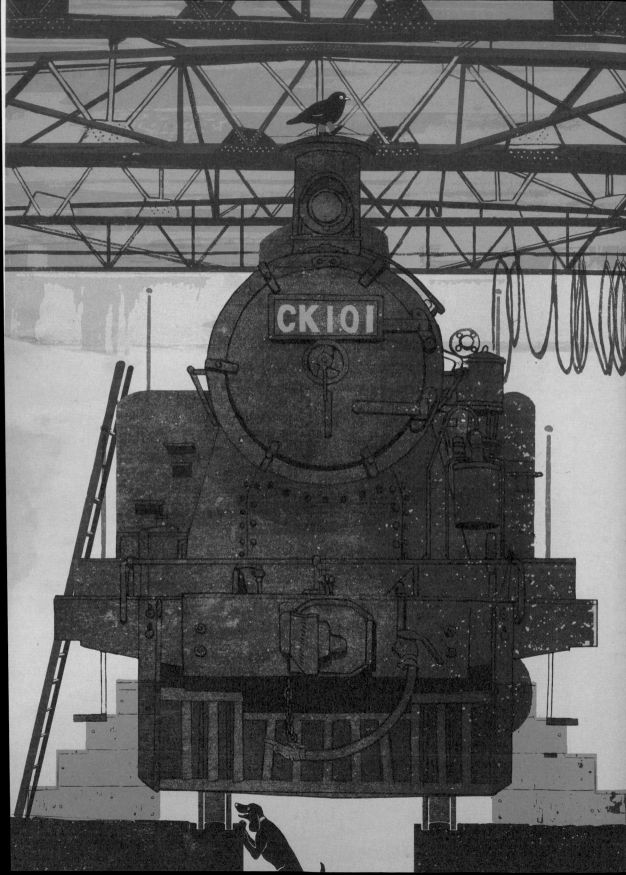

鄒駿昇

全景式櫥窗蒐集

看到鄒駿昇的作品，會有兩種感覺。一種像電影《雨果的冒險》（*Hugo*）那名住在時鐘裡的小男孩，充滿夢幻城市的冒險感；另外一種則像奇里訶（Giorgio de Chirico）的作品，充滿陌生與不期相遇。貼近畫面，似乎會聽到喃喃聲響：「為什麼在這裡？」「為何建造？」「為何遺忘？」……

我覺得把物件的書寫做到極致，可能有兩種結果，一是成為詩，二是成為廢墟……前者浪漫，後者反諷，若是停留在中間，則成為「展示」。

展示產生了距離，物件因此永恆，有了靈光。提一個展示的例子——「櫥窗」，這個概念來自歐洲，最早就是英國的水晶博覽會，用玻璃做出透明視窗，既「觀看」、也「封存」。

我之前設計過書店的櫥窗，讓我有了這個感覺——物件放進櫥窗後會有新的位置，和新的觀看角度。櫥窗的展示就是「大眾的私閱讀」，路過的人可能被吸引，但他停下來盯著櫥窗，腦中可能同時想著一些不相干的事情，櫥窗的設計就是一種公開也私密的分享。

□

鄒駿昇似乎擅長把物件變成「玩具」，藉由玩具，規劃出了自己的藍圖，打造了龐大的兒童（成人）樂園。他一面架構，一方面也尋找座標，關於「城市－郊區」、「商業－藝術」……，用戀物的嗅覺，跟藝術家的敏銳，讓作品有豐富的層次感。

@ 鄒駿昇．《軌跡》系列作品．

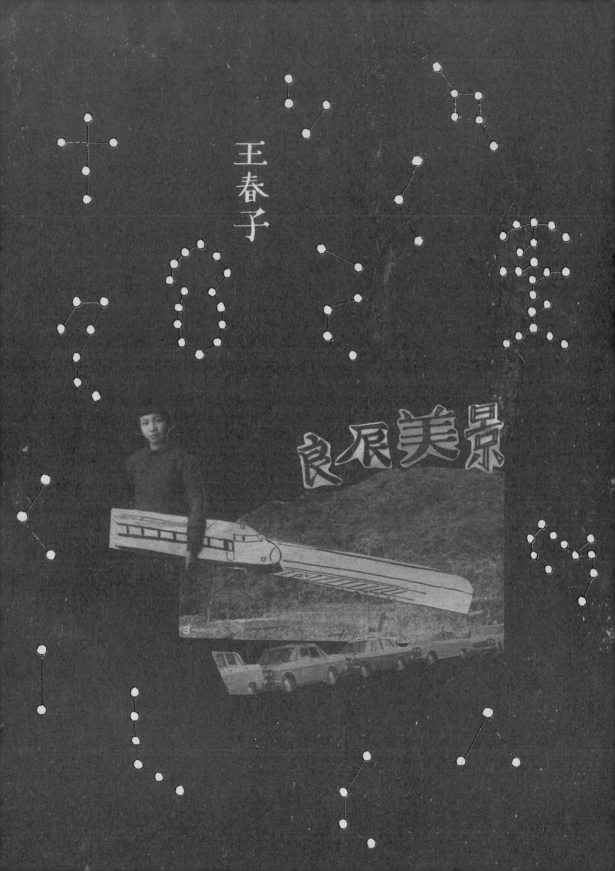

Wabi-Sabi

訪問王春子之後才發覺她是艋舺人，從小在萬華長大，她說小學班上有些同學就是跳八家將的，現在不知他們後來的發展如何。

在日治時期，萬華出了一名「艋舺少女」黃鳳姿，小學寫的文章就得到西川滿的讚賞，後來還出版了《七娘媽生》、《七爺八爺》，紅遍日本和台灣，黃鳳姿應該算是第一批的文藝少女吧，而且我發覺她跟王春子長得還滿像的，她們的作品都很有土地的生命氣力。

王春子：「因為大概知道『台客』的由來，導致我不太習慣使用這個詞來稱呼，始終覺得它代表某種對立歧視，就算後來想平反。我想連結到本土文化不一定是草莽、低俗或粗糙的刻板印象，即使覺得那是特色、正面。本土的印象應該要更多元一點，自然、富有生活感。因為本土文化，就是我們生活在這片土地上衍生出的文化，台灣一直不斷混雜著各種族群，有不同的母語和風俗，融合影響又各自獨立。因為島嶼封閉、也因為島嶼發展出一種獨立混雜的新型態。」

@ 黃子欽拼貼作品〈清空〉。

品時發生了，那時覺得，台灣也開始懂得用「樸拙」來超越「精美」（其實是精準地抓到印刷與紙的結合），她畫一些圖也搭配手寫字，一種乍看柔性但也滿陽剛的風土書寫。

□

@ 黃子欽收藏。七〇年代的高中生校刊，當時的手繪線條插畫風，來自於印刷條件的匱乏，但現在看起來反而有了「手感」的精緻。

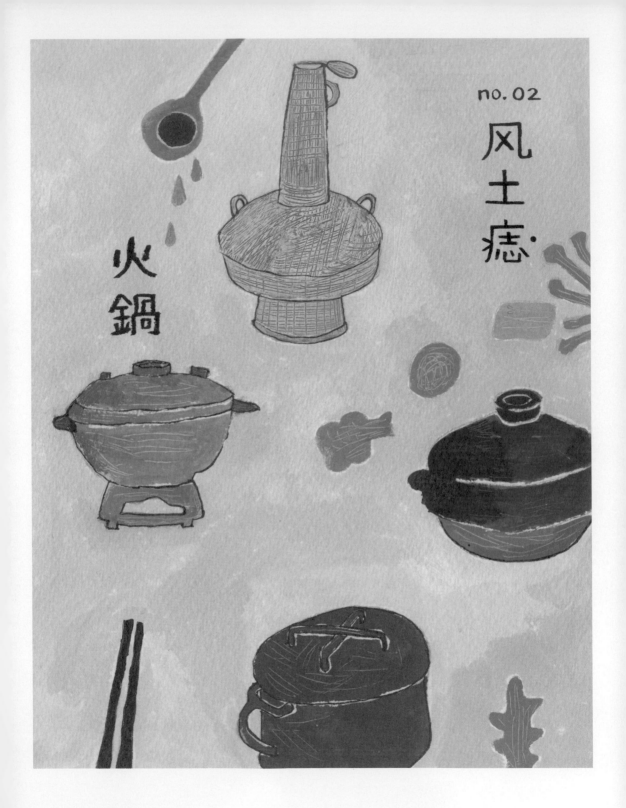

no.02

风土痣・

火鍋

王 春 子

樸拙風土塗鴉

小時候電視的畫面，記憶中是從黑白過渡來到彩色，當時的印刷技術也沒有現在這麼發達，大都以黑白印刷居多，而且當時的文具店多有提供影印服務。要留存或記錄資訊，就去影印「COPY」，盯著影印機，聽著機器的滾筒轉動，整台機器也跟著震動，每張白紙進入機器再出來後，每一張都不一樣，溫度、紙質與碳粉濃度都會影響，看到這種大量複製然後慢慢失真的效果，覺得很「真實」，圖像文字都會越印越糊，但反而有更多細節。

在高中時期，於校刊社翻到一批七〇年代年的高中生校刊，方形畫冊的開本，內頁無照片，只有手工插畫，文章標題也是手繪，搭配手寫字，很有味道。後來發現覺六〇年代的文學裝幀都有類似這種風格，如《現代文學》、羅智成的手工詩集《畫冊》、《劇場》雜誌，這些書感覺前衛又復古，留白也都很酷。

□

這些印刷品的版面上都有一種「污痕感」，不是髒點，而是一種自然的風霜，在厚磅數的紙張上特別有味道，可能是當時印刷的工法加上紙質，又較少上亮 P，所以我們會看到了印刷和紙的時間變化，即使是白紙成書，也會因為時間催化，發出令人驚艷的質感。日本明治、大正時期的印刷品就讓人有這種感覺。不要用過度的設計或烹調，就會嚐到本來的味道，發現更多細節。

這種「反璞歸真」、「逆轉流行」的體驗，也在第一次看到王春子的作

支那事變

近未來

頹廢金屬風

台日拼裝

蒸汽朧克

RADIO PATROL
JUBILEE THEATRE
OPENING WEDNESD

歷史架空

太陽旗 武士刀 蕃刀

氫酸鉀：「台灣人常在探討什麼是『國際化』，其實『在地化』就是國際化，台客這個名詞，過去有些抱持偏見的人越鄙視它，將來它就越能代表台灣在國際上發光。」

「若我是一個來台灣想了解台灣的阿兜仔觀光客，我絕對不會想看類似像台北 101 大樓這樣的景物，我寧可到台灣中南部參訪台灣的古蹟或廟宇，甚至人文風情。這也就是說，真正的台灣文化只要會心，不要用天龍國的思考邏輯你就能看見。」

因民國政府刻意有意的忽視日治歷史，現有的日治史料大都零碎，來自四面八方，且大部分出自於日本自己的殖民記錄文件。這種背景下的創作，原本歷史中的「政治正確性」已乾枯萎縮，脈絡錯亂，所以反而要從感性重新架構，這種複雜的台灣政治背景，反而讓氫酸鉀打造出「台日混血蒸汽龐克」的視覺特色。

大批台灣日治時期的歷史物件，如火車站、招牌看板、民俗圖騰、軍事設施、傳奇人物……都在氫酸鉀的作品中稀土轉生，活化起來。

@ 黃子欽收藏照片。多年前在台南延平街的老家找到外公的日軍軍服照及證明文件，才挖掘出這段家族歷史──我的外公：蔡德發，跟他老爸（我阿祖）在日治時代，被日本人調去上海當兵，挖戰壕，聽說上海的屍堆像山……現在外公外婆都不在了，很難問到更詳細的內容了。

@ 黃子欽拼貼作品〈蒸汽龐克〉。

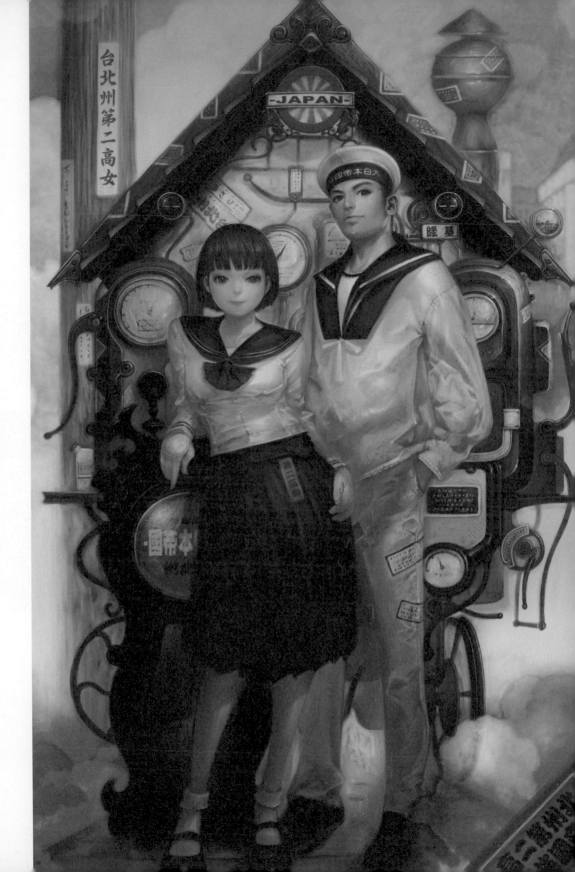

氫酸鉀

台式科幻歷史控

　　創作二十年，我發覺，影響作品內容的好壞，本業以外的吸收很重要，文學和歷史，補足了攝影、繪畫、裝置、廣告……的盲點，若不是因為工作接了很多文史類的書，可能我會偏好用影像來直擊，而較拙於引誘別人想像。文學有強大的召喚力，而歷史則讓人比對，不會沉溺於單一的現實。

　　氫酸鉀的創作有兩個重點，一個是台灣的日治歷史，二是蒸汽龐克的畫風。文學沒有視覺畫面，但有無限的想像空間，在台灣日治歷史這一塊題材，之前很少有像氫酸鉀這種奇幻風格。

　　□

　　蒸汽龐克的「顯」遠大於「隱」，不斷加掛外露的機械引擎齒輪，象徵某種原始野蠻的外擴張力。而且跟未來科幻裡，那種「出一張嘴」在上面操控者的邏輯不同。蒸汽龐克仰賴整組的機械運作，以及工人的專業，讓核心機具能順利運轉，充滿「翻轉」的力量。

　　蒸汽龐克會召喚出吃柴油引擎的重工業「怪獸」，如油輪、火車、潛水艇。有趣的是，這些來自工業革命的大型機具，也是後來世界大戰的「道具」，蒸汽龐克的世界也會有戰爭、毀滅、資源爭奪……。這世界是「有限」而非「無限」，珍惜有形的資源才是王道，這就是真正的「烏托邦」。

　　□

@川貝母收藏．二手照片．

很不自然的自然或是很自然的不自然。

@ 川貝母收藏，二手照片，

@ 川貝母收藏，二手照片，

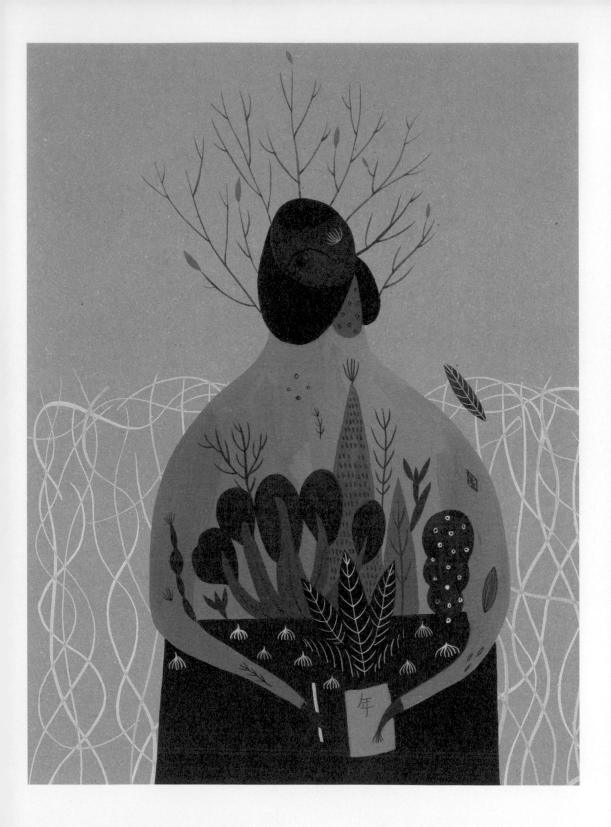

@ 川貝母．〈葉書〉．

像水筆仔。

　　成熟掉落的石蓮葉片，從末端發根，有點在開玩笑的感覺，而又有點嚴肅，因為它很認真在生長著……，用它獨特的方式。自己找根，自己決定跟地面的距離。

　　川貝母：「關於『台』，我想到以前陽台常見的植物『石蓮花』，有些被照顧得很好，如瀑布垂落在屋簷的樣子；也有隨意在破裂的牆角生長；或者以各種不可思議的狀態蔓延在各個地方、彷彿內心會發出疑問質疑『這樣行嗎？』般堅強地活著。隨意、韌性強又脆弱，各有各的生存法寶。這樣隨意的方式，似乎在台灣各個地方都有這樣的影子。」

@ 川貝母．〈洋蔥的價值〉．

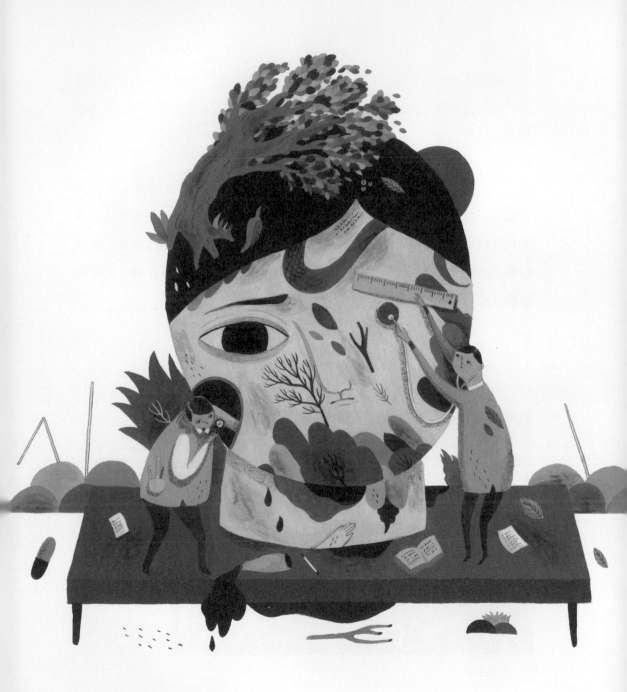

川貝母

AI 昆蟲植物記

從人的角度看川貝母的畫作，會有種奇幻探險感，但如果用昆蟲或植物的角度切入，把自己比擬為植物或昆蟲，就好像會讀到更生動的故事，比如說：

「我是一片枯葉，今天的森林裡好熱鬧啊！」

「那隻笨麻雀差點把我吃了，還好我躲得快。」

「今天的風好大，陽光也好強，我好想把葉子全部蓋起來睡大頭覺。」

□

川貝母的畫中，人像旅人或過客，或剛好夢遊經過（三魂七魄都不太完整），存在感極為薄弱。相反的，植物看起來鬆鬆垮垮得很沒精神，但其實是真正的主人。他的畫中，人是自然界的寄生蟲，而且最終也會回到母體（變成肥料）。

我們常覺得植物沒有感覺，因為它不動，不動的物件常會被忽略。昆蟲不動的樣子，跟移動時的停格狀態，實則差不多。若是人可以隱形、或融入背景，就不用衣服來包裝，不把人當主體，這個世界可能會更有趣。

□

問川貝母什麼是「台的樣子」，他舉了石蓮花做例子。我的陽台上也有種石蓮，我覺得它是一種很特殊的生命形態，雖是植物，有向光性，卻像爬蟲類很受地心引力影響，會往下找尋生命線條。沒有種子，直接變異分裂，

類廢生機　汀洲路河堤　拼裝破爛美學　**PUB**　台北山洞　半瞑查水表

大壽甜　甜蜜蜜　師大公館

贓車　嬉皮　台北破爛　拾荒鐵工廠

@ 黃子欽拼貼作品〈破爛台北〉。

9月1日～5日
【原河堤呼喚】
台北破爛生活節

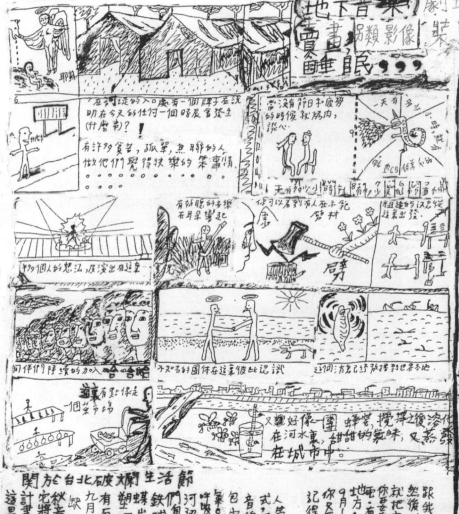

@ 吳中煒作品．破爛節手繪．

陳淑強：「小時候，『台客』指的是土流氓，後來變成本土在地創作的概念。像是以前的一家店『攤』，就很台，伍佰、陳昇、新寶島康樂隊⋯⋯也很台。」

@ 黃子欽收藏物件。外國導覽台灣的手冊，慣性使用寶塔地標（東方符號），像是種化石廢墟，用來觀看無法居住。

非立體物件。阿強的作品像在建構無用的時鐘、用無數的發條,但他沒有要安置動力,或者說動力已從柴油、蒸汽,轉化為念力。

如果他的作品像建築,應該是被移除權力、跟地上物無關的建物,像是漂浮在地表的廢墟、工廠、紀念碑⋯⋯。他領悟到生命的有限性,寧願放手來旁觀這個變化,結果不是那麼重要。用防守來攻擊,探尋更多可能。

□

台灣曾是「開發中國家」,這個定義有點曖昧。而我對二十年前的台北,一些「未開發」的地方充滿好奇感,像是華山、松菸、老酒廠、舊河堤⋯⋯那時候這些區塊是「三不管」,當時是廢墟(現在反而被開發了!?),阿強和吳中煒的團隊是第一批闖入者,除了探索這些硬體,更有意思的是「體驗陌生的台北」。

活化後的廢墟注定回不去了,而廢墟的青春體驗也無法重來,「甜蜜蜜」、「破爛節」令人懷念,倒是最近台南的「能盛興工廠」,讓人嗅到熟悉的「地下」氣味,那種用拾荒感建構出的氛圍。

@ 黃子欽作品〈手工卡片〉。在陳淑強位於台北師大夜市的「MINI 工房」那裡寄賣的手工卡片。

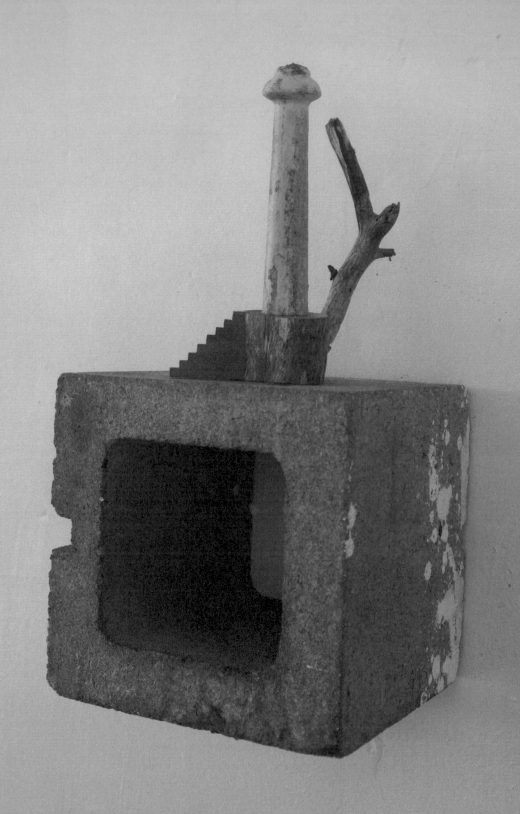

陳淑強

山洞說書人

　　有一次聊天，阿強說了一個古老的故事，《聊齋》的〈孫必振〉：「孫必振渡江，值大風雷，舟船蕩搖，同舟大恐。忽見金甲神立雲中，手持金字牌下示；諸人共仰視之，上書『孫必振』三字，甚真。眾謂孫必振：『汝有犯天譴，請自為一舟，勿相累。』孫尚無言，眾不待其肯可，視旁有小舟，共推置其上。孫既登舟，回視，則前舟覆矣。」

　　像是微電影，也像是黑澤明的《夢》那一種風格，滄海上一艘船碰上一大神，神開口說道：「把『孫必振』交出來。」眾人驚恐地將孫必振這燙手山芋拋到小船後，趕緊駛離，孫必振登上小船後回頭看，那艘船已經沉了！

　　聽完這個故事，大家都笑出來。此時，我突然想起，或許在某日，某個河邊堤防、工廠廢墟，也有一群人圍在一起烤火，火將眾人的倒影映在地上或牆上。這種圍著火堆的風格，就會很有阿強的「氣味」。

　　□

　　阿強的立體作品，有如森羅宇宙，同時他也用「時間」來刪除多餘的東西；應該說若沒有「時間」，這些東西就成破銅爛鐵，沒有了靈魂。他同時也善用「引力」，把物件的量感表現出來，而且讓這些相反的、抽象的無形力道，找到支撐點，虛與實的語言似乎同時運作。

　　阿強說人活在扁平 2D 的維度中，而沒有用 3D 立體去感受人和空間的關聯性，這讓我想到書籍裝幀，大部分的人也是如此，把書設計當成扁平的、

大眾設計

自動

書法文藝復興

何佳興

設計嘴泡

放槍

塗鴉 身體的延伸

毛筆線條　馬真本　心經　四色牌　當代八股　篆刻　潑體

@ 黃子欽拼貼作品〈書法塗鴉〉。

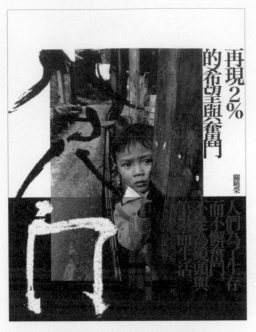

@ 何佳興，《八尺門：再現 2% 的希望與奮鬥》書籍裝幀設計。

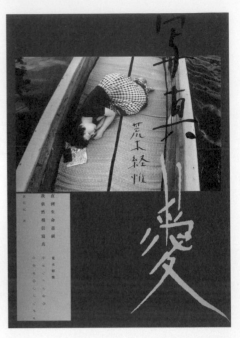

@ 何佳興，《寫真＝愛：直到生命盡頭，我依然相信寫真》書籍裝幀設計。

@ 何佳興，蕭壠文化園區台南藝陣館 DM。

熱門，但還是習慣會被歸類到「俗部」文化，而非「雅部」（菁英）文化。除非拍成電影，不然都有點邊緣性格。台灣平面設計在七〇年代，經濟起飛本土廣告業興起，對這一塊有進行試探摸索，但隨著網路世代興起，這似乎又斷裂。何佳興在「影像加上書法」的拿捏，有如當代美學道士，改變了「八股」，讓這些「俗部」的庶民文化變成「雅部」。

□

台灣最迷人的力量，應該就是由下而上，混合各路訊息，百花綻放的絢爛。在台灣宗教系統中，我們很容易從中讀到，無法在現實中實現的欲望，如升官發財、平安健康……，也有對殖民統治、官僚腐敗、不公不義的積怨，這些被體制壓抑的長久記憶，會想要從民間的宗教信仰中得到補償。

何佳興的文字符號書寫，像是「當代符咒」，連接了底層的生命力，他的新書法設計召喚出圖片的底層訊息，讓訊息重新被感受和被看見，不用「文以載道」的脈絡，而是用直覺互動，加入版面、線條、身體書寫等概念，所以會有現代性，甚至帶來衝突感。

傳統的沙龍攝影和書畫，似乎都不鼓勵書寫底層內容，習慣讓視覺停在表層，用毛筆字落款也很像是為畫面「停格封存去連結」。而何佳興的書法比較像道家系統，是召喚與驅動的書寫，這一點突破傳統書畫的盲點，也就是說，他用書法加上平面設計來開啟新局。

何佳興：「在台灣島上的人雖然抱持著不同的價值觀，島上的文化不斷被砍掉再生，但這島上仍然有豐富的生活樣貌，也奮力生根。我想『新台客』就是一群願意包容尊重，並在這塊土地上耕耘生活的人們。」

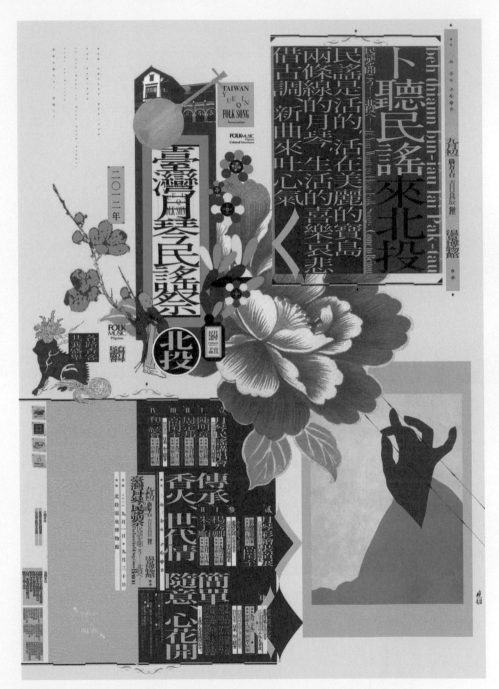

@ 何佳興，「二〇一二北投月琴民謠祭」海報。

何佳興

書寫當代符咒

　　有一陣子逛二手書店，會有種淡淡的哀愁感，感到某些書好像投錯胎，樣子不對，而且是一大批一大批的書。有些內容即使是豐富的，卻有種匱乏感，我不知道為什麼會有這種感覺。這種「匱乏」感，如果碰到「官方」意識形態的包裝（不一定是真的官方），或者是藝文類，就會加倍淒涼，其中，「書法」的使用是個關鍵，比如用書法題字的古老台式攝影集，總覺得特別八股，除非它做出很獵奇效果（這是少數），不然就會覺得這些書很「陳舊」，不是材料舊而是意識形態的脫格感。

　　後來我讀到郭力昕的《再寫攝影》（頁86）：「一九五〇到一九八五年代中期，是台灣社會受到高度政治控制與思想箝制的三十多年⋯⋯當時主流的攝影實踐，只有兩種：一是作為官方喉舌的、歌功頌德粉飾太平的新聞照片，一是唯一容許在民間操作的『沙龍攝影』⋯⋯沙龍攝影的題材和攝影概念千篇一律，但是這樣的題材有著不碰現實、去政治性的效果，因而受到了官方的歡迎和鼓勵。」

　　看到這些內容我恍然大悟，那種極度空虛的的「匱乏」，就是沙龍概念架出的空洞、朦朧畫意的平行宇宙，脫離生活現實，沒有靈魂。難怪後來的新世代覺得必須切割這些八股，去脈絡，才是政治正確。

　　□

　　八家將、廟會、陣頭⋯⋯這些民俗風土題材，在報導攝影盛行年代都算

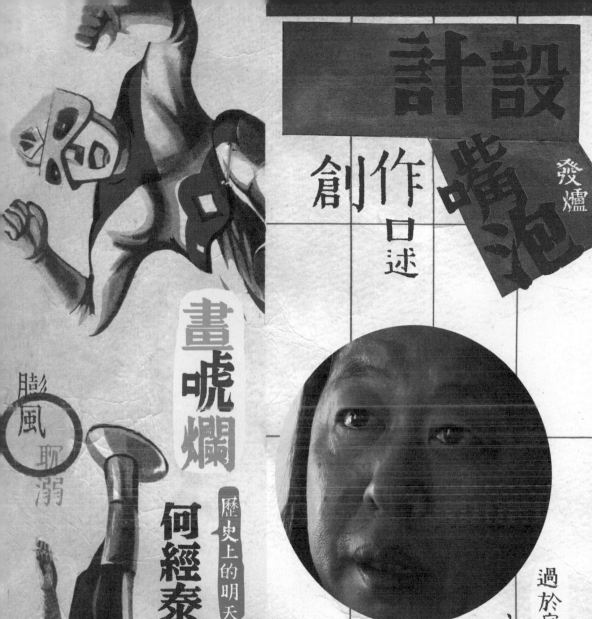

設計

噴泡

發爐

創作口述

畫唬爛

何經泰

歷史上的明天

膨風耶溺

身體意志

玻璃櫃軟骨功

過於喧囂的啤酒罐

六十乘六十的擠壓

工殤顯影

白色檔案

都市底層

Do not go gentle into that good night

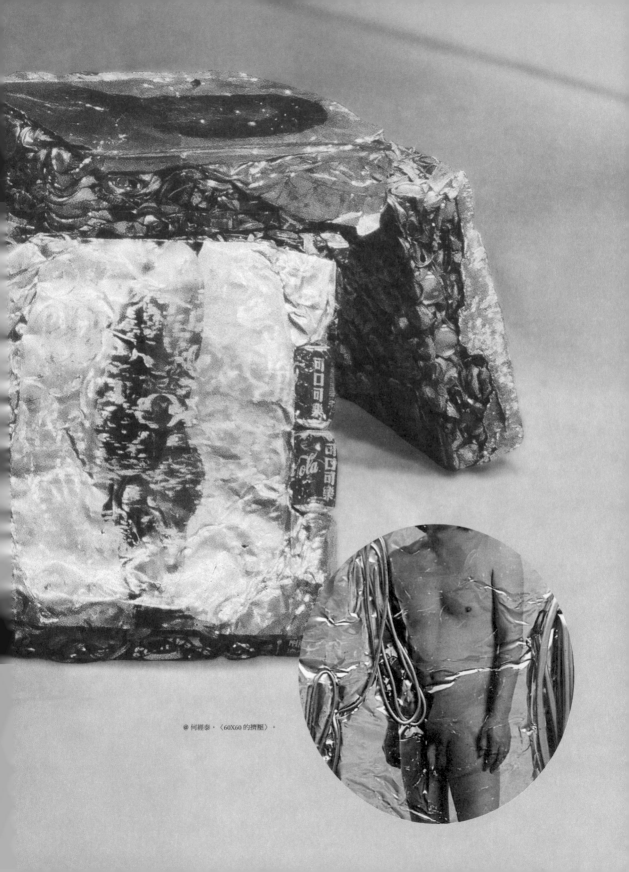

@ 何經泰．〈60X60 的擠壓〉．

何經泰作品〈60×60的擠壓〉（1999），用自拍裸照晒在鋁板上，再跟上百個啤酒罐一起用垃圾處理機壓縮為六十見方的方塊。之後的玻璃櫃系列其實就是從〈60×60的擠壓〉的概念延伸而來。做完這個作品後，何經泰讀了一本小說叫《過於喧囂的孤獨》，赫拉巴爾寫到把書和廉價仿製畫、廢棄物……壓縮成方塊體，象徵著資本社會最底層，這種想法呼應了他的作品。

身體歷史召喚出深層內容，阿勃斯（Diane Arbus）、喬-彼得·威金（Joel-Peter Witkin）、丸尾末廣……都是被這樣的題材吸引，都在這些身體歷史中去找尋「人」的存在。

有一陣子何經泰熱衷釣魚，從中他也想出一套有趣的概念，釣魚線細而堅韌，捆綁在身上是看不見的，但人就會被限制、被改變肢體，若拍成影像，就有種看不見的壓迫張力，這就是一套很有想像力的攝影。身體是個歷史容器，不同的敲門聲就有不同的回應。

何經泰：「東南亞的移民性格，加上歷史殖民因素，台灣就是一個『混』的社會，多元、多層次，而這背後的動力就是求生存，這種狀態會不斷演變下去，並在各種生活層面展開異質的情調感。用極端一點的比喻，就像是混種土狗。」

@何經泰作品，刊載於《思秘想像》。

雙獵奇之眼，何經泰說：「年輕的時候曾經在報紙上看過一幅照片，是個練軟骨功的人塞在一個很小的盒子裡，就像馬戲團的那種。我一直忘不了那個影像。」

再舉一個例子，何經泰說曾想要做一件攝影作品，用一大堆泡福馬林的那種玻璃瓶，裝滿漂白水和照片，一開始影像很清楚，但會隨著時間慢慢消失（因為漂白水的關係），最後成為白紙，若當初放進去的是一張張的身體照片，就會看到這些軀體慢慢消逝的過程。

何經泰
鏡頭前後的身體歷史

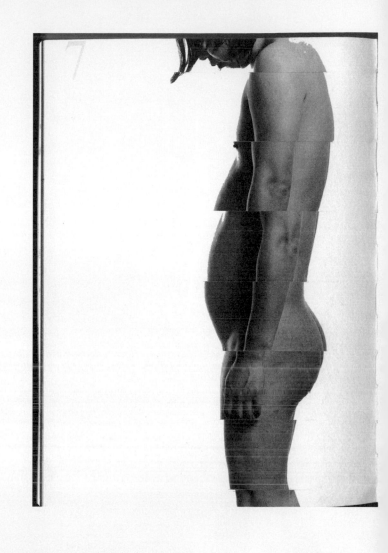

　　何經泰在他的攝影集《白色檔案》首頁裡摘了一段班雅明（W. Benjamin）的話：
「如果我們想要探尋我們被埋葬的過去，那麼，我們就得以挖掘的方式進行。」這
句話講到了人的歷史，而每個人的身體就是自己的歷史。

　　何經泰有一個作品，是一組自拍裸照，對照他的首次個展名稱「我的感覺」，
這件作品似乎是「我的切片」。藝術家吳天章說他對於印壞的鈔票、三魂六魄脫勾、
魔術表演等這些「非正常」的狀態感興趣，我覺得何經泰也有這種偏好，他們都有

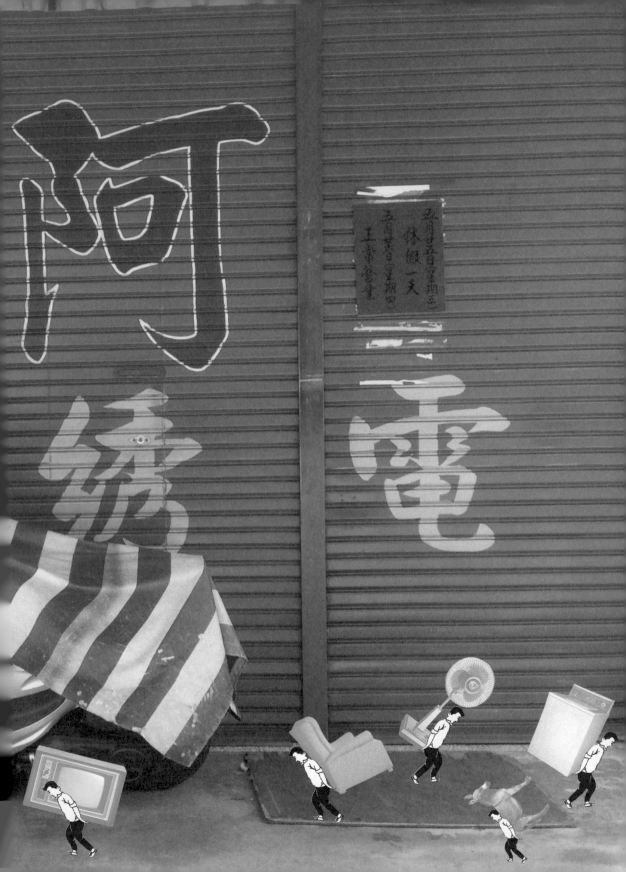

台灣當代

New Taiwan Style

設計風格對話

現代 摩登 後製 剪貼

贓物 回收 修理 破爛

野蠻
展示

熱血
勵志

台灣
國語

GoodDay 015
設計嘴泡・新台客——台灣當代設計風格對話
策劃・訪談　黃子欽
訪談攝影　蔡仁譯　侯俊偉　郭涵羚（互思文化股份有限公司）
文字整理・採訪協力　陳怡慈　臥斧　林毓瑜
責任編輯　李清瑞
美術設計　黃子欽

發行人　龐文真
出版顧問　陳蕙慧
執行總監　李逸文
執行副總編輯　李清瑞
資深行銷業務經理　尹子麟
商品企畫專員　余韋達

出版　群星文化
台北市 106 大安區忠孝東路三段 247 號 4 樓
讀者服務專線：02-2752-8616
service@ohreading.com

總經銷　大和書報圖書股份有限公司
電話：02-8990-2588
法律顧問　益思科技法律事務所
印刷　通南彩色印刷有限公司
出版日期　2016 年 7 月
定價 450 元
ISBN　978-986-93090-0-4

國家圖書館出版品預行編目 (CIP) 資料

設計嘴泡・新台客——台灣當代設計風
格對話／黃子欽策劃、訪談. 臺北市；
群星文化, 2016.07
面；公分. -- (GoodDay；15)
ISBN 978-986-93090-0-4(平裝)
1. 視覺藝術 2. 現代藝術
960　　　　　　　　　　105009695

拙劣
模仿

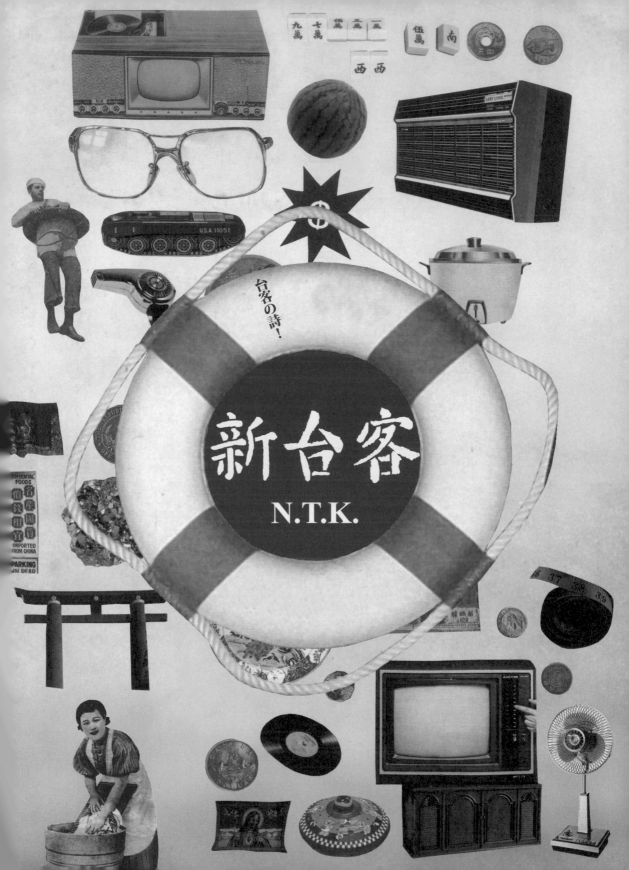

鄉農　時髦土氣　臺語腔　都市生活　raygun　人

颱風價　地下鉛管　放水流　生活系黑

憨　青蛙跳針　綜藝圈　素人　糜糜音

哈哈鏡　美麗島　白賊　收割術　切割　實相害　風雨斷腸人　青暝灌票　豢言手語

政治垃圾話　阿彌陀七佛　竊聽　神秘　病

斑點　勸世歌

珍書奇書秘書　中國童話　讚美詩

團塊　記憶　再會　稽滑

寶島歡喜頌　神謗佛　河蟹料理　高級家庭藥　台灣神油　家庭藥　觀落陰

前進選舉
倒退罷免

倒退

反課綱微調

史學

偽歷史

外人

有好報

賤忘

害虫死了了

假

外食族惡夢

鬼話連篇

家庭衛生

無聲　固障　石化

大放送　農村文明報　雜貸俱全　民島　菜市場

惡下剋　殖服馴養　超蝦　神功　八戒凍蒜　啵相害　冷涼卡好　俗辣剝削

妄冀官達者　傳媒　丸　貪